簡筆畫
舒壓著色
超療癒小靈感
5000個

涂涂貓 編著

【前言】

童年的塗塗畫畫最純真、最輕鬆也最舒壓。

只要每天留給自己十分鐘，著色讓你心情更放鬆，尋回內心的那一份創意靈動。

簡筆畫是每個人孩提時候繪畫啟蒙的開始。簡單的線條，可愛的形狀，總能釋放你滿滿的愛心和未泯的童心。這本《簡筆畫舒壓著色：超療癒小靈感 5000 個》更是用超萌的簡單筆畫激發你的繪畫興趣和豐富的想像力，帶領你進入放鬆、舒壓以及寧靜的心靈殿堂。

這本書中含有 5000 個可愛創意的小圖片，種類繁多，包羅萬象，各種人物、動物、植物、食物、生活用品、交通工具、風景和建築的萌系簡筆畫應有盡有，風格超萌，畫法簡單易學，只要短短幾分鐘，就能讓你信手塗繪並可以進行著色出超可愛的小畫。

在為一幅幅超萌圖案著色的同時，將讓你的內心得到沉澱，並喚醒你童年時的純真喜悅，激發沉睡在體內的無限創造力。這本書有 5000 個來自生活中的靈感線條圖案供你挑選。你隨時隨地都能任意選取一個圖案，開始讓自己的手與內心對話，優遊於自己的意像中做心靈的療癒。

當你拿起這本書，無論年齡多少，相信你都可以在書中找到童年的蹤跡，可愛、純真、簡單又舒壓。是對孩子創意啟發、父母教學或舒解壓力的繪畫案頭書。

目　錄

Part3
動 物

Part5
食物

Part6
生 活 用 品

Part7
交 通 工 具

Part 1

做好準備工作

工欲善其事，必先利其器。我們來準備一下需要的工具，簡單了解一下畫畫的基本方法吧。不過畫畫最重要的，是擁有一顆熱愛生活的心。

準備工具—筆

筆是最基本的工具，任何類型的筆都可以用來畫畫。

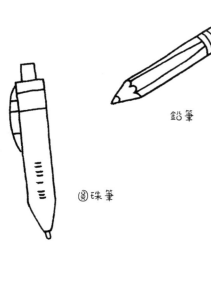

圓珠筆

鉛筆

鋼筆

自動鉛筆

簽字筆

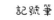

記號筆

毛筆

馬克筆

準備工具
——紙、橡皮擦、小刀

然後是其他的一些輔助工具。

白紙

小本子

明信片

便條紙

筆記本

信紙

削鉛筆刀

橡皮擦

美工刀

繪畫方法

這是最基本的繪畫步驟。

首先使用鉛筆描繪出想像的圖案，盡量下筆輕、動作快。

然後用橡皮擦擦去畫壞了的部分。留下主要線條，將它擦得淡一點。

最後用顏色較濃的筆，如簽字筆、圓珠筆等，沿著草稿線畫出規整的線條。完成一幅圖畫。

Part2

人物

從身邊的人物開始畫起吧！人體可以
簡化成頭、身體和四肢幾個部分。

給人物換上不同的髮型、表情和衣服，
就能畫出各行各業的人們。

　眼睛是人物表情表現的關鍵哦，加上眉毛表情會更清晰。

鼻子　鼻子可以強化人物的性格哦。

嘴巴　除了眼睛，嘴巴是最能夠表現人物表情的了。

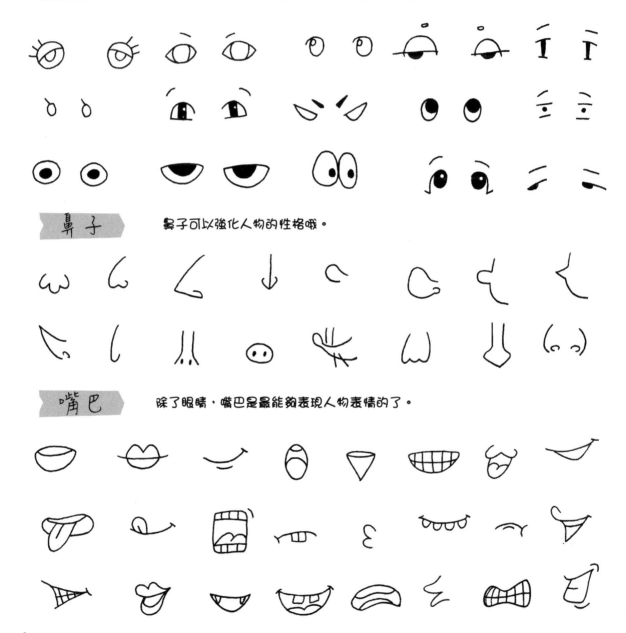

人物的表情千變萬化，用簡單的畫法來表現就能各貝特色。

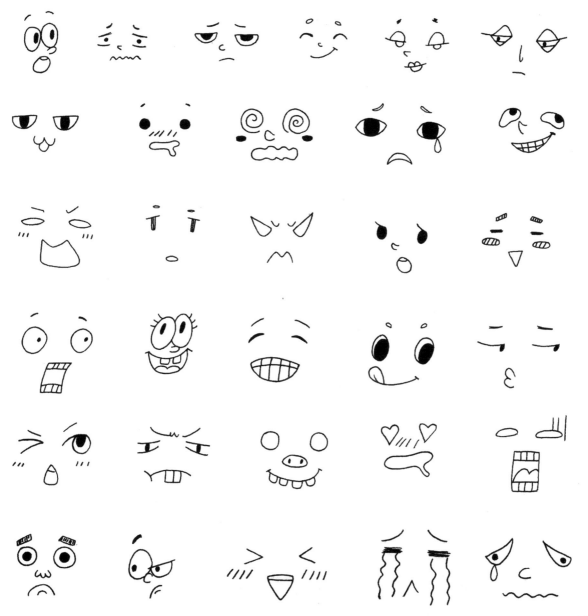

髮型的改變可以讓人物的性格也隨之改變。

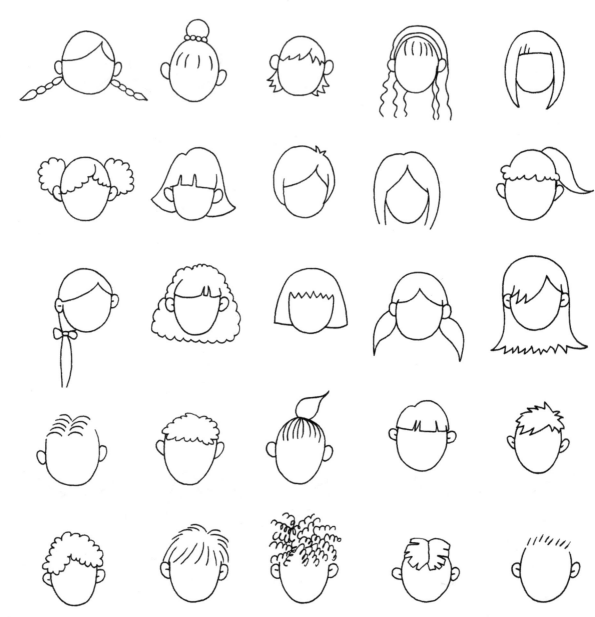

嬰兒

小嬰兒的特點是頭顯得特別大。

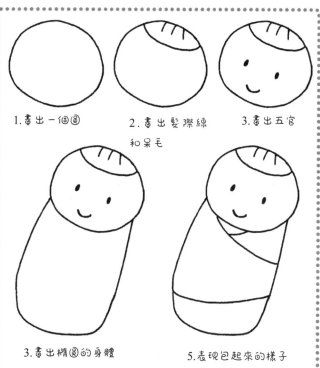

1. 畫出一個圓

2. 畫出髮際線和呆毛

3. 畫出五官

3. 畫出橢圓的身體

5. 表現包起來的樣子

女孩

來畫打扮得美美的女孩們吧。

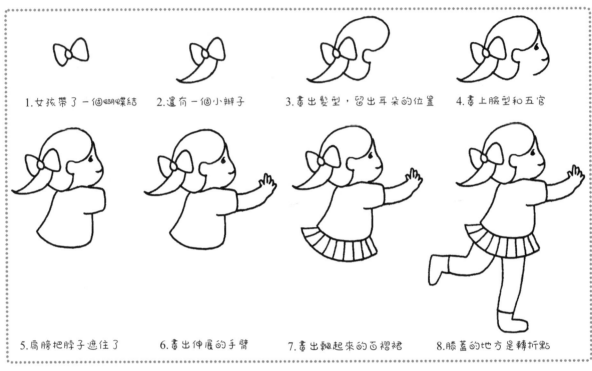

1.女孩帶了一個蝴蝶結　　2.還有一個小辮子　　3.畫出髮型,留出耳朵的位置　　4.畫上臉型和五官

5.肩膀把脖子遮住了　　6.畫出伸展的手臂　　7.畫出飄起來的百褶裙　　8.膝蓋的地方是轉折點

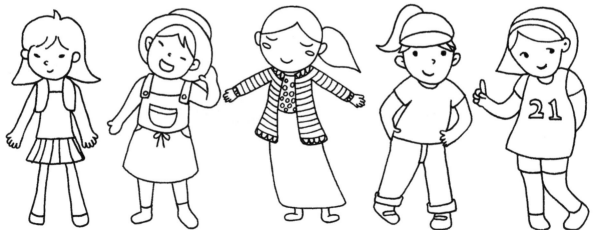

男孩 男孩的線條比較硬朗。

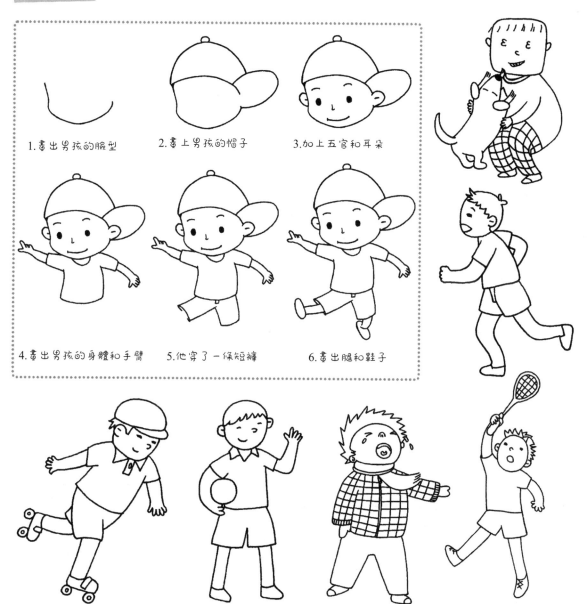

1. 畫出男孩的臉型

2. 畫上男孩的帽子

3. 加上五官和耳朵

4. 畫出男孩的身體和手臂

5. 他穿了一條短褲

6. 畫出腿和鞋子

爸爸

穩重又親切的爸爸。

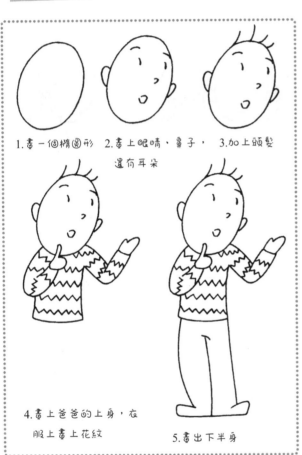

1. 畫一個橢圓形
2. 畫上眼睛、鼻子，
3. 加上頭髮還有耳朵
4. 畫上爸爸的上身，衣服上畫上花紋
5. 畫出下半身

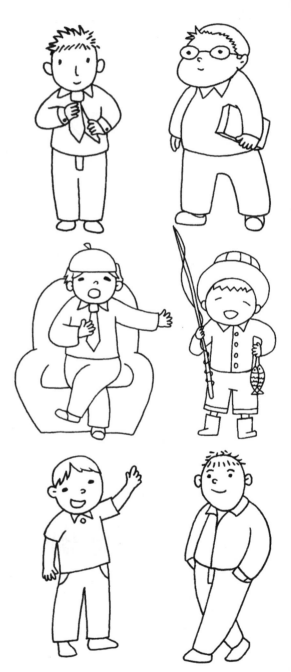

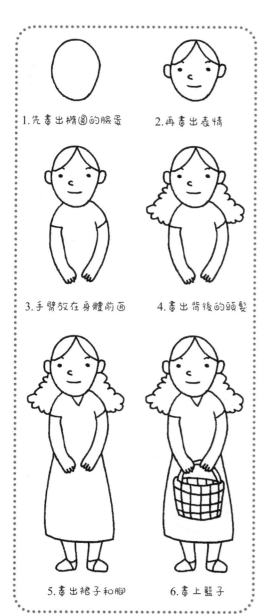

1. 先畫出橢圓的臉蛋

2. 再畫出表情

3. 手臂放在身體前面

4. 畫出背後的頭髮

5. 畫出裙子和腳

6. 畫上籃子

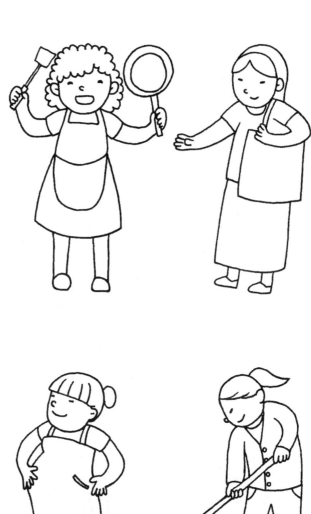

爺爺　白鬍子和眼角、嘴角的皺紋是爺爺的標誌。

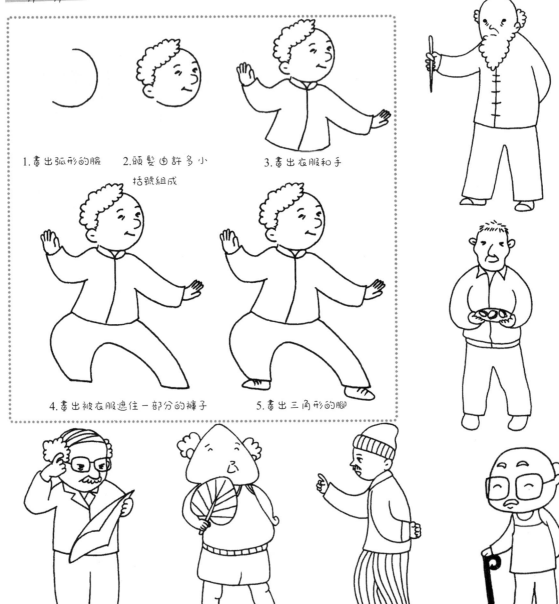

1. 畫出弧形的臉
2. 頭髮由許多小括號組成
3. 畫出衣服和手
4. 畫出被衣服遮住一部分的褲子
5. 畫出三角形的腳

奶奶的背微彎，鼻子旁邊有皺紋。

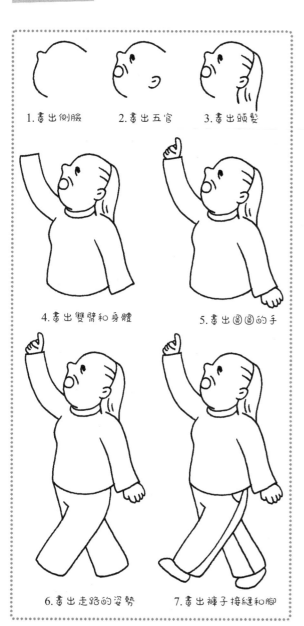

1. 畫出側臉　　2. 畫出五官　　3. 畫出頭髮

4. 畫出雙臂和身體　　5. 畫出圓圓的手

6. 畫出走路的姿勢　　7. 畫出褲子接縫和腳

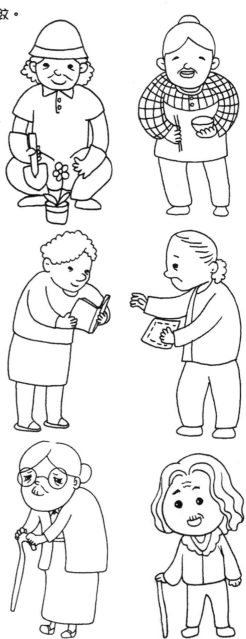

醫生　白大衣和口罩很有醫生的感覺。

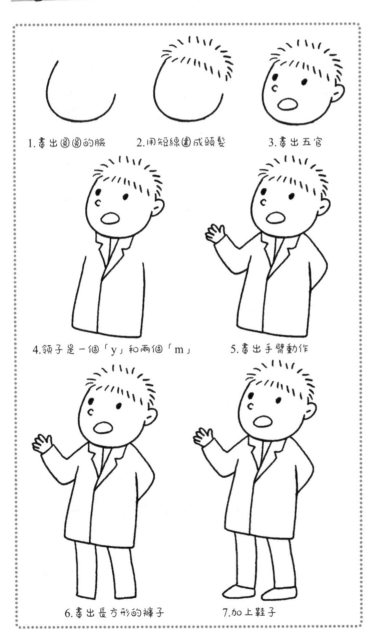

1. 畫出圓圓的臉
2. 用短線圍成頭髮
3. 畫出五官
4. 領子是一個「y」和兩個「m」
5. 畫出手臂動作
6. 畫出長方形的褲子
7. 加上鞋子

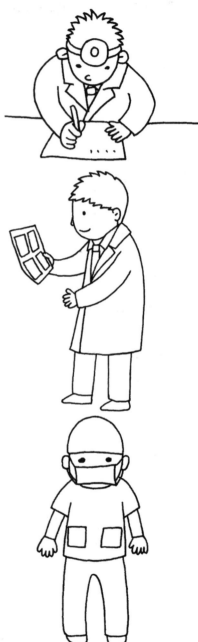

護士帽和白大衣是護士的標誌。

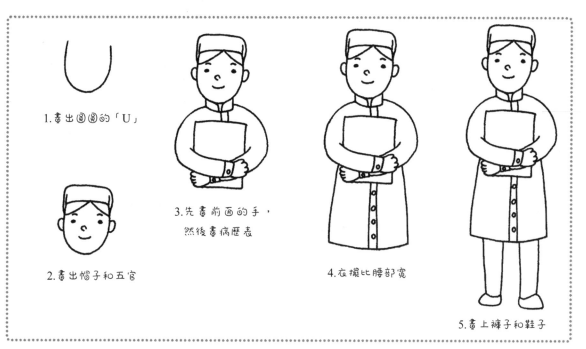

1. 畫出圓圓的「U」

2. 畫出帽子和五官

3. 先畫前面的手，然後畫病歷表

4. 衣襬比腰部寬

5. 畫上褲子和鞋子

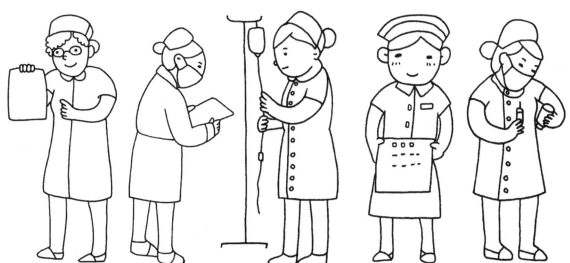

警察　著重表現警察制服的特點。

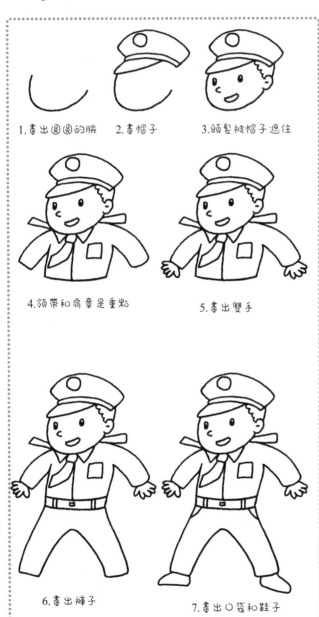

1. 畫出圓圓的臉　2. 畫帽子　3. 頭髮被帽子遮住

4. 領帶和肩章是重點

5. 畫出雙手

6. 畫出褲子

7. 畫出口袋和鞋子

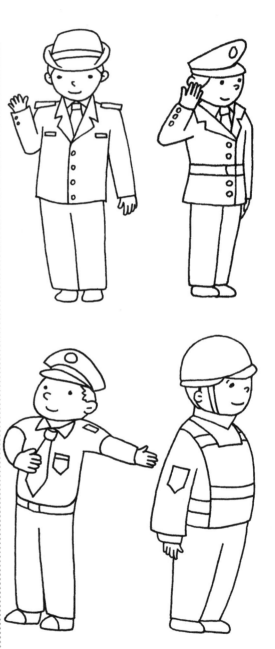

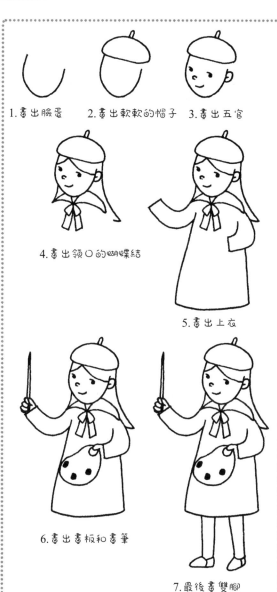

畫家

畫家的形象總是和畫筆一起出現。

1.畫出臉蛋　　2.畫出軟軟的帽子　　3.畫出五官

4.畫出領口的蝴蝶結

5.畫出上衣

6.畫出畫板和畫筆

7.最後畫雙腳

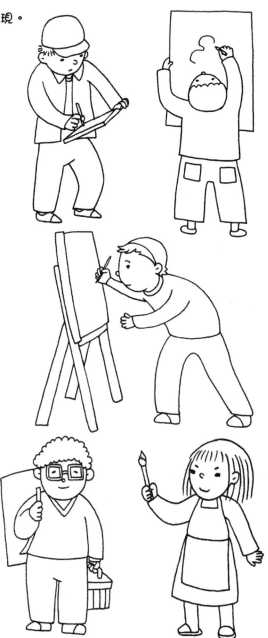

飛行員

飛行員的制服很有特色。

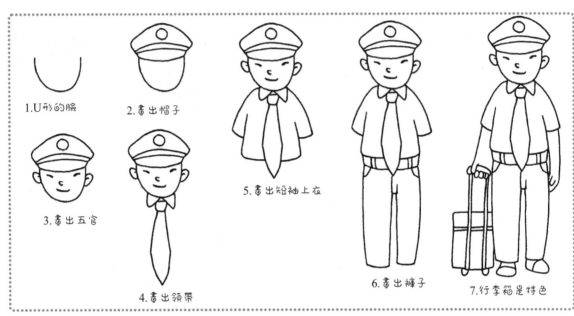

1. U形的臉
2. 畫出帽子
3. 畫出五官
4. 畫出領帶
5. 畫出短袖上衣
6. 畫出褲子
7. 行李箱是特色

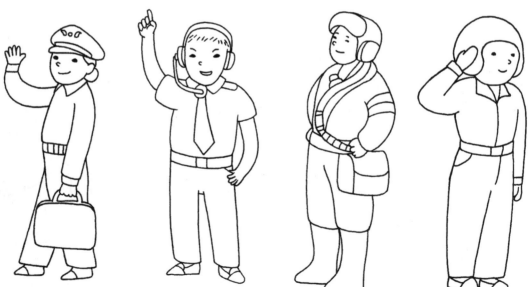

老師

老師的形象總是和書聯想起來。

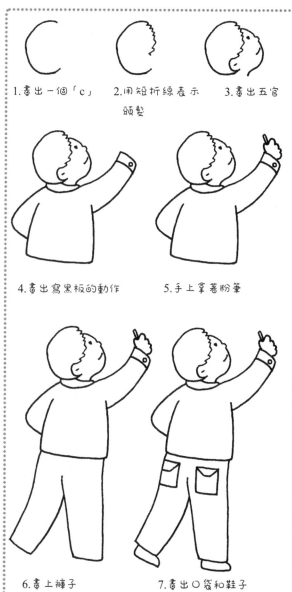

1. 畫出一個「c」

2. 用短折線表示頭髮

3. 畫出五官

4. 畫出寫黑板的動作

5. 手上拿著粉筆

6. 畫上褲子

7. 畫出口袋和鞋子

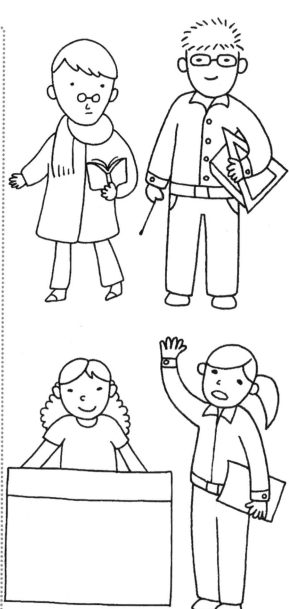

女生 女生的身體結構具有一種獨特的柔韌性。

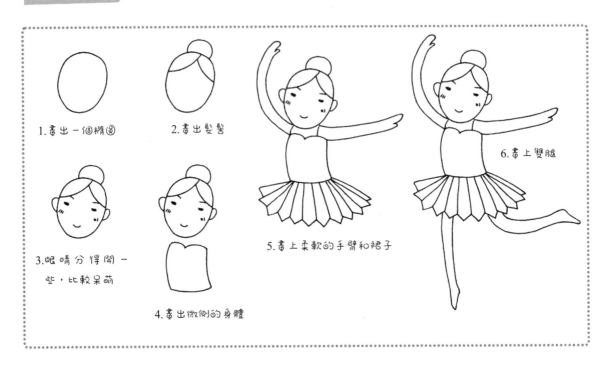

1. 畫出一個橢圓

2. 畫出髮髻

3. 眼睛分得開一些，比較呆萌

4. 畫出微側的身體

5. 畫上柔軟的手臂和裙子

6. 畫上雙腿

男生

男性的線條直線比較多。

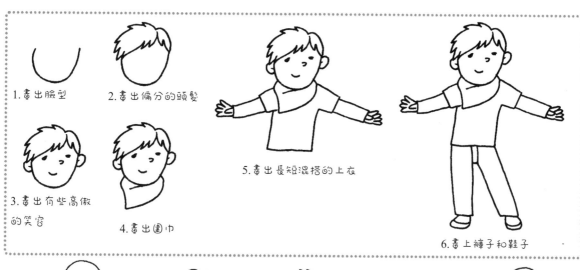

1. 畫出臉型
2. 畫出偏分的頭髮
3. 畫出有些高傲的笑容
4. 畫出圍巾
5. 畫出長短混搭的上衣
6. 畫上褲子和鞋子

把小動物和植物畫上人的表情動作，就變成可愛的卡通形象了。

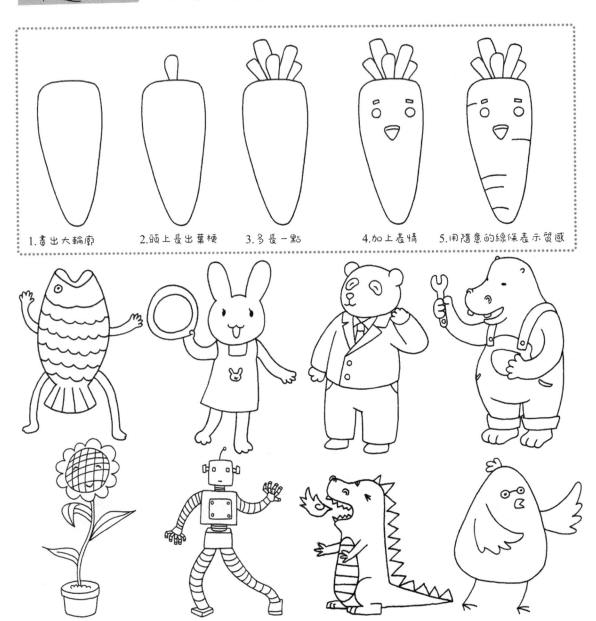

1.畫出大輪廓　　　2.頭上長出葉梗　　　3.多長一點　　　4.加上表情　　　5.用隨意的線條表示質感

任何事物都可以加上擬人化的表情。

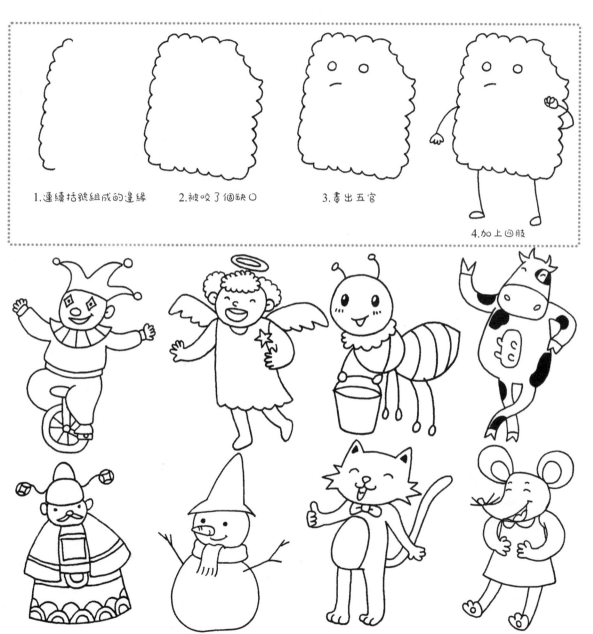

1.連續括號組成的邊緣　　2.被咬了個缺口　　3.畫出五官

4.加上四肢

不規則的各種形狀都可以加上表情。

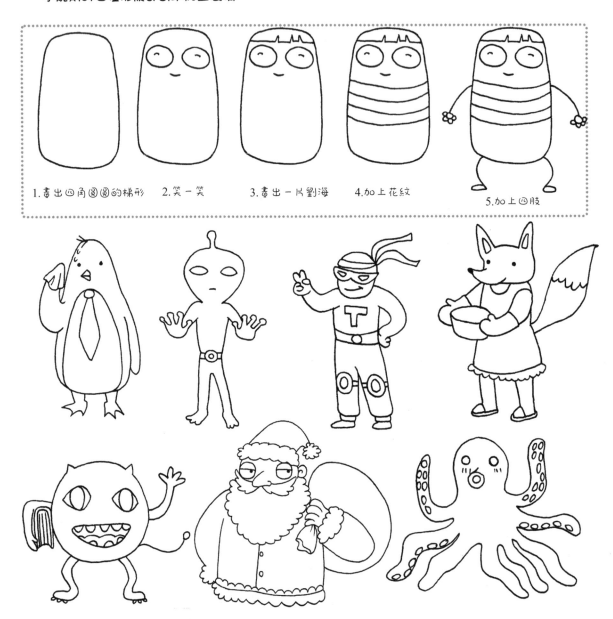

1.畫出四角圓圓的梯形　　2.笑一笑　　　3.畫出一片劉海　　4.加上花紋

5.加上四肢

人物畫有許多畫法和風格，你喜歡哪一種呢？

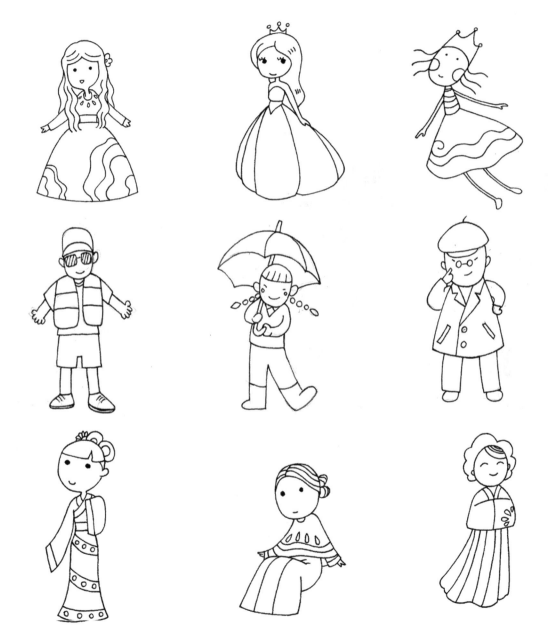

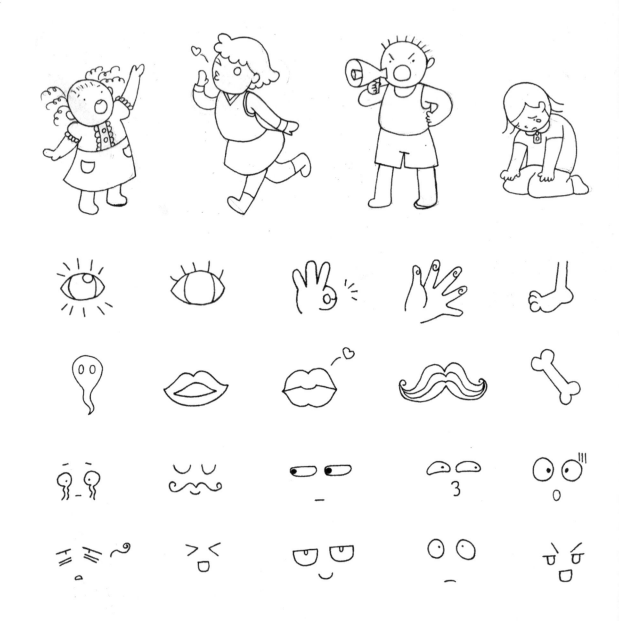

Part 3

動物

　　從陪伴我們的寵物貓咪和狗狗，到生活在草原上的獅子和大象，從天空中翱翔的鳥，到水裏暢游的魚，小到形形色色的昆蟲，大到史前巨獸恐龍，原來動物王國也可以如此可愛！

貓咪

貓咪是很受大眾喜愛的一種動物。

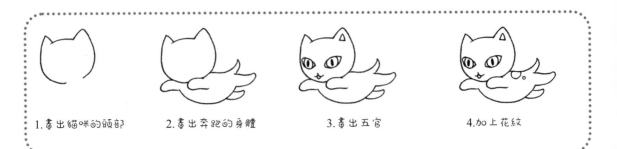

1.畫出貓咪的頭部　　2.畫出奔跑的身體　　3.畫出五官　　4.加上花紋

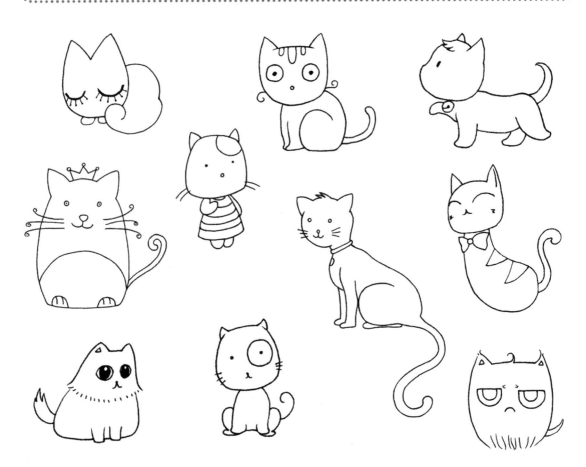

可愛的貓咪，眼睛都笑成一條線了。

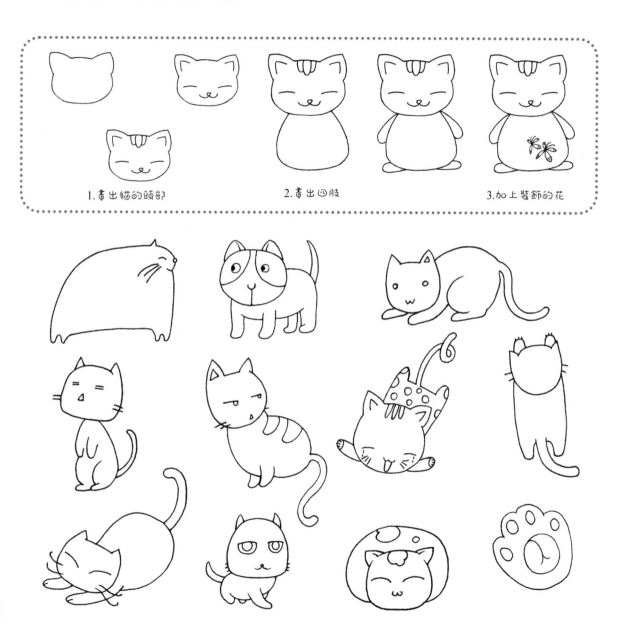

1.畫出貓的頭部　　　2.畫出四肢　　　3.加上裝飾的花

狗狗

狗狗是人類最忠實的朋友。在中國文化中，狗屬於十二生肖之一，在十二生肖中排名第 11 位。

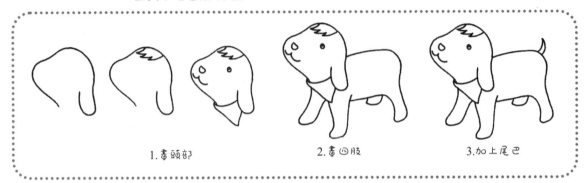

1. 畫頭部 2. 畫四肢 3. 加上尾巴

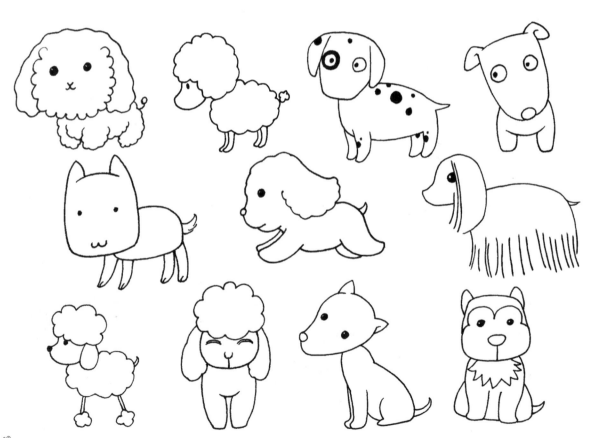

雲朵一樣的狗狗。

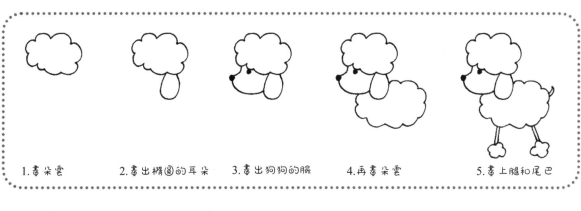

1.畫朵雲　　2.畫出橢圓的耳朵　　3.畫出狗狗的臉　　4.再畫朵雲　　5.畫上腿和尾巴

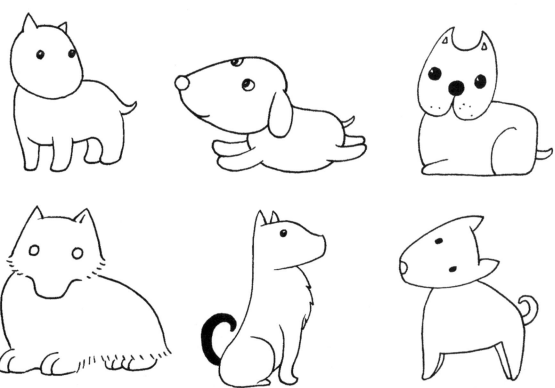

兔子

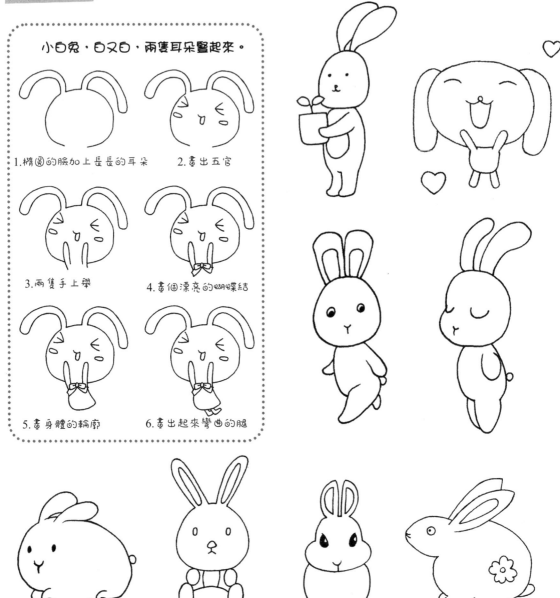

小白兔,白又白,兩隻耳朵豎起來。

1. 橢圓的臉加上長長的耳朵
2. 畫出五官
3. 兩隻手上舉
4. 畫個漂亮的蝴蝶結
5. 畫身體的輪廓
6. 畫出起來彎曲的腿

快樂奔跑中的兔子。

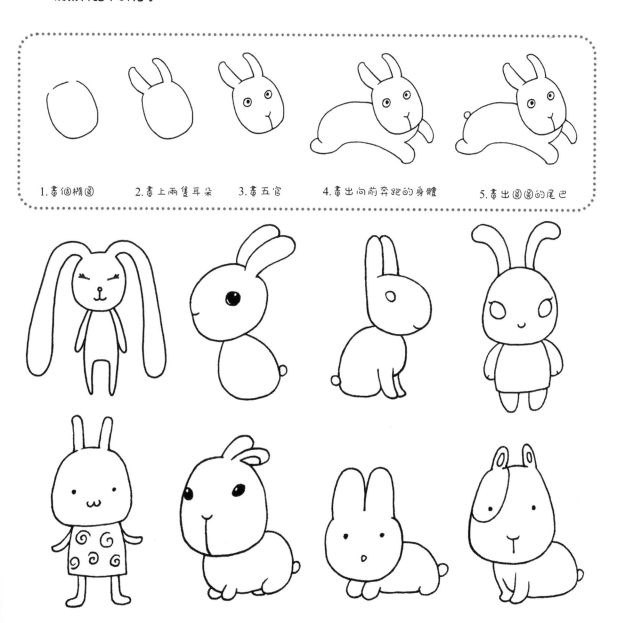

1.畫個橢圓　　2.畫上兩隻耳朵　　3.畫五官　　4.畫出向前奔跑的身體　　5.畫出圓圓的尾巴

老鼠

小小老鼠會打洞、會上樹、會爬山、能涉水。

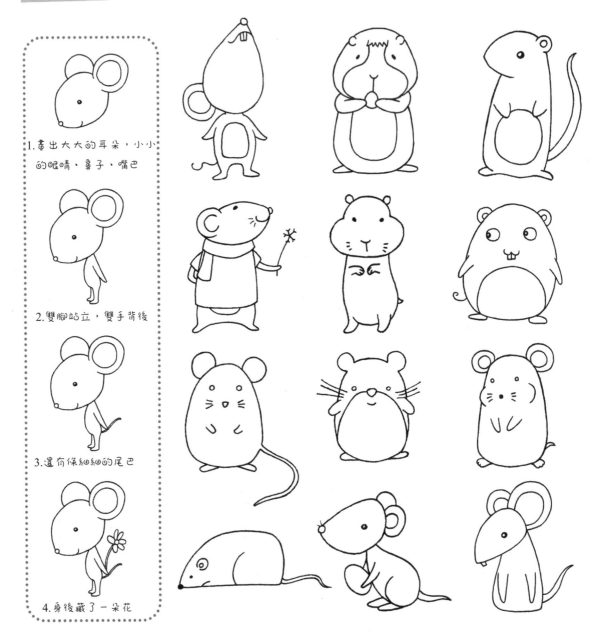

1. 畫出大大的耳朵，小小的眼睛、鼻子、嘴巴

2. 雙腳站立，雙手背後

3. 還有條細細的尾巴

4. 身後藏了一朵花

身體肥壯，四肢短小，鼻子較長，體肥肢短。性溫馴，適應力強，有黑、白、醬紅或黑白花等色。

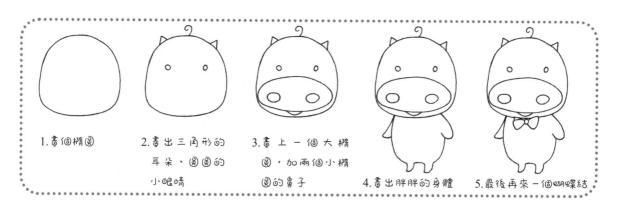

1. 畫個橢圓

2. 畫出三角形的耳朵，圓圓的小眼睛

3. 畫上一個大橢圓，加兩個小橢圓的鼻子

4. 畫出胖胖的身體

5. 最後再來一個蝴蝶結

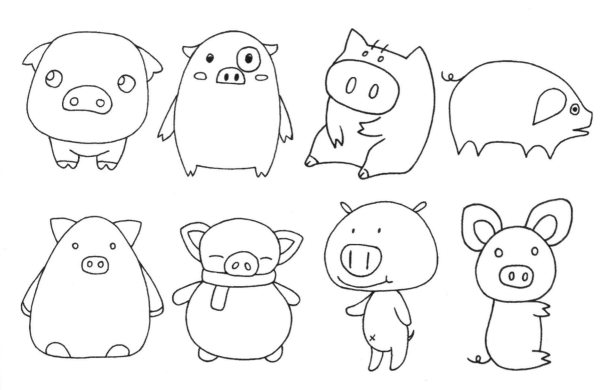

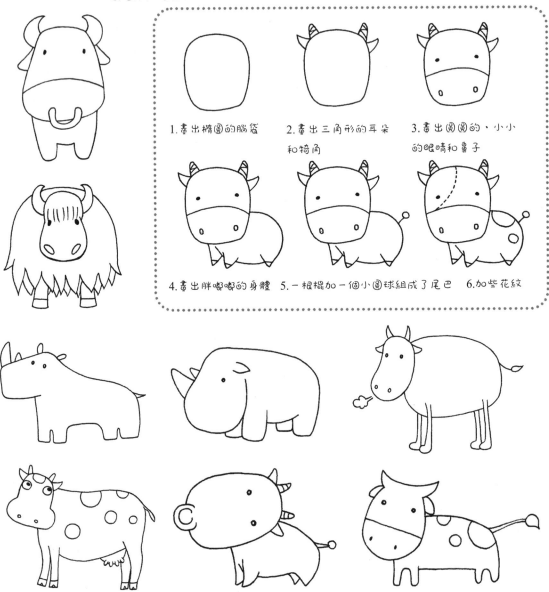

牛

牛有家牛、黃牛、水牛、奶牛、犛牛等類型。牛的體型粗壯,部分公牛頭部長有一對角。

1. 畫出橢圓的腦袋

2. 畫出三角形的耳朵和犄角

3. 畫出圓圓的、小小的眼睛和鼻子

4. 畫出胖嘟嘟的身體

5. 一根棍加一個小圓球組成了尾巴

6. 加些花紋

羊

小羊羊有的長得像天上的雲朵，有的長著長長的鬍子，還有的頭上長著彎彎的犄角。

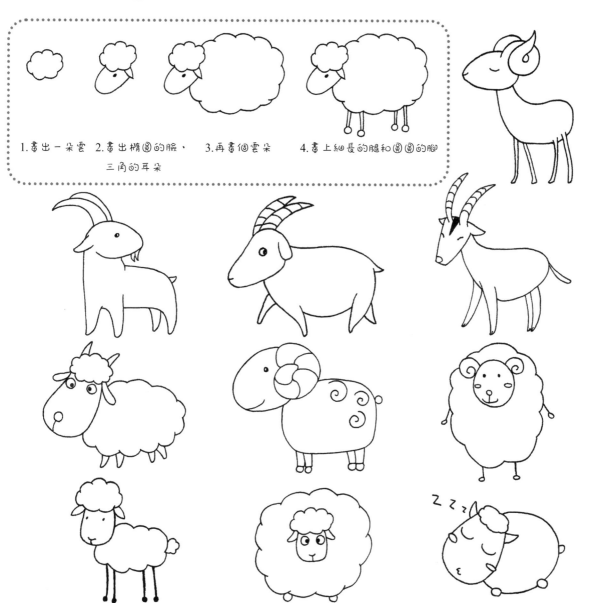

1.畫出一朵雲　2.畫出橢圓的臉，　3.再畫個雲朵　4.畫上細長的腿和圓圓的腳
　　　　　　　　三角的耳朵

馬在古代曾是農業生產、交通運輸和軍事等活動的重要交通工具。

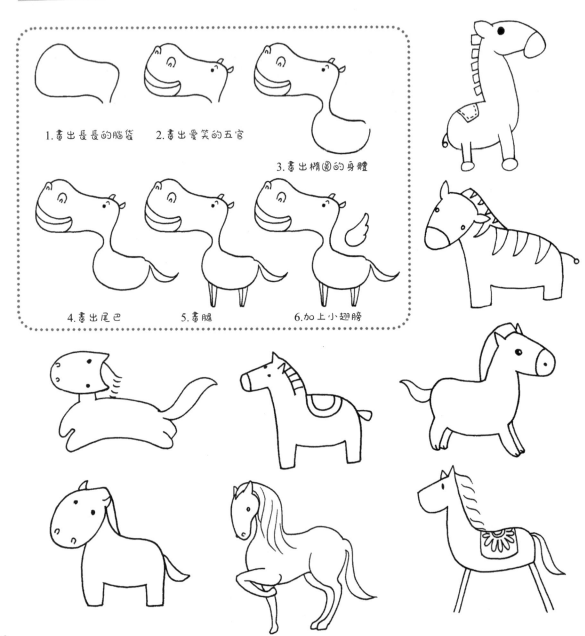

1.畫出長長的腦袋　　2.畫出愛笑的五官

3.畫出橢圓的身體

4.畫出尾巴　　5.畫腿　　6.加上小翅膀

獅子

分布於非洲的大部分地區和亞洲的印度等地，生活於開闊的草原疏林地區或半荒漠地帶。習性與虎、豹等其他猛獸有很多顯著不同之處，是貓科動物中進化程度最高的。

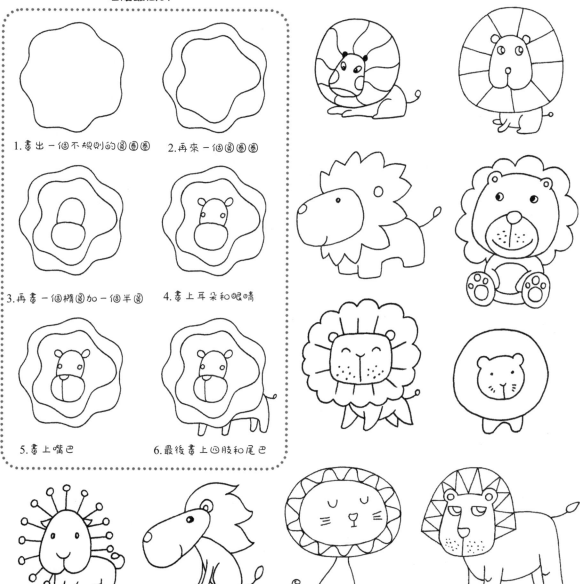

1.畫出一個不規則的圓圈圈　　2.再來一個圓圈圈

3.再畫一個橢圓加一個半圓　　4.畫上耳朵和眼睛

5.畫上嘴巴　　　　　　　　　6.最後畫上四肢和尾巴

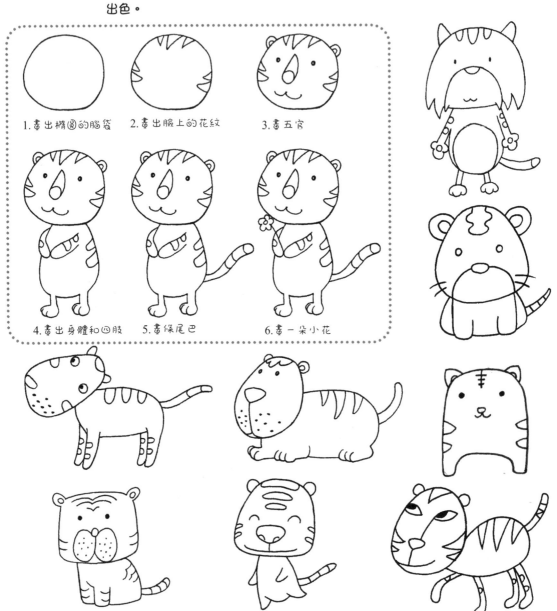

老虎

老虎是陸地上最強大的貓科目猛獸，是當今世界現存的食物鏈頂端的掠食者，老虎擁有貓科動物中最大的獠牙和鉤狀爪，速度、力量、敏捷和運動能力都十分出色。

1.畫出橢圓的腦袋　2.畫出臉上的花紋　3.畫五官

4.畫出身體和四肢　5.畫條尾巴　6.畫一朵小花

熊 丛丛

熊平時還算溫和，但是受到挑釁或者遇到危險時，容易暴怒，打鬥起來非常
凶猛。

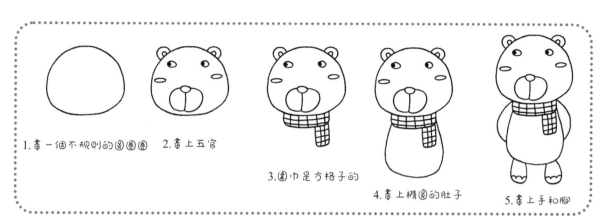

1.畫一個不規則的圓圈圈　　2.畫上五官

3.圍巾是方格子的

4.畫上橢圓的肚子

5.畫上手和腳

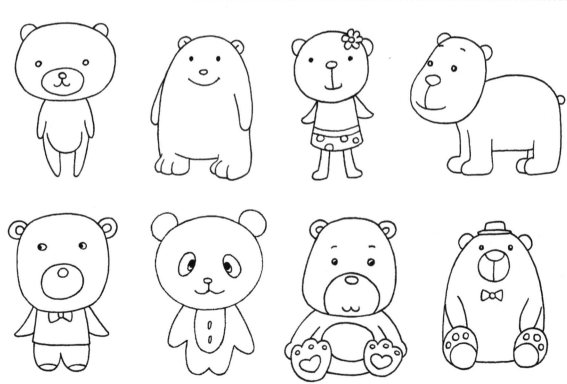

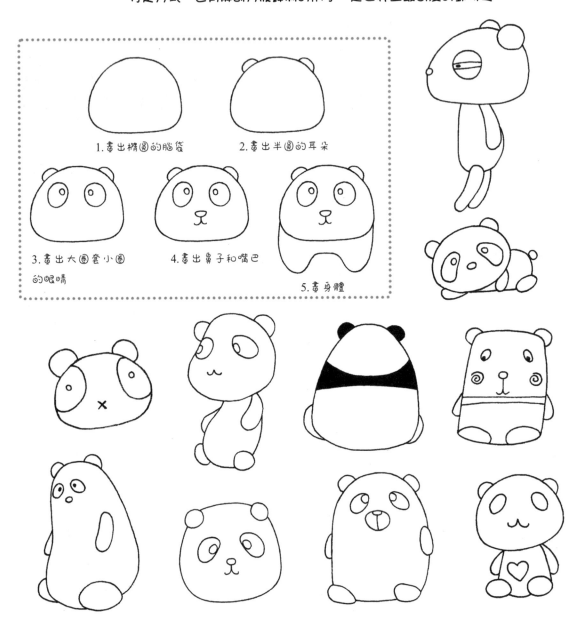

熊貓

大熊貓有圓圓的臉頰，大大的黑眼圈，胖嘟嘟的身體，標誌性的內八字的行走方式，也有解剖刀般鋒利的爪子，是世界上最可愛的動物之一。

1. 畫出橢圓的腦袋

2. 畫出半圓的耳朵

3. 畫出大圓套小圓的眼睛

4. 畫出鼻子和嘴巴

5. 畫身體

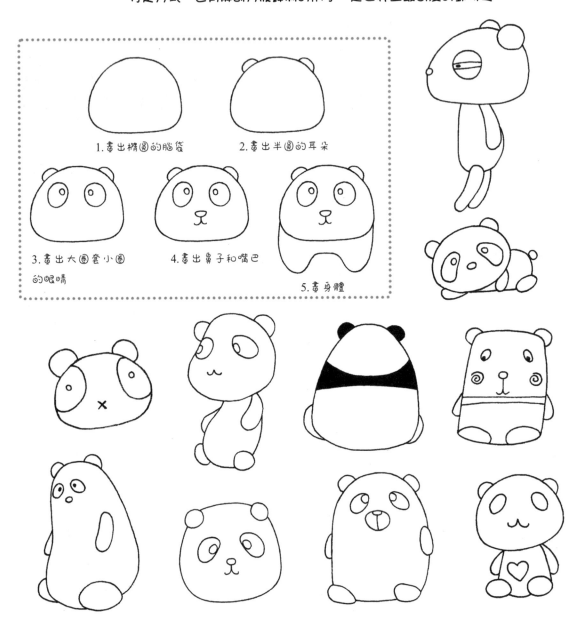

大象

大大的耳朵，長長的鼻子，柱子般的四肢就是大象。

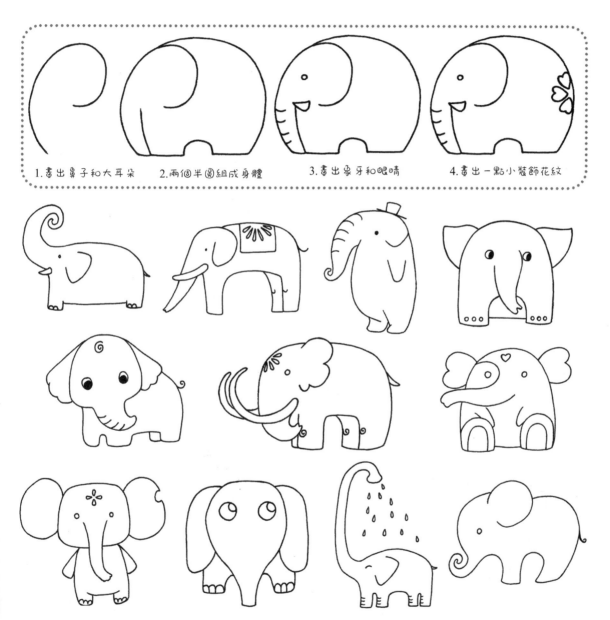

1.畫出鼻子和大耳朵　　2.兩個半圓組成身體　　3.畫出象牙和眼睛　　4.畫出一點小裝飾花紋

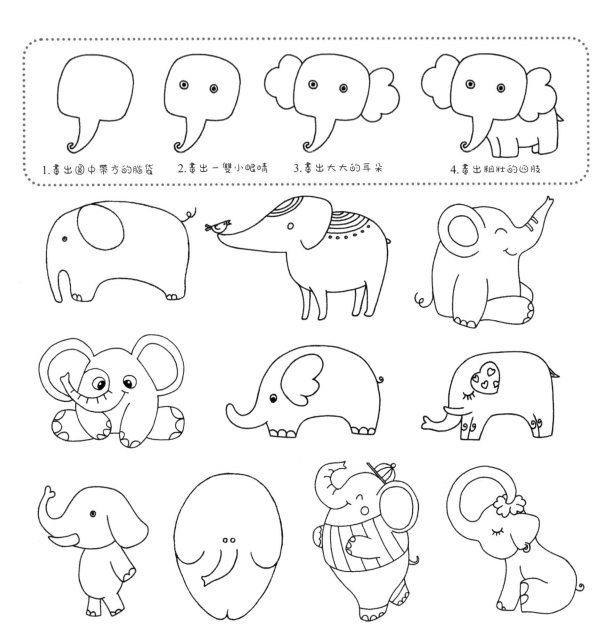

1. 畫出圓中帶方的腦袋　2. 畫出一雙小眼睛　3. 畫出大大的耳朵　4. 畫出粗壯的四肢

長頸鹿

長頸鹿是一種生長在非洲的反芻偶蹄動物，是世界上現存最高的陸生動物。

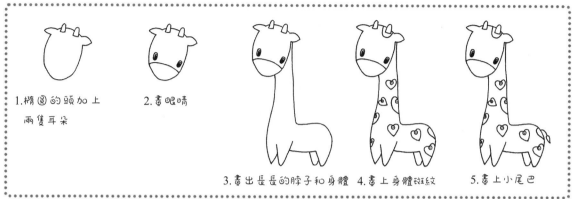

1.橢圓的頭加上
　兩隻耳朵

2.畫眼睛

3.畫出長長的脖子和身體　4.畫上身體斑紋　5.畫上小尾巴

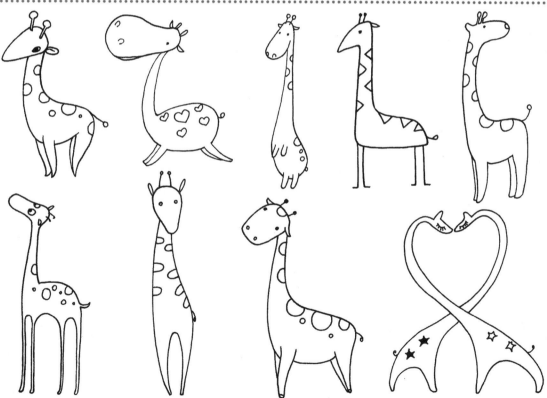

河馬 河馬是淡水物種中的大型雜食性哺乳類動物，牠們喜歡棲息在河流附近的沼澤地和有蘆葦的地方，是世界上嘴巴最大的陸生哺乳動物。

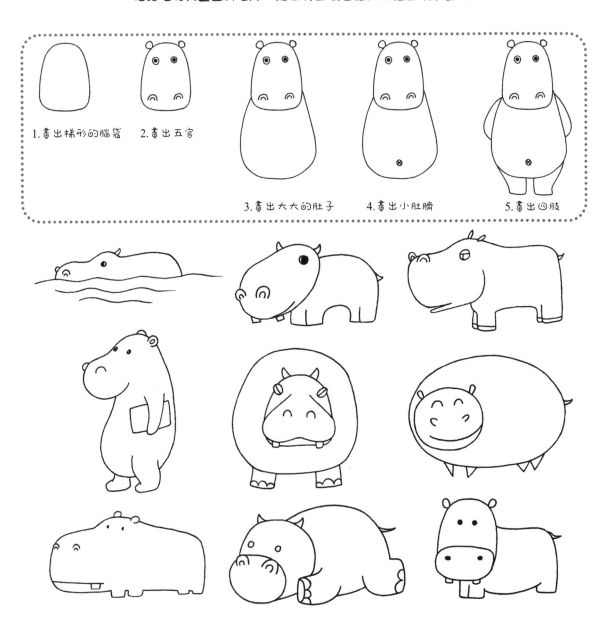

1. 畫出梯形的腦袋　　2. 畫出五官

3. 畫出大大的肚子　　4. 畫出小肚臍　　　5. 畫出四肢

袋鼠

袋鼠是澳大利亞著名的哺乳動物之一，在澳洲占有很重要的生態地位。

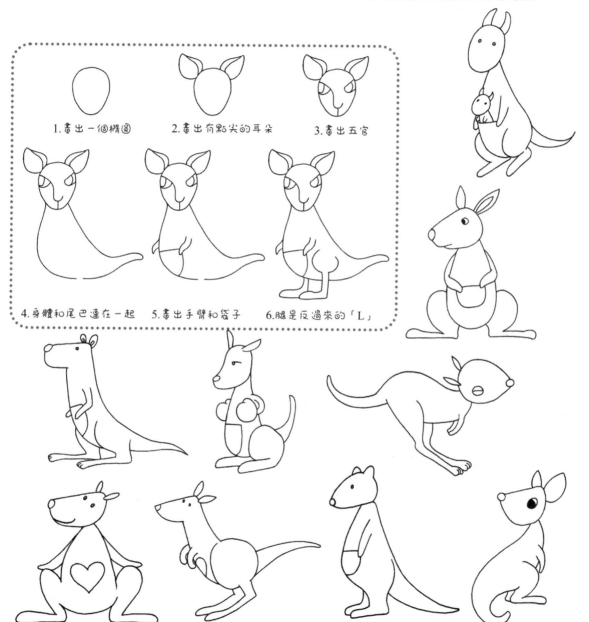

1. 畫出一個橢圓
2. 畫出有點尖的耳朵
3. 畫出五官
4. 身體和尾巴連在一起
5. 畫出手臂和袋子
6. 腿是反過來的「L」

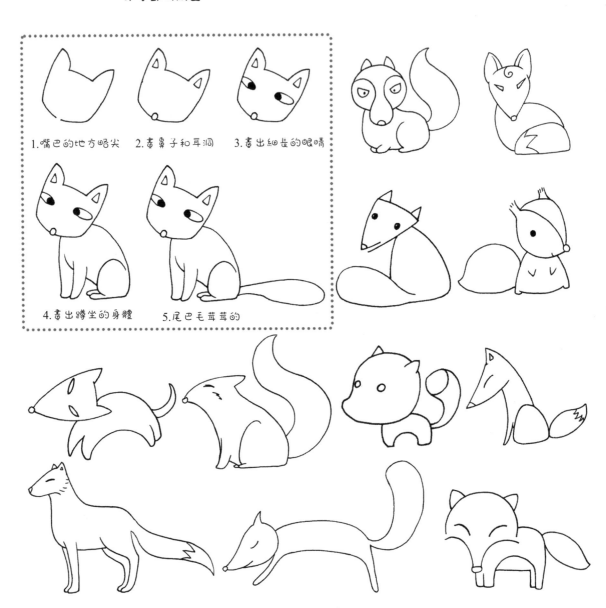

狐狸 　狐狸屬於犬科動物，牠們喜歡棲息在森林、草原、半沙漠、丘陵地帶，主要以小動物為食。

1. 嘴巴的地方略尖
2. 畫鼻子和耳洞
3. 畫出細長的眼睛
4. 畫出蹲坐的身體
5. 尾巴毛茸茸的

七星瓢蟲

七星瓢蟲屬於鞘翅目瓢蟲科昆蟲，能捕食蚜蟲等害蟲。

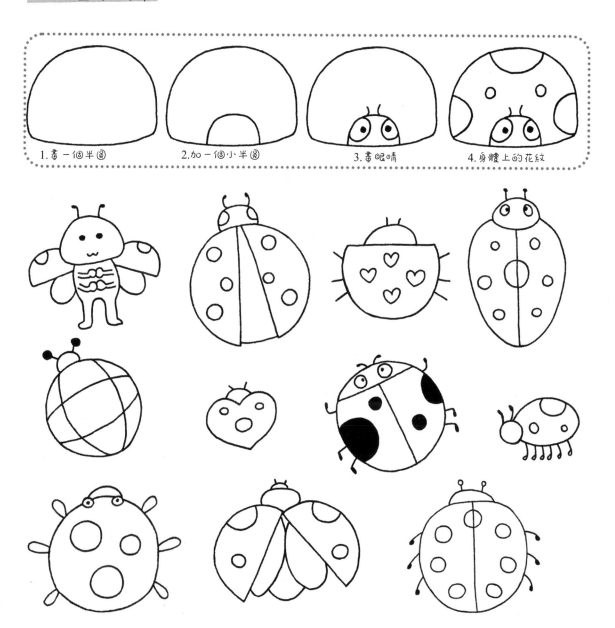

1.畫一個半圓

2.加一個小半圓

3.畫眼睛

4.身體上的花紋

猴子

猴子是靈長類動物的俗稱，靈長類是動物界最高等的類群。猴子大腦發達，眼睛朝向前方，眼間距窄，手和腳的趾（指）分開，大拇指靈活，多數能與其他趾（指）對握。

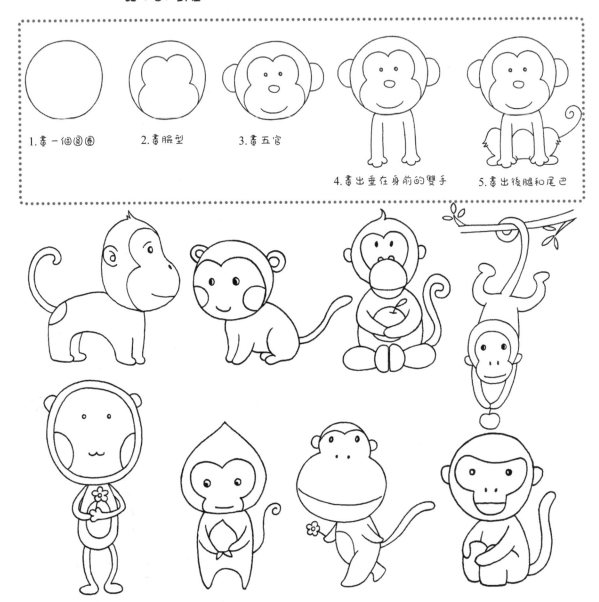

1. 畫一個圓圈

2. 畫臉型

3. 畫五官

4. 畫出垂在身前的雙手

5. 畫出後腿和尾巴

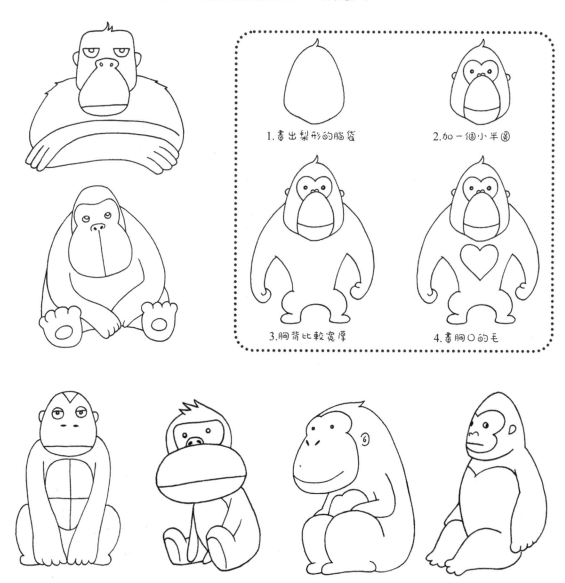

猩猩

在靈長類當中，猩猩的兩個種（婆羅洲猩猩和蘇門達臘猩猩，曾認為是一個種的兩個亞種）有許多方面是很突出的，牠們是世界上最大的樹棲，也是繁殖最慢的——哺乳動物。

1. 畫出梨形的腦袋

2. 加一個小半圓

3. 胸背比較寬厚

4. 畫胸口的毛

蛇

蛇的身體細長，四肢退化，無可活動的眼瞼，無耳孔，無四肢，無前肢帶，身體表面覆蓋有鱗。所有蛇類都是肉食性動物，部分有毒，但大多數無毒。

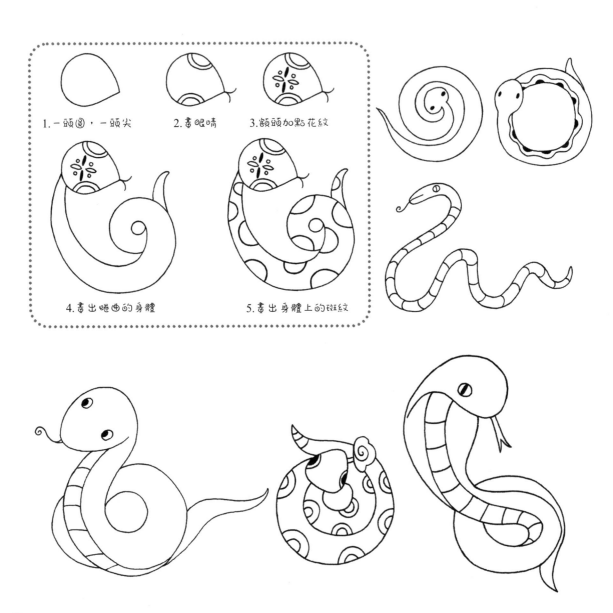

1. 一頭圓，一頭尖
2. 畫眼睛
3. 額頭加點花紋
4. 畫出蜷曲的身體
5. 畫出身體上的斑紋

松鼠一般體形細小，以草食性為主，食物主要是種子和果仁，部分物種會以昆蟲和蔬菜為食，其中一些熱帶物種會為捕食昆蟲而進行遷徙。

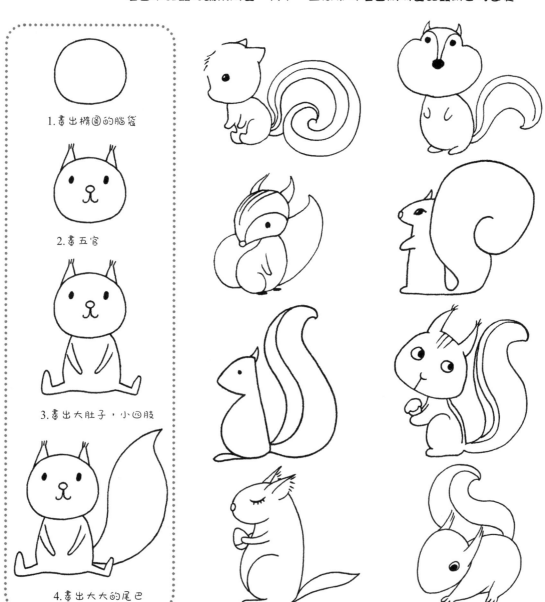

1.畫出橢圓的腦袋

2.畫五官

3.畫出大肚子，小四肢

4.畫出大大的尾巴

刺蝟

刺蝟體肥矮、爪銳利、眼小、毛短，渾身布滿短而密的刺。

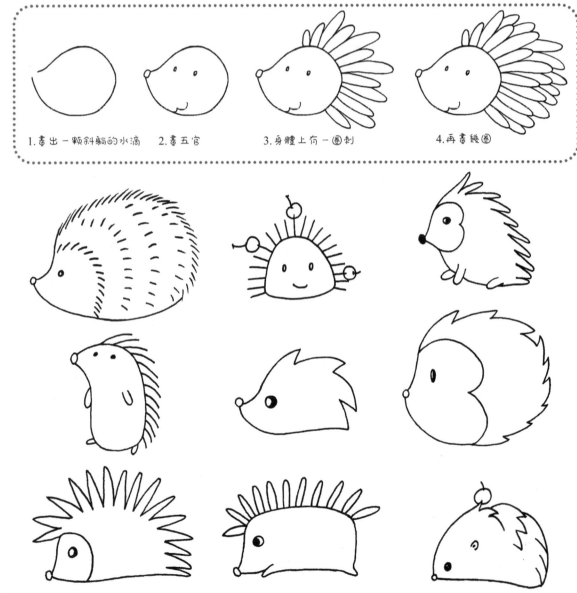

1.畫出一顆斜躺的水滴　　2.畫五官　　3.身體上有一圈刺　　4.再畫幾圈

駝鳥

駝鳥是一種體形巨大、不會飛但奔跑得很快的鳥，也是世界上現存體型最大的鳥。

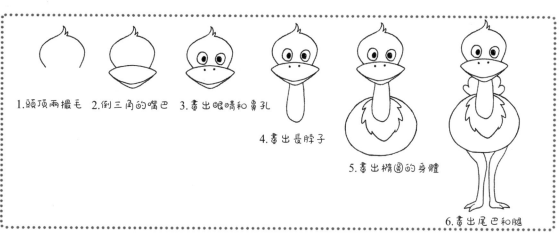

1.頭頂兩撮毛　　2.倒三角的嘴巴　　3.畫出眼睛和鼻孔

4.畫出長脖子

5.畫出橢圓的身體

6.畫出尾巴和腿

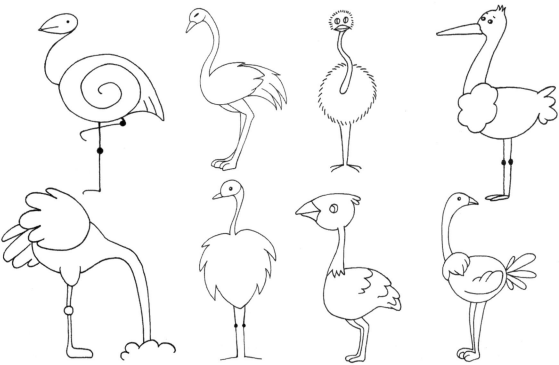

鹿　鹿體型大小不一，一般雄性有一對角，鹿角隨年齡的增長而長大，雌性沒有。鹿大多生活在森林中，以樹芽和樹葉為食。

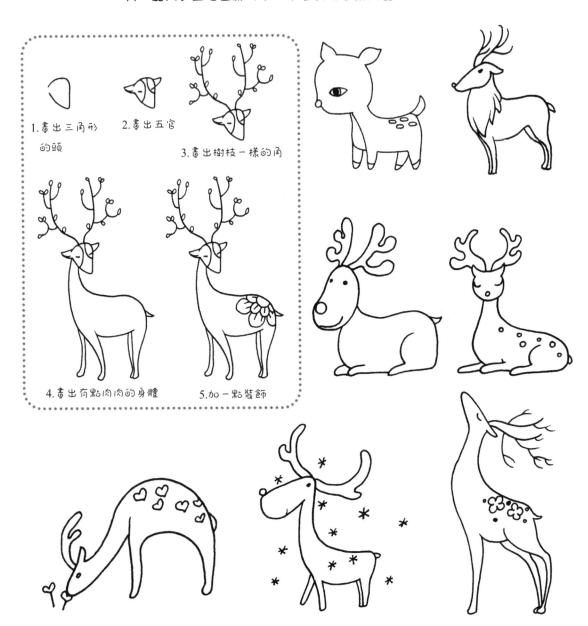

1. 畫出三角形的頭
2. 畫出五官
3. 畫出樹枝一樣的角
4. 畫出有點肉肉的身體
5. 加一點裝飾

雞 雞是人類飼養最普遍的家禽。家雞源於野生的原雞，雞的種類有火雞、烏雞、野雞等。

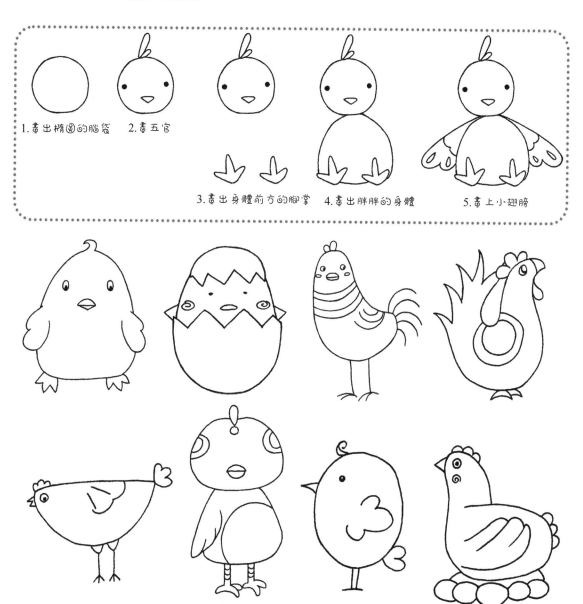

1. 畫出橢圓的腦袋　2. 畫五官

3. 畫出身體前方的腳掌　4. 畫出胖胖的身體　5. 畫上小翅膀

鴨的體型相對較小、頸短、嘴比較長。腿位於身體後方（如同天鵝一樣），因而步態蹣跚。

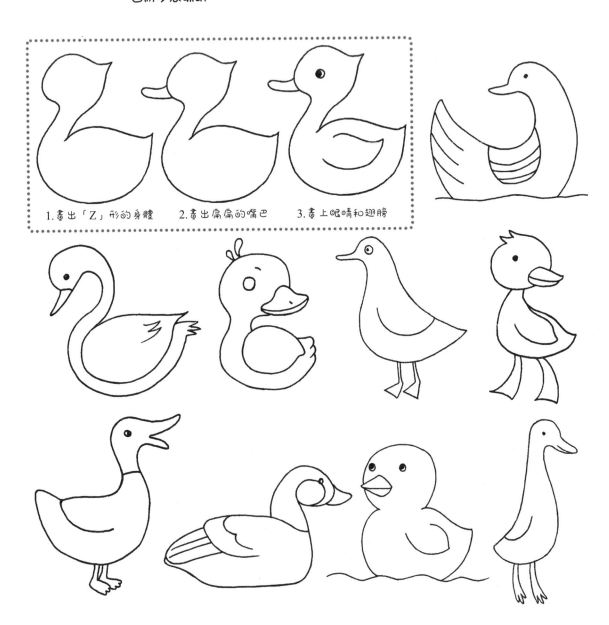

1.畫出「Z」形的身體　　2.畫出扁扁的嘴巴　　3.畫上眼睛和翅膀

貓頭鷹

頭寬大，嘴短而粗壯，前端呈鉤狀，頭部正面的羽毛排列成面盤，部分種類具有耳狀羽毛。雙目的分布、面盤和耳羽使牠的頭部與貓極其相似，故俗稱貓頭鷹。

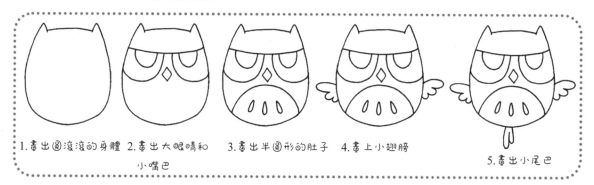

1. 畫出圓滾滾的身體　2. 畫出大眼睛和小嘴巴　3. 畫出半圓形的肚子　4. 畫上小翅膀　5. 畫出小尾巴

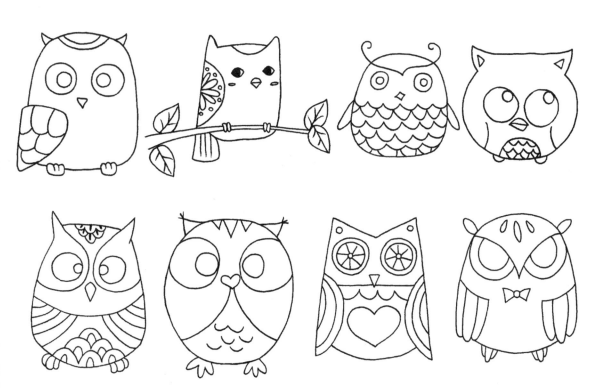

鸚鵡

鸚鵡屬於鸚形目，是羽毛豔麗、愛叫的鳥。牠是典型的攀禽，對趾型足，兩趾向前兩趾向後，適合抓握，鳥喙強勁有力，可以食用硬殼果。羽色鮮豔，常被作為寵物飼養。

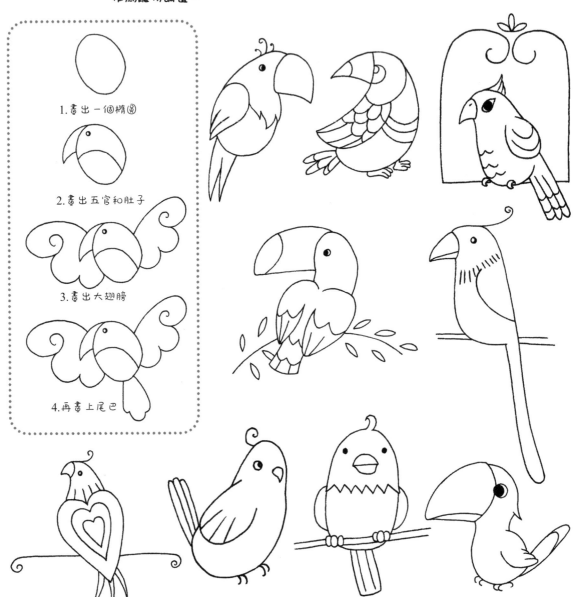

1. 畫出一個橢圓

2. 畫出五官和肚子

3. 畫出大翅膀

4. 再畫上尾巴

老鷹

老鷹，也叫鳶，食肉猛禽，性凶猛，嘴藍黑色，上嗉彎曲，腳強健有力，趾有銳利的爪，翼大善飛。

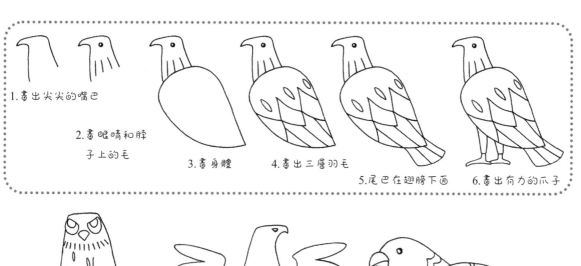

1. 畫出尖尖的嘴巴
2. 畫眼睛和脖子上的毛
3. 畫身體
4. 畫出三層羽毛
5. 尾巴在翅膀下面
6. 畫出有力的爪子

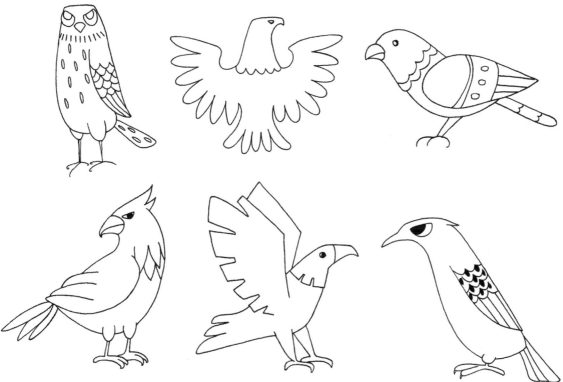

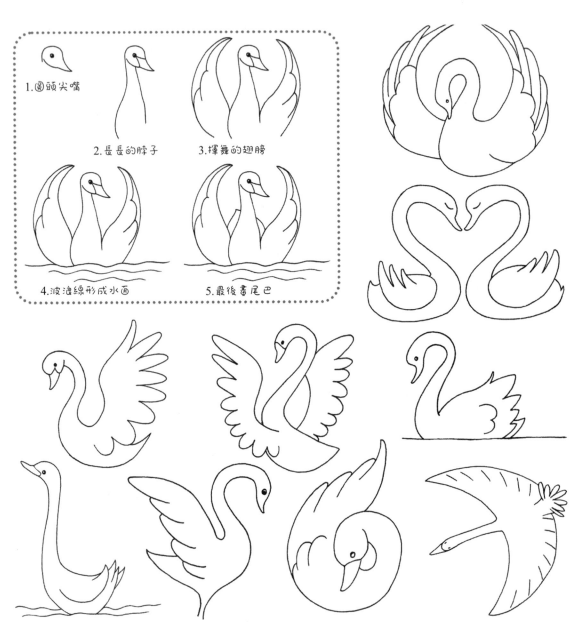

天鵝

天鵝指天鵝屬的鳥類，共有7種，屬游禽。除非洲、南極洲之外的各大陸均有分布。天鵝是一種冬候鳥，每年十月份，牠們就會成群結隊向南方遷徙。

1.圓頭尖嘴

2.長長的脖子

3.揮舞的翅膀

4.波浪線形成水面

5.最後畫尾巴

鶴

鶴在中國文化中有崇高的地位，特別是丹頂鶴，是長壽、吉祥和高雅的象徵，常被與神仙聯想起來，又稱為「仙鶴」。

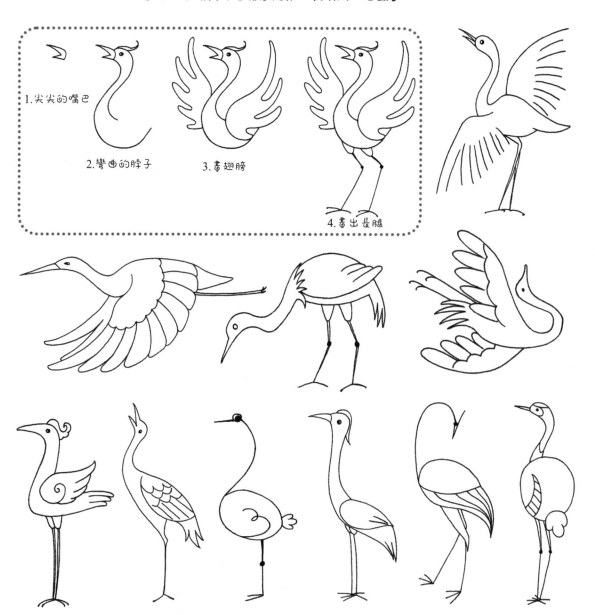

1.尖尖的嘴巴

2.彎曲的脖子

3.畫翅膀

4.畫出長腿

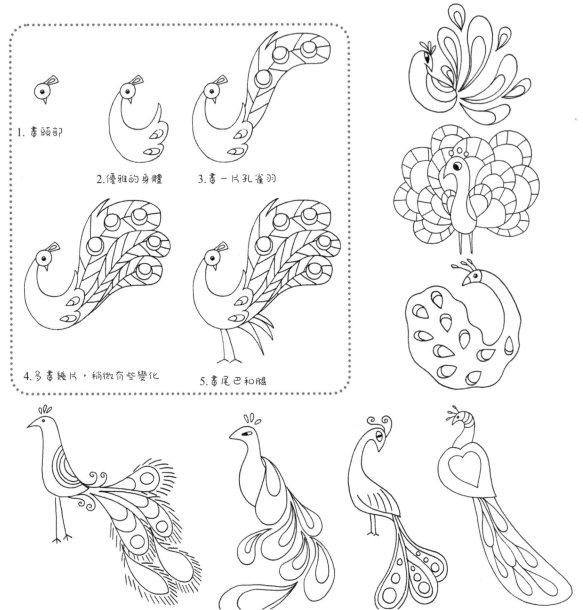

孔雀

孔雀是雞形目、雉科的兩種羽衣非常華美的鳥類的統稱。雄鳥具直立的枕冠，羽色華麗，尾上覆羽特別延長，遠超過尾羽。

1. 畫頭部

2. 優雅的身體

3. 畫一片孔雀羽

4. 多畫幾片，稍微有些變化

5. 畫尾巴和腿

麻雀

麻雀嘴短而強健，呈圓錐形，稍向下彎，外緣具兩道淡色橫斑。世界共有
19種麻雀。中國產5種，其中樹麻雀為習見種，雌雄相似。

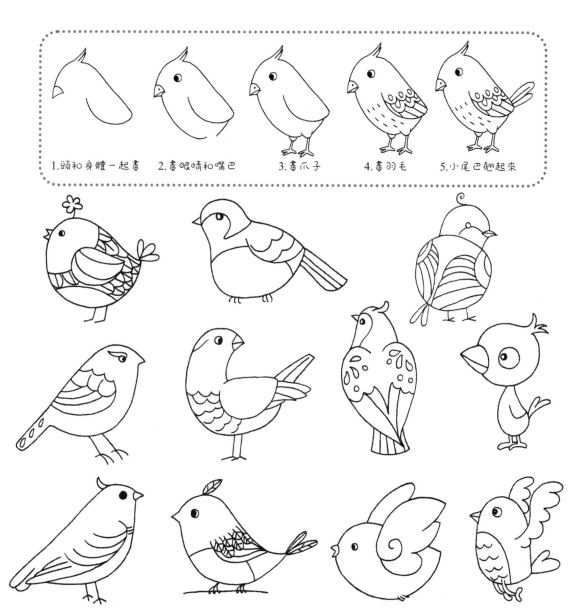

1.頭和身體一起畫　2.畫眼睛和嘴巴　3.畫爪子　4.畫羽毛　5.小尾巴翹起來

燕子 燕子形小，翅尖窄，凹尾短喙，足弱小。羽衣單色，或有帶金屬光澤的藍或綠色。

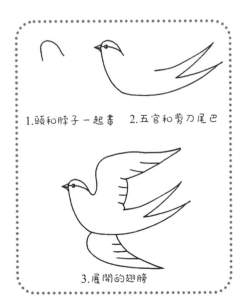

1.頭和脖子一起畫　2.五官和剪刀尾巴

3.展開的翅膀

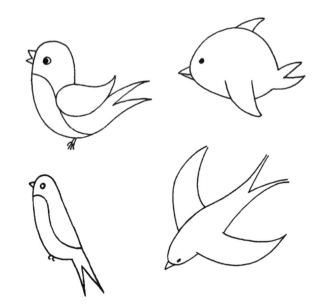

黃鸝 黃鸝是中等體型的鳴禽，是黃鸝科黃鸝屬 29 種鳥類的通稱。體羽一般由全黃色的羽毛組成。

1.畫一個圓　　2.眼睛周圍一圈塗色

3.畫身體　　4.尾巴和爪子

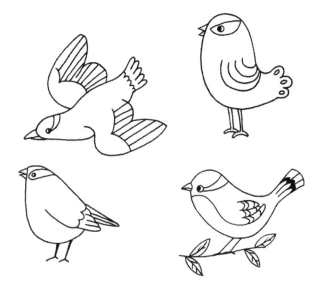

啄木鳥是著名的森林益鳥，除消滅樹皮下的害蟲如天牛的蟲等以外，其鑿木的痕跡可作為森林衛生採伐的指示劑，因而被稱為森林醫生。

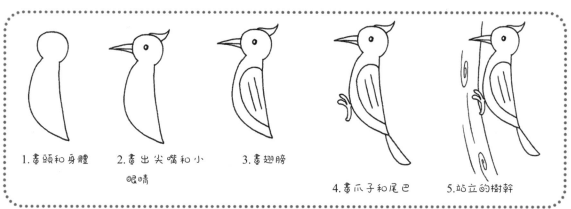

1. 畫頭和身體

2. 畫出尖嘴和小眼睛

3. 畫翅膀

4. 畫爪子和尾巴

5. 站立的樹幹

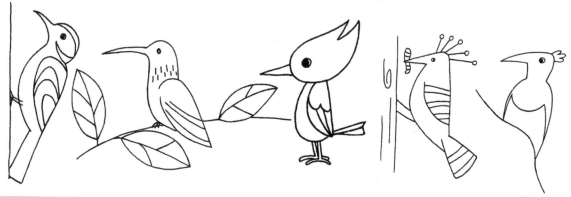

蜂鳥

蜂鳥是世界上已知的最小的鳥類，因為拍打翅膀的嗡嗡聲而出名。

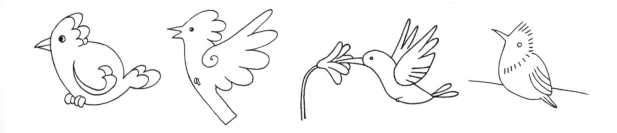

鯨魚

鯨魚不是魚，是一種哺乳動物。牠們用肺呼吸，有的種類體型龐大。

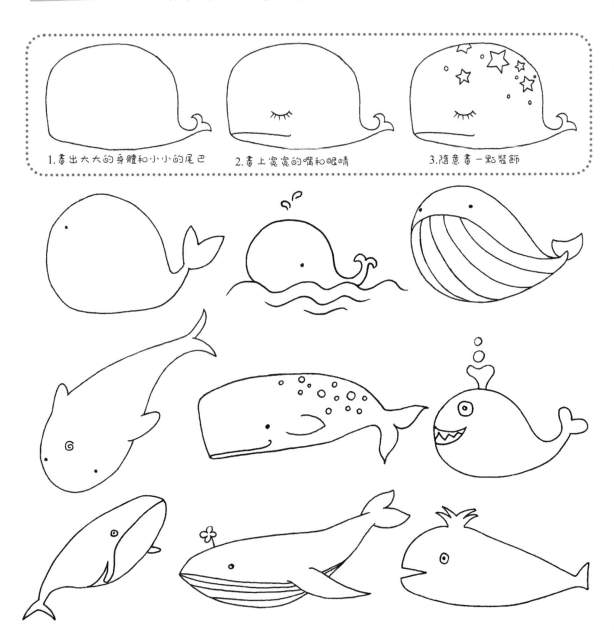

1.畫出大大的身體和小小的尾巴　　2.畫上寬寬的嘴和眼睛　　3.隨意畫一點裝飾

鱷魚

鱷魚不是魚，是爬行動物，鱷魚之名，或是由於其像魚一樣在水中嬉戲，故而得名。

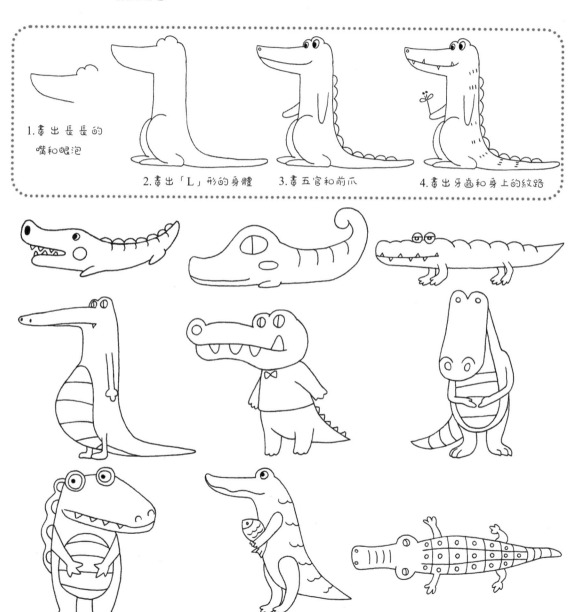

1. 畫出長長的嘴和眼泡
2. 畫出「L」形的身體
3. 畫五官和前爪
4. 畫出牙齒和身上的紋路

金魚

金魚屬於鯉科，起源於中國，是世界觀賞魚史上最早的品種。

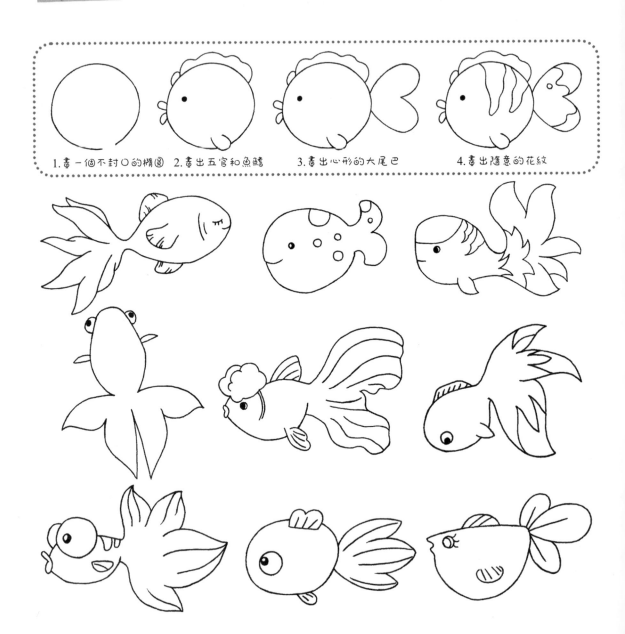

1. 畫一個不封口的橢圓　2. 畫出五官和魚鰭　3. 畫出心形的大尾巴　4. 畫出隨意的花紋

海豚　海豚屬於體型較小的鯨類，分布於世界各大洋，主要以小魚、烏賊、蝦、蟹為食。

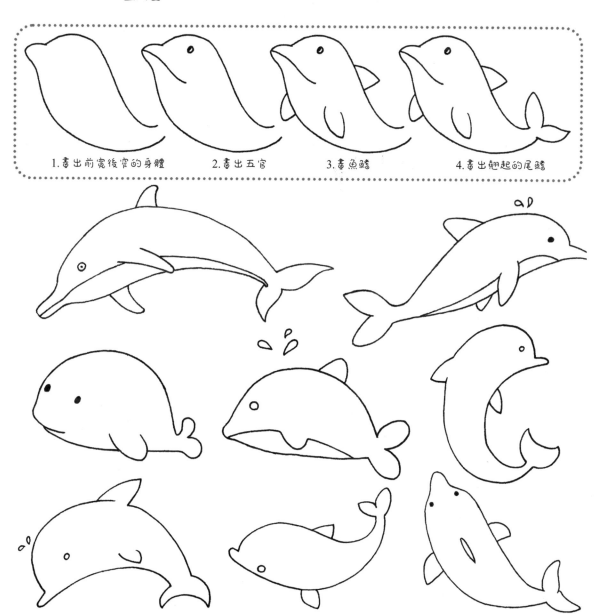

1.畫出前寬後窄的身體　2.畫出五官　3.畫魚鰭　4.畫出翹起的尾鰭

烏龜

烏龜是現存古老的爬行動物。身上長有非常堅固的甲殼，牠們受驚嚇時可以把頭、尾及四肢縮回龜殼內。

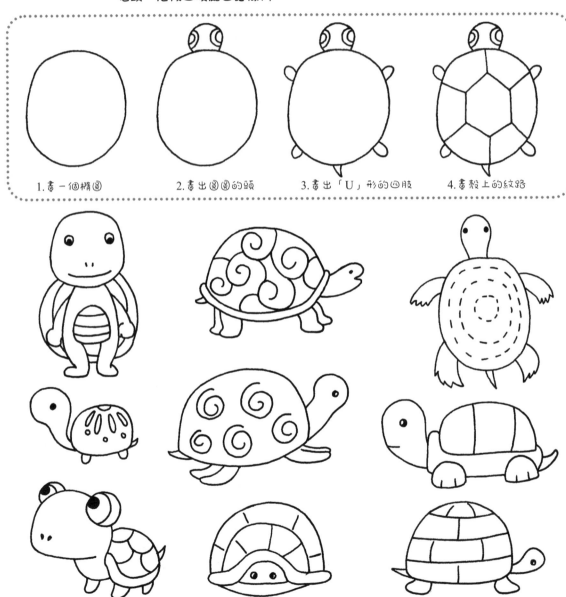

1. 畫一個橢圓
2. 畫出圓圓的頭
3. 畫出「U」形的四肢
4. 畫殼上的紋路

青蛙是兩棲綱無尾目的動物，成體無尾，卵產於水中，體外受精，孵化成蝌蚪，用鰓呼吸，經過變態，成體主要用肺呼吸，兼用皮膚呼吸。

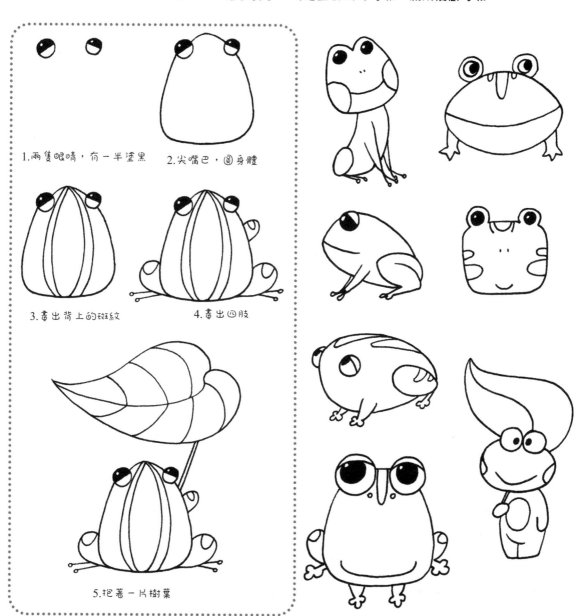

1.兩隻眼睛，有一半塗黑

2.尖嘴巴，圓身體

3.畫出背上的斑紋

4.畫出四肢

5.抱著一片樹葉

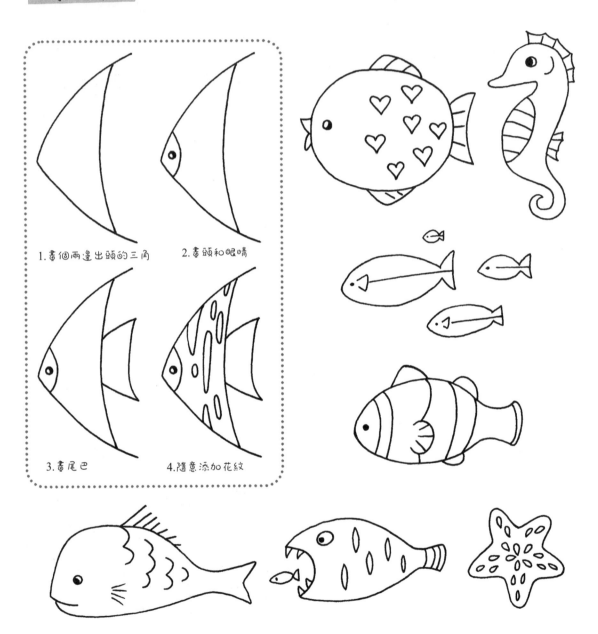

深海魚

大海裏有著林林總總的各種生物，牠們有著千奇百怪的造型和色彩。

1.畫個兩邊出頭的三角

2.畫頭和眼睛

3.畫尾巴

4.隨意添加花紋

深海裏有許多的動物，牠們的身體線條都很流暢。

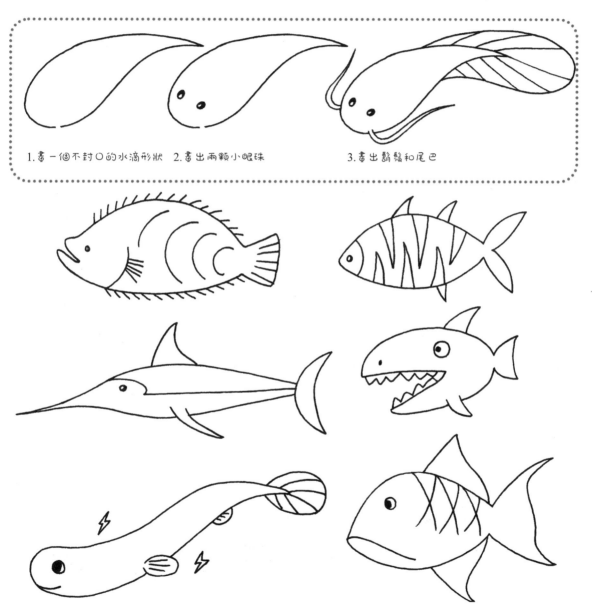

1.畫一個不封口的水滴形狀　2.畫出兩顆小眼珠　　　　　　3.畫出鬍鬚和尾巴

深海裏有許多的動物，牠們的造型花樣百出。

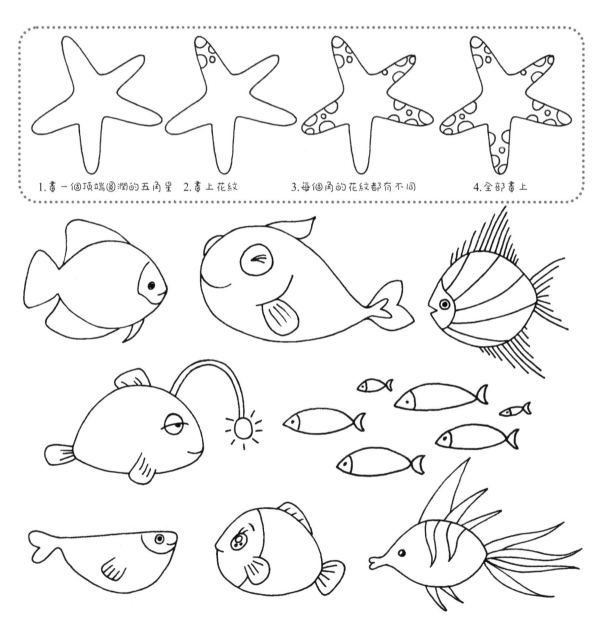

1.畫一個頂端圓潤的五角星　2.畫上花紋　　3.每個角的花紋都有不同　　4.全部畫上

深海裏有許多的動物，有的是魚，有的不是魚。

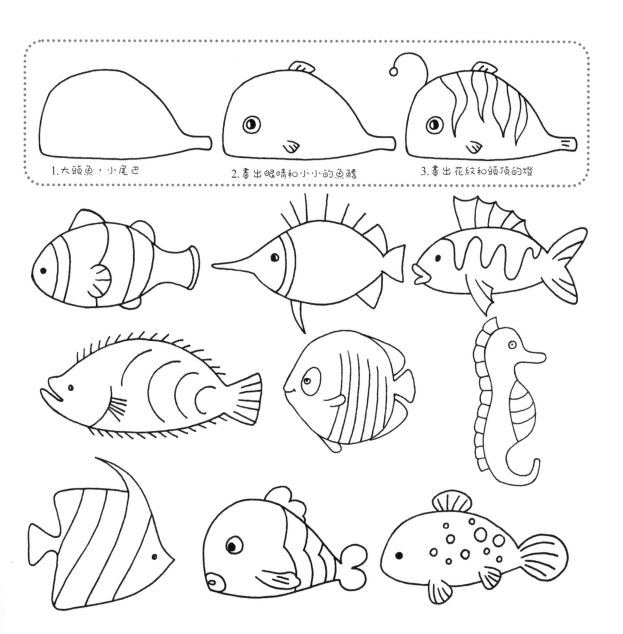

1. 大頭魚，小尾巴

2. 畫出眼睛和小小的魚鰭

3. 畫出花紋和頭頂的燈

海豹

海豹是海洋中的哺乳動物。牠們的身體呈流線型，四肢進化為鰭狀，適於游泳。身體圓圓的，體內儲藏很多脂肪。

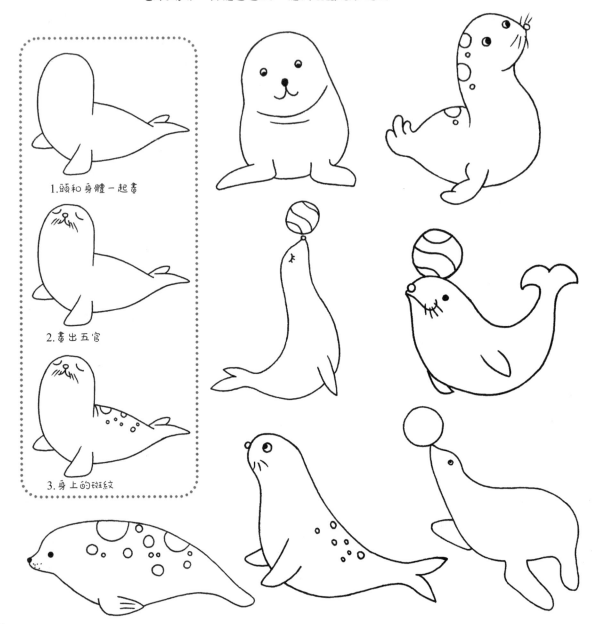

1.頭和身體一起畫

2.畫出五官

3.身上的斑紋

水母是海洋中一種大型浮游生物，平均只有數月的生命。

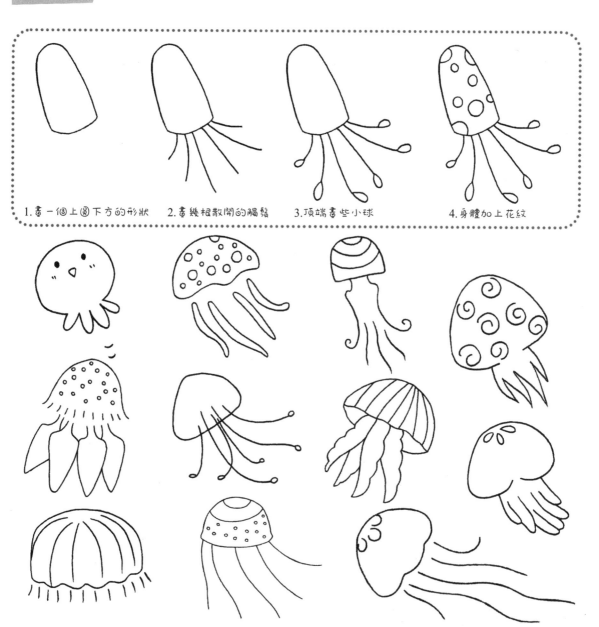

1.畫一個上圓下方的形狀　2.畫幾根散開的觸鬚　3.頂端畫些小球　4.身體加上花紋

貝殼是軟體動物的外套膜，是一層鈣化物質，能保護牠們柔軟的身體。

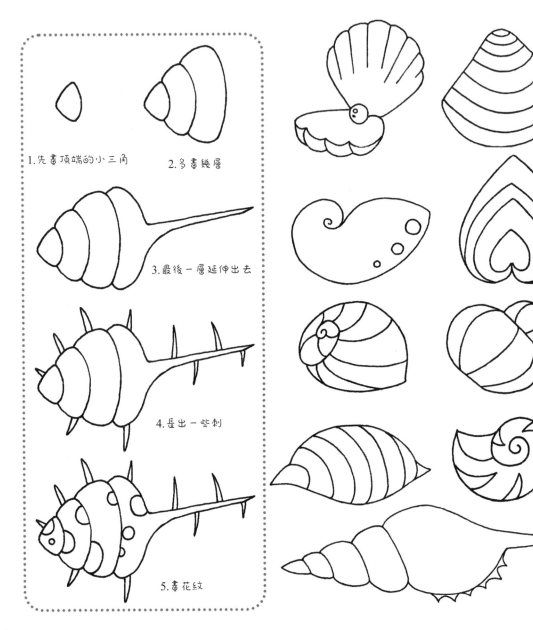

1.先畫頂端的小三角

2.多畫幾層

3.最後一層延伸出去

4.長出一些刺

5.畫花紋

貝殼是軟體動物保護膜，有許多漂亮的形狀。

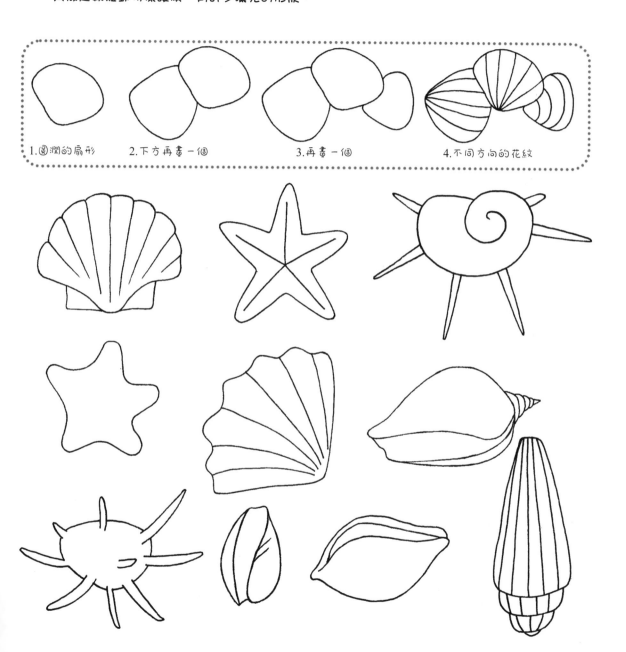

1.圓潤的扇形　　　2.下方再畫一個　　　3.再畫一個　　　4.不同方向的花紋

企鵝

企鵝主要生活在南極，雖然是鳥類卻不能飛翔。前肢呈鰭狀，羽毛短。

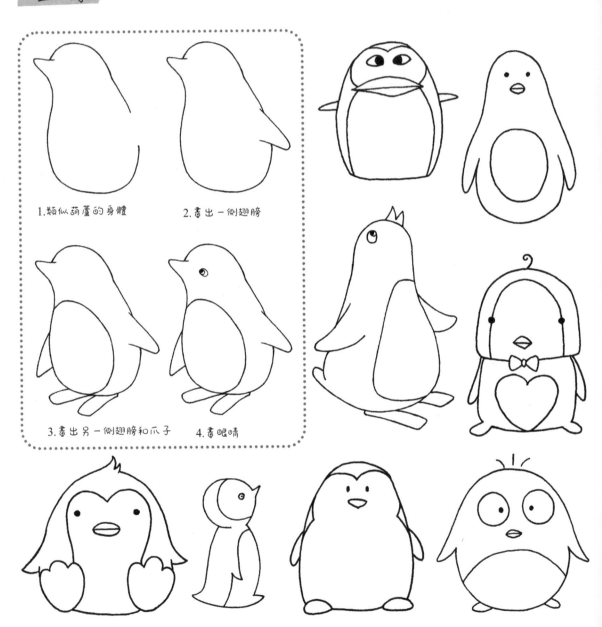

1.類似葫蘆的身體

2.畫出一側翅膀

3.畫出另一側翅膀和爪子

4.畫眼睛

蝦子 蝦子是一種生活在水中的節肢動物，有層層的甲殼，種類很多，

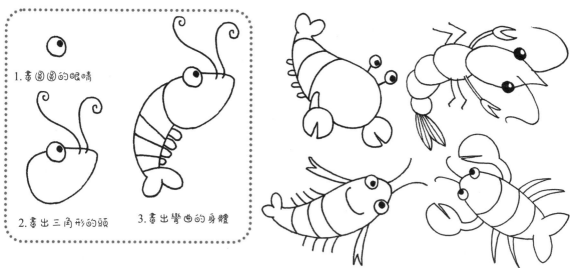

1.畫圓圓的眼睛

2.畫出三角形的頭

3.畫出彎曲的身體

螃蟹 螃蟹的種類很多，僅中國螃蟹的種類就有 600 種左右。

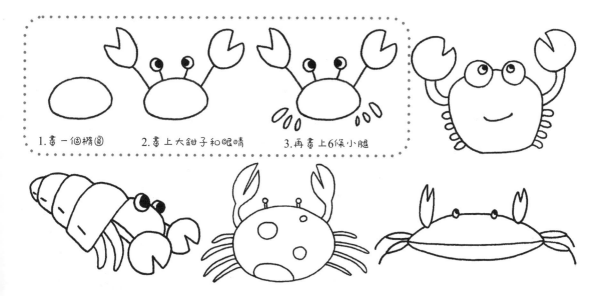

1.畫一個橢圓

2.畫上大鉗子和眼睛

3.再畫上6條小腿

蝴蝶

蝴蝶是一種昆蟲，翅膀闊大，顏色鮮豔美麗，靠吸食花蜜為生，能傳播花粉。

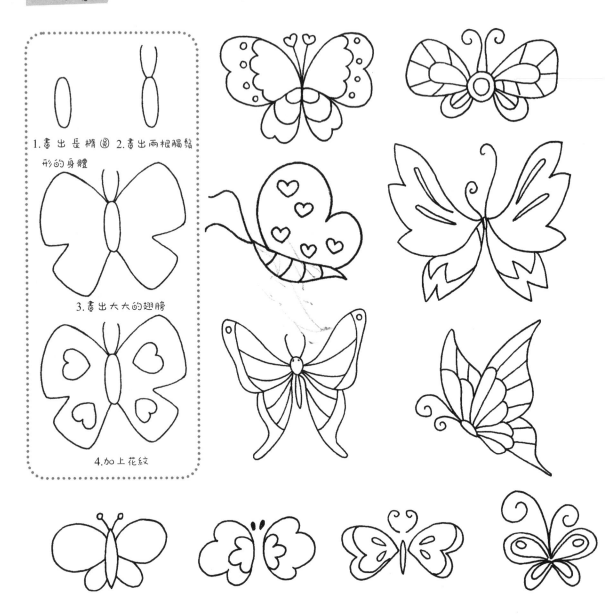

1. 畫出長橢圓

2. 畫出兩根隔離形的身體

3. 畫出大大的翅膀

4. 加上花紋

蝴蝶以其雙翅的斑斕色彩和絢麗的圖案而聞名。

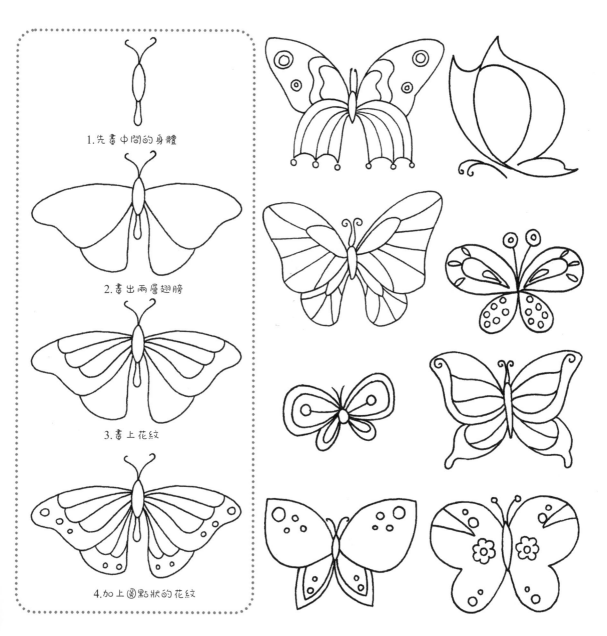

1.先畫中間的身體

2.畫出兩層翅膀

3.畫上花紋

4.加上圓點狀的花紋

蝸牛

蝸牛是腹足綱的陸生種類，包括許多不同科、屬的動物。牠們背上有甲殼，頭有兩個觸角，受驚時頭尾一起縮進甲殼中。

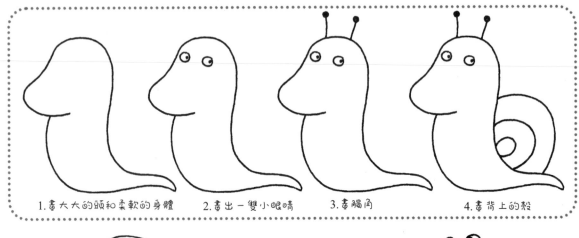

1. 畫大大的頭和柔軟的身體　　2. 畫出一雙小眼睛　　3. 畫觸角　　4. 畫背上的殼

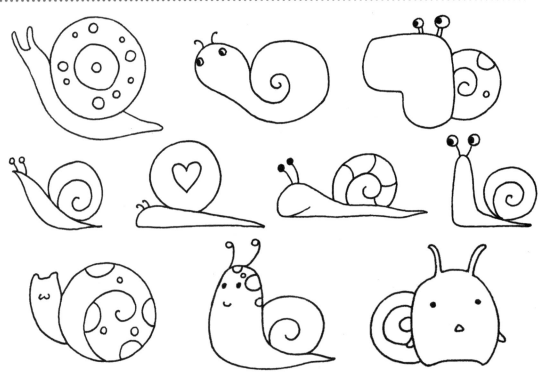

蜻蜓是一種昆蟲，翅長而窄，一般在池塘或河邊飛行捕食飛蟲。

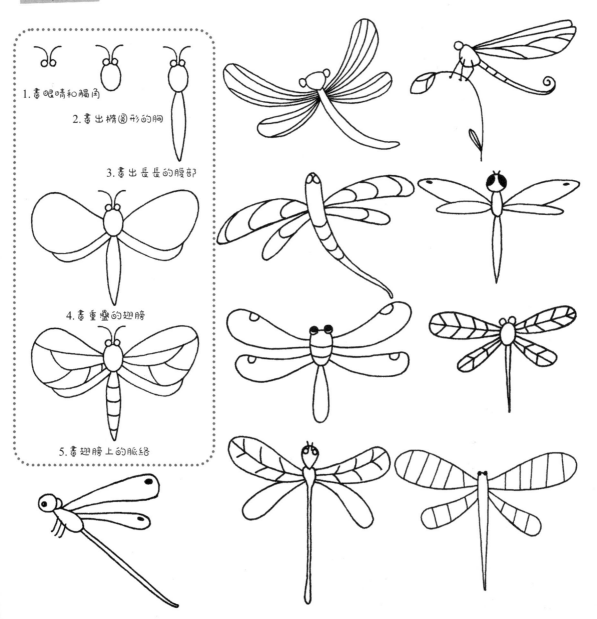

1. 畫眼睛和觸角

2. 畫出橢圓形的胸

3. 畫出長長的腹部

4. 畫重疊的翅膀

5. 畫翅膀上的脈絡

蜜蜂

蜜蜂屬膜翅目昆蟲。有兩對膜質翅，腹部近橢圓形，腹尾有螫針。蜜蜂過群居生活，牠們為取得食物不停地工作，白天採蜜、晚上釀蜜，同時替植物授粉。

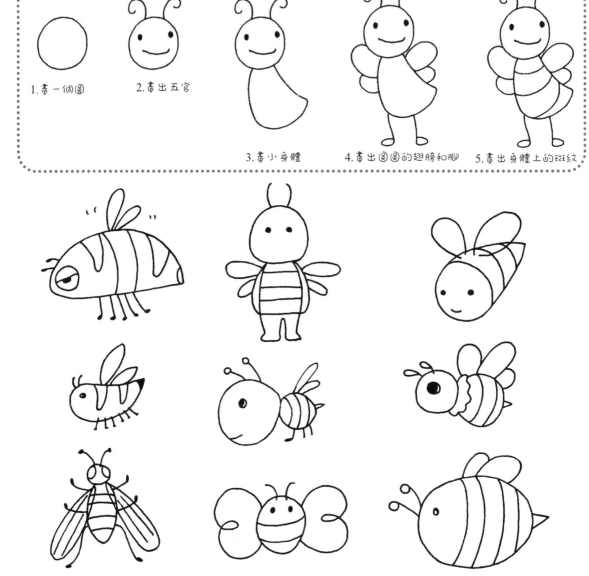

1.畫一個圓

2.畫出五官

3.畫小身體

4.畫出圓圓的翅膀和腳

5.畫出身體上的斑紋

甲蟲

甲蟲是在恐龍時代之前就有的一種昆蟲。頭上有觸角，身體外部有硬殼。

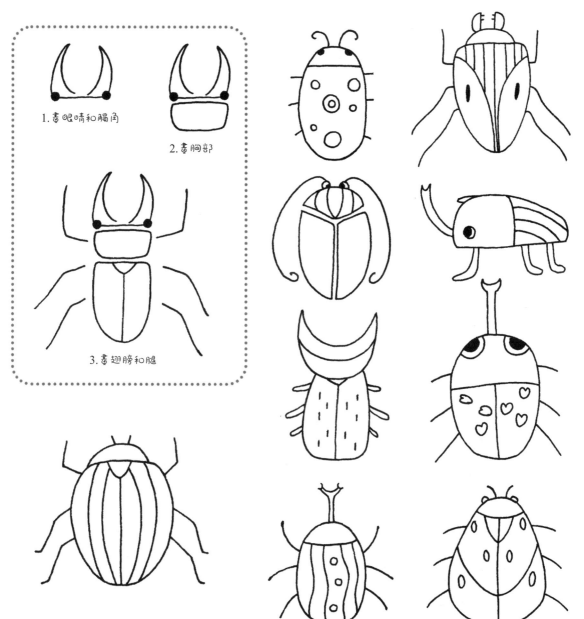

1. 畫眼睛和觸角

2. 畫胸部

3. 畫翅膀和腿

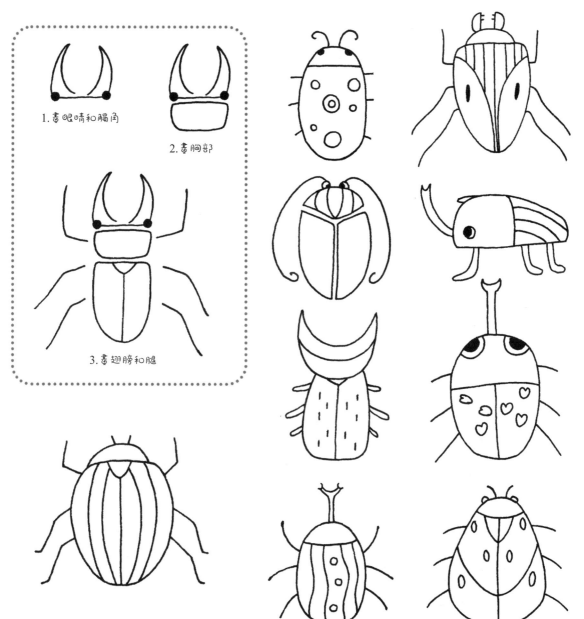

蚱蜢就是蝗蟲，屬蝗科，直翅目昆蟲。種類很多，分布於全世界的熱帶、溫帶的草地和沙漠地區。

善於飛行，後肢很發達，善於跳躍。

蚱蜢

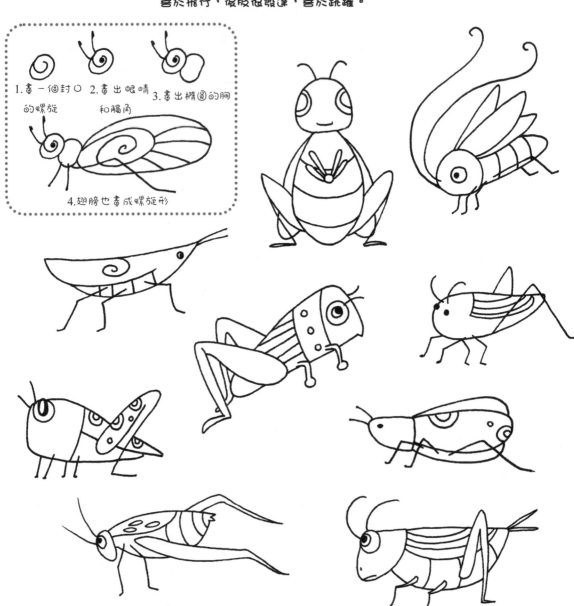

1. 畫一個封口的螺旋
2. 畫出眼睛
3. 畫出橢圓的胸和觸角
4. 翅膀也畫成螺旋形

毛毛蟲一般指鱗翅目昆蟲的幼蟲，牠們有多對足，行動遲緩，沒有翅膀，擅長偽裝。

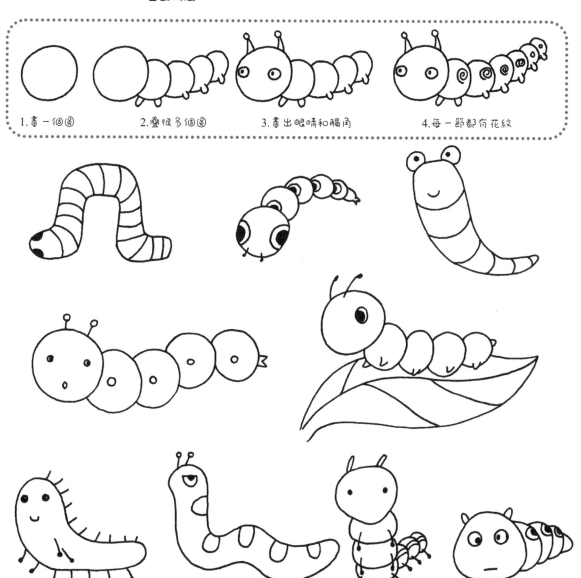

1. 畫一個圓

2. 疊很多個圓

3. 畫出眼睛和觸角

4. 每一節都有花紋

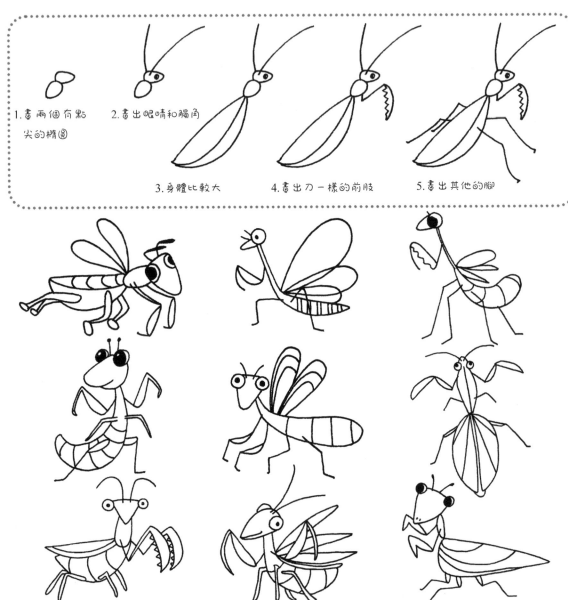

螳螂

螳螂屬於捕食性昆蟲，喜歡以運動中的小蟲為食。特徵是舉著兩把「大刀」，上有一排堅硬的鋸齒，末端各有一個鉤子，用來鉤住獵物。

1.畫兩個有點尖的橢圓

2.畫出眼睛和觸角

3.身體比較大

4.畫出刀一樣的前肢

5.畫出其他的腳

螞蟻

螞蟻是一種常見昆蟲，群居生活，有明確的勞動分工，相互合作十分默契。

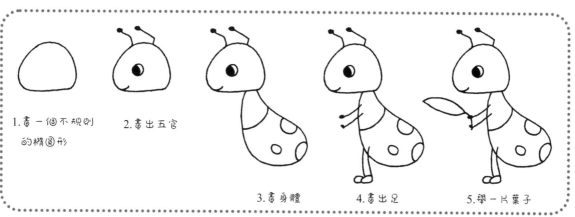

1. 畫一個不規則的橢圓形
2. 畫出五官
3. 畫身體
4. 畫出足
5. 舉一片葉子

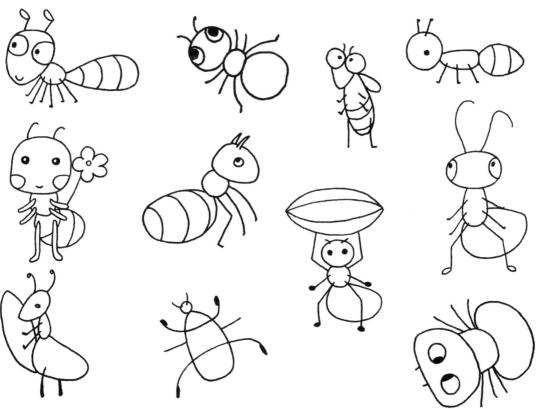

鵜鶘

鵜鶘屬於鳥類，羽毛為白色、桃紅色或淺灰褐色。嘴比較長，具有下嘴殼與皮膚相連接形成的大皮囊，是牠們存儲食物的地方。

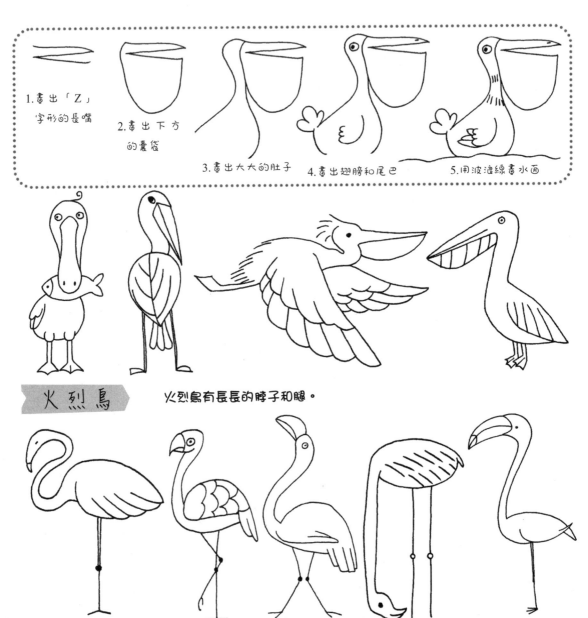

1. 畫出「Z」字形的長嘴

2. 畫出下方的囊袋

3. 畫出大大的肚子

4. 畫出翅膀和尾巴

5. 用波浪線畫水面

火烈鳥

火烈鳥有長長的脖子和腿。

駱駝是哺乳動物,被稱為「沙漠之舟」。軀體高大,極能忍饑耐渴。駝峰裏貯存著脂肪,可以在得不到食物時,分解成身體所需養分。

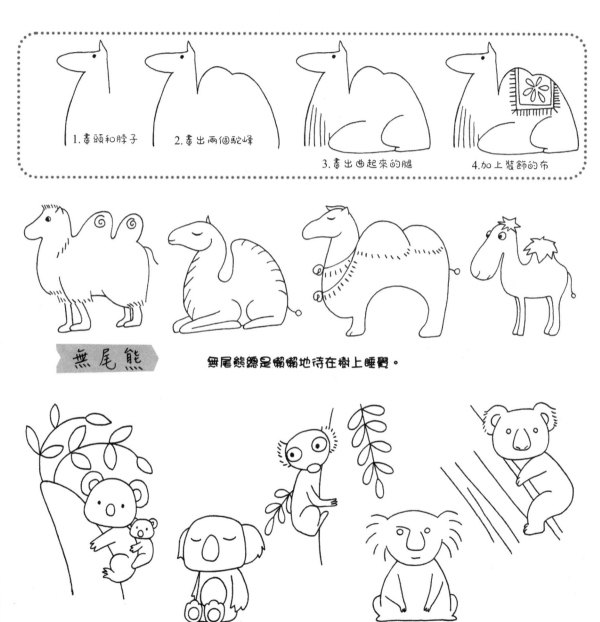

1.畫頭和脖子　　2.畫出兩個駝峰

3.畫出曲起來的腿

4.加上裝飾的布

無尾熊

無尾熊總是懶懶地待在樹上睡覺。

狼 狼是一種凶猛的犬科動物，常群居生活。耳朵豎立，適應性強，山地、林區、草原以至凍原均有狼群生存。

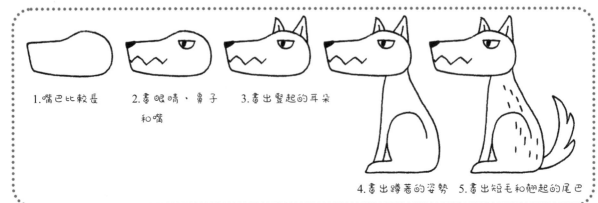

1. 嘴巴比較長
2. 畫眼睛、鼻子和嘴
3. 畫出豎起的耳朵
4. 畫出蹲著的姿勢
5. 畫出短毛和翹起的尾巴

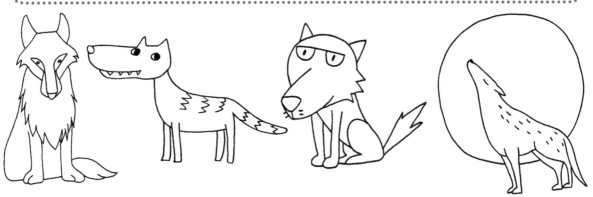

豹 豹是一種大型貓科動物，牠們的顏色鮮豔，有許多斑點和金黃色的毛皮。動作敏捷，身姿矯健，十分機敏。

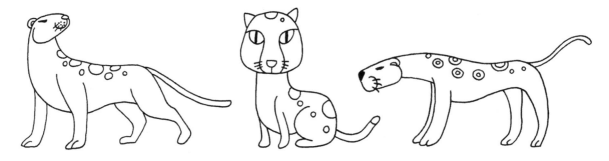

劍魚　劍魚是熱帶、亞熱帶海洋中一種常見魚類，體表光滑，身體呈流線型，上頜長而尖，像是一柄利劍，因此得名。

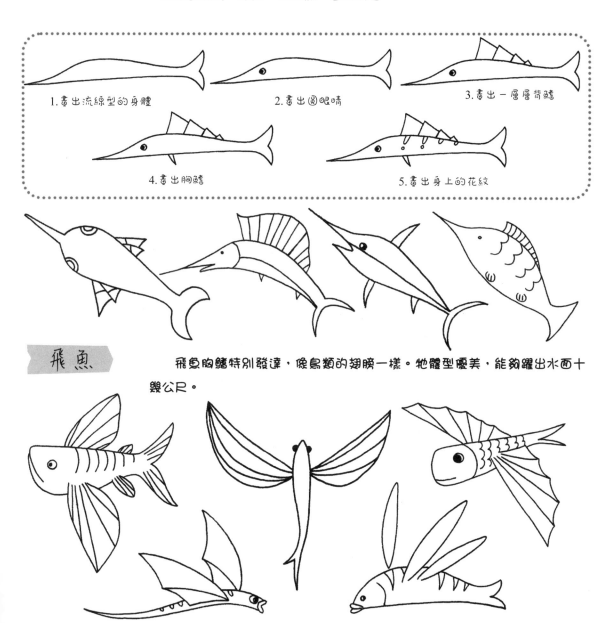

1.畫出流線型的身體

2.畫出圓眼睛

3.畫出一層層背鰭

4.畫出胸鰭

5.畫出身上的花紋

飛魚　飛魚胸鰭特別發達，像鳥類的翅膀一樣。牠體型優美，能夠躍出水面十幾公尺。

羊駝

羊駝為偶蹄目駱駝科，外形有點像綿羊，一般棲息於海拔 4000 公尺的高原，以高山棘刺植物為食。

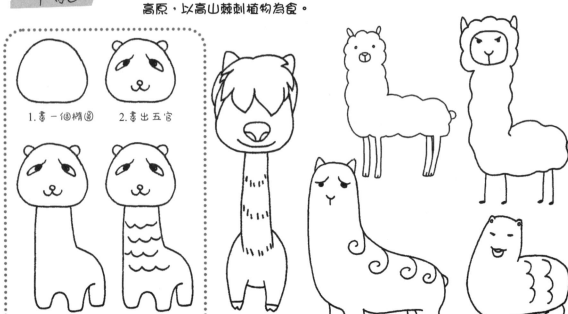

1. 畫一個橢圓
2. 畫出五官
3. 畫出長長的脖子
4. 用波浪線畫毛

浣熊

浣熊特徵為眼睛周圍有一圈深色皮毛，體型較小。

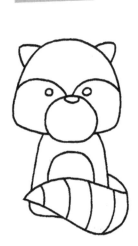

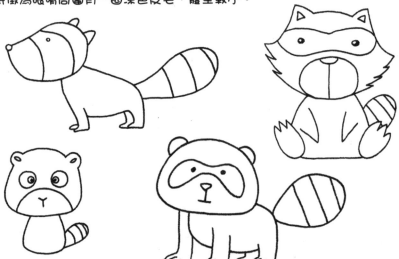

犰狳身上的鎧甲由許多小骨片組成，每次遇到危險，犰狳便會將全身蜷縮成球狀，將自己保護起來。

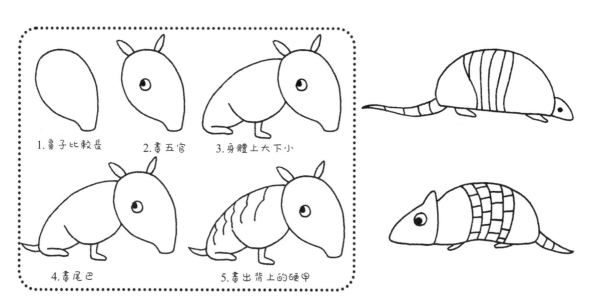

1. 鼻子比較長　　2. 畫五官　　3. 身體上大下小

4. 畫尾巴　　　　5. 畫出背上的硬甲

蜥蜴

蜥蜴屬於冷血爬蟲類，大部分是靠產卵繁衍，是一種常見的爬行動物。蜥蜴與蛇有密切的親緣關系。

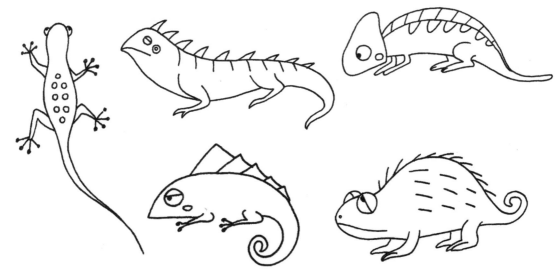

恐龍是生活在幾億年以前的遠古動物，現已滅絕。

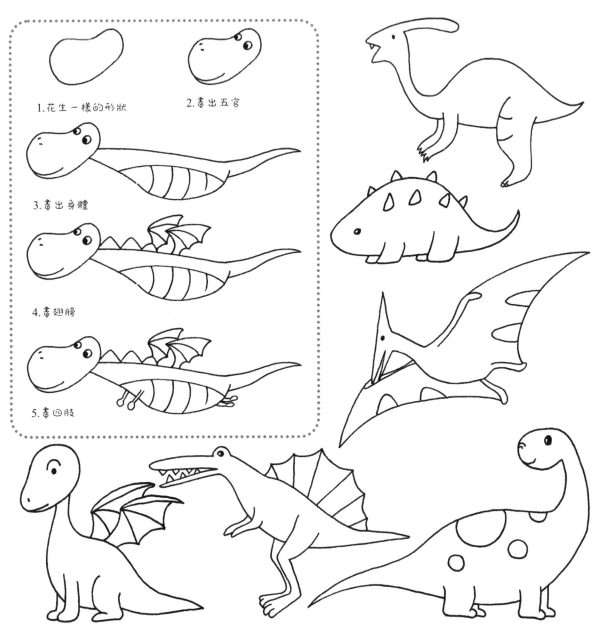

1.花生一樣的形狀

2.畫出五官

3.畫出身體

4.畫翅膀

5.畫四肢

恐龍有許多種類，其中一種是鳥類的祖先，一直繁衍到現在。

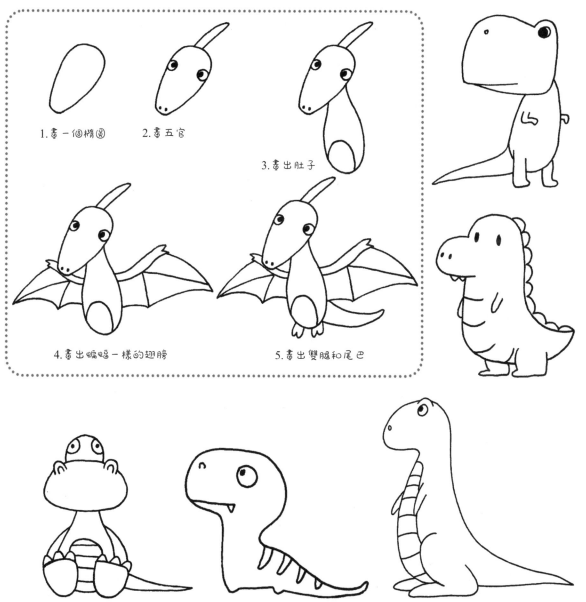

1.畫一個橢圓　2.畫五官

3.畫出肚子

4.畫出蝙蝠一樣的翅膀　5.畫出雙腿和尾巴

恐龍現已滅絕。

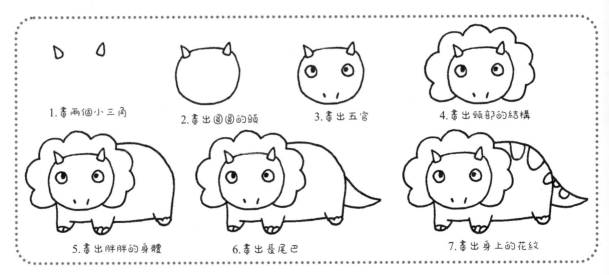

1. 畫兩個小三角
2. 畫出圓圓的頭
3. 畫出五官
4. 畫出頸部的結構
5. 畫出胖胖的身體
6. 畫出長尾巴
7. 畫出身上的花紋

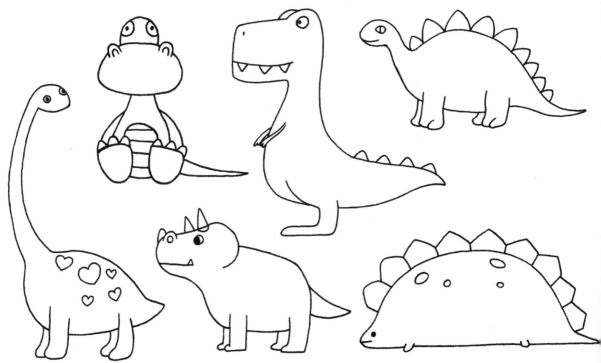

動物小圖

同一種動物可以有多種畫法。

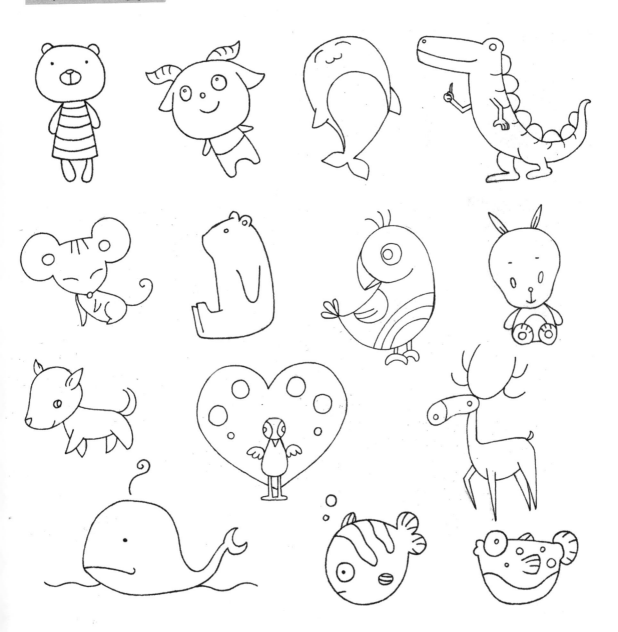

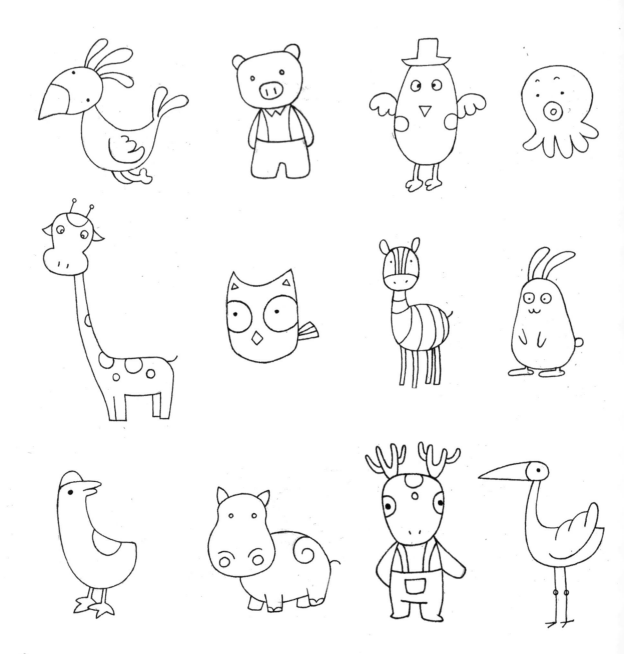

Part4

植物

　　我們的身邊有許多植物：美麗的花朵，高大的樹木，柔軟的草葉。它們裝扮了世界，提供給我們豐富的食物和氧氣。來一起給它們畫下肖像吧！

仙人掌為了適應沙漠的缺水氣候，葉子演化成短短的小刺，以減少水份蒸發，亦能作為阻止動物吞食的武器，畫出來也很可愛。

1.畫出仙人掌的主幹

2.畫上心形的花朵

3.然後是仙人掌的紋路

4.加上一個花盆

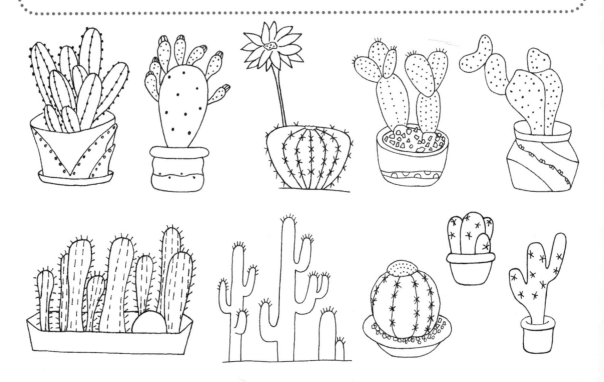

向日葵

向日葵一年生草本，高1~3公尺，莖直立，粗壯，圓形多稜角，被白色粗硬毛，性喜溫暖，耐旱，能產果實葵花籽。原產北美洲，現世界各地均有栽培。

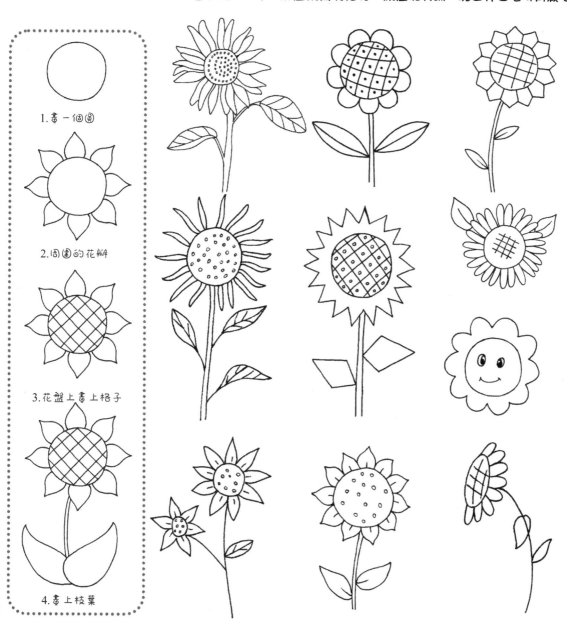

1.畫一個圓

2.周圍的花瓣

3.花盤上畫上格子

4.畫上枝葉

菊花 菊花屬於菊科,多年生草本植物。花瓣呈舌狀或筒狀,經長期人工培育, 是著名的觀賞花卉。

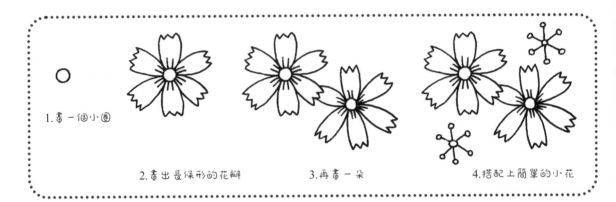

1.畫一個小圈

2.畫出長條形的花瓣

3.再畫一朵

4.搭配上簡單的小花

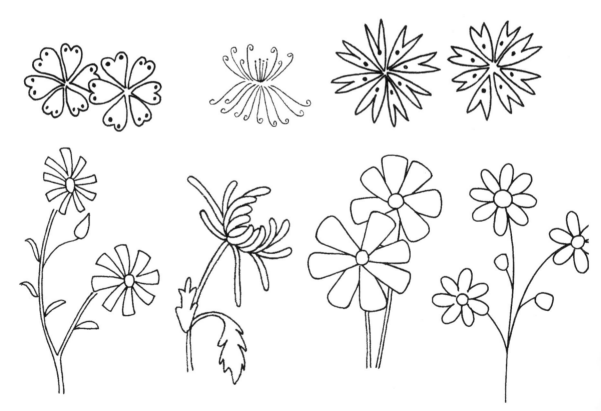

菊花莖直立，頭狀花序，對環境的適應性很強。

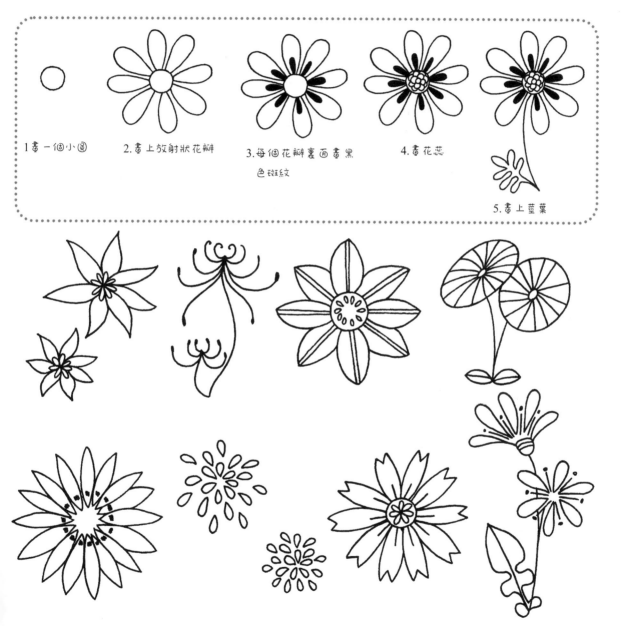

1.畫一個小圓

2.畫上放射狀花瓣

3.每個花瓣裏面畫黑
　色斑紋

4.畫花蕊

5.畫上莖葉

荷 花

荷花，又名蓮花、水芙蓉等，屬睡蓮目，蓮科多年生水生草本花卉。地下莖長而肥厚，有長節，葉盾圓形。

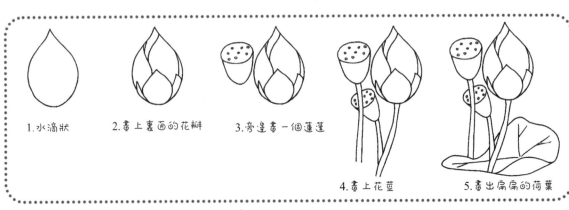

1.水滴狀

2.畫上裏面的花瓣

3.旁邊畫一個蓮蓬

4.畫上花莖

5.畫出扁扁的荷葉

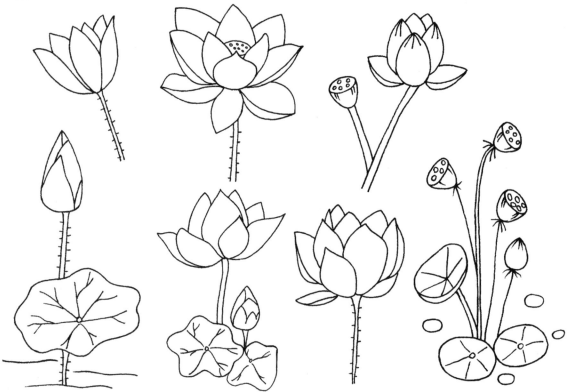

黃金葛

大型常綠藤類植物。生長於熱帶地區常攀援生長在雨林的岩石和樹幹上。可長成巨大的藤本植物。也可培養成懸垂狀置於書房、窗臺，是一種適合在室內擺放的花卉。

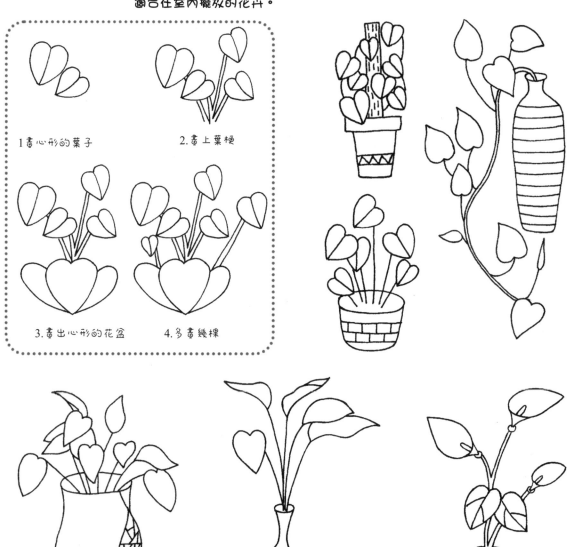

1.畫心形的葉子

2.畫上葉梗

3.畫出心形的花盆

4.多畫幾棵

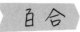 百合是多年生草本球根植物，主要分布在亞洲東部、歐洲、北美洲等北半球溫帶地區。全球已發現有百多個品種，中國是其最主要的起源地。

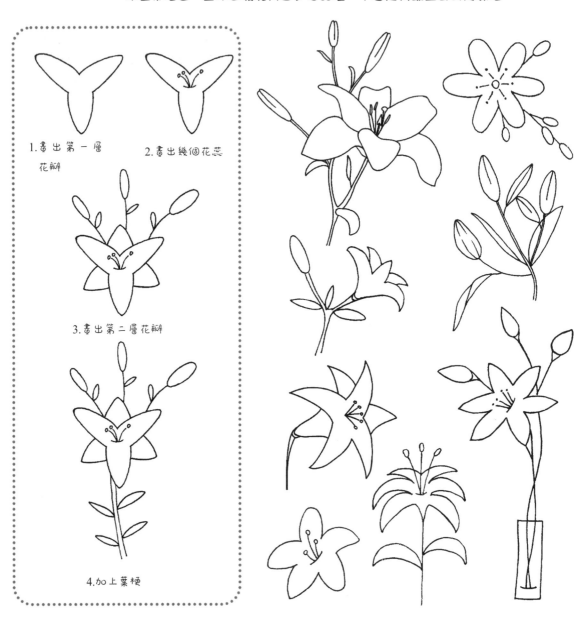

1. 畫出第一層花瓣

2. 畫出幾個花蕊

3. 畫出第二層花瓣

4. 加上葉梗

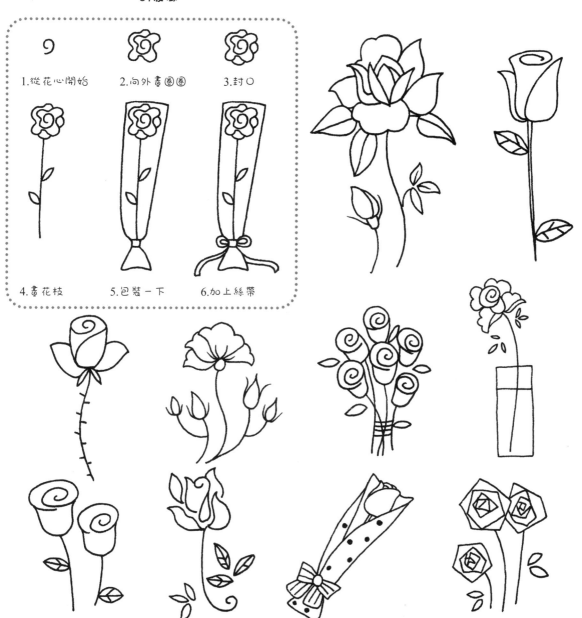

玫瑰

玫瑰屬薔薇目，薔薇科落葉灌木，日常生活中應用廣泛，被視為愛情的象徵。

9

1.從花心開始　2.向外畫圈圈　3.封口

4.畫花枝　5.包裝一下　6.加上絲帶

鬱金香 鬱金香是屬於百合科鬱金香屬的草本植物,是荷蘭的國花。

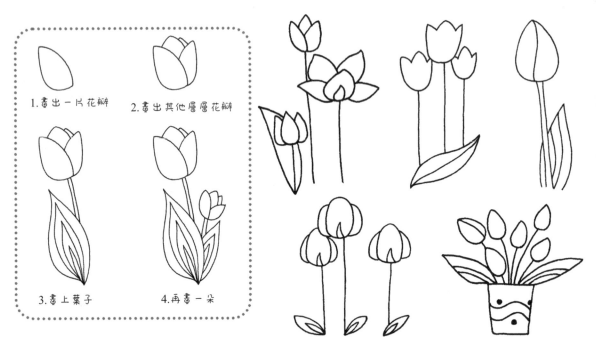

1.畫出一片花瓣

2.畫出其他層層花瓣

3.畫上葉子

4.再畫一朵

馬蹄蓮 馬蹄蓮,台灣稱之為海芋,是天南星科植物,花型美觀,寓意永結同心的感情。

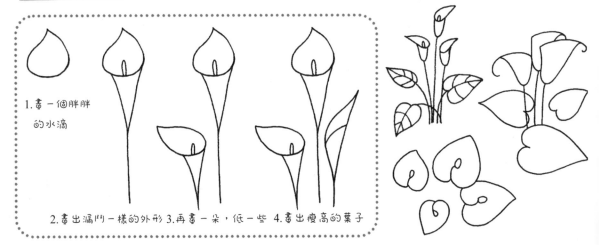

1.畫一個胖胖
的水滴

2.畫出漏斗一樣的外形 3.再畫一朵,低一些 4.畫出瘦高的葉子

蓬萊蕉是常見的觀賞植物。幼葉心形無孔，長大後葉脈間有橢圓形的穿孔。原產墨西哥熱帶雨林中，喜涼爽而濕潤的氣候條件。

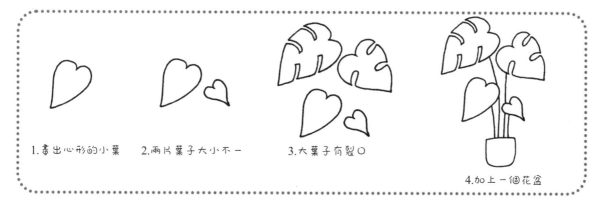

1.畫出心形的小葉　2.兩片葉子大小不一　3.大葉子有裂口

4.加上一個花盆

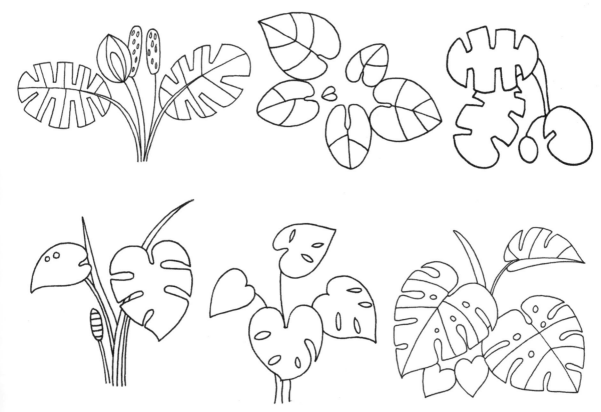

富貴竹是原產於非洲的多年生常綠草本植物，是常見的觀賞植物，喜陰濕，象徵著「大吉大利」，因此得名。

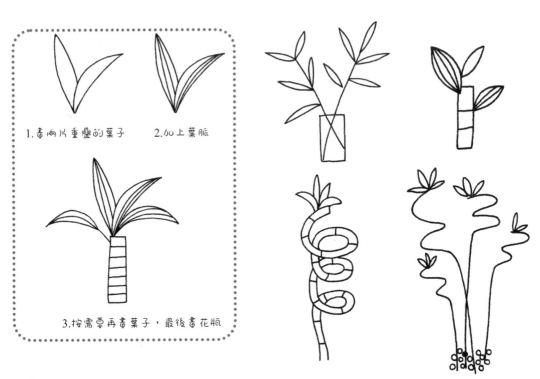

1.畫兩片重疊的葉子　　2.加上葉脈

3.按需要再畫葉子，最後畫花瓶

散尾葵 散尾葵是一種叢生常綠灌木，喜溫暖，怕冷，耐寒力弱。

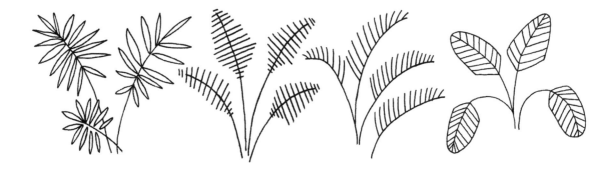

竹芋原分布於美洲、亞洲的熱帶地區,種類繁多,現在是常見的觀賞植物。

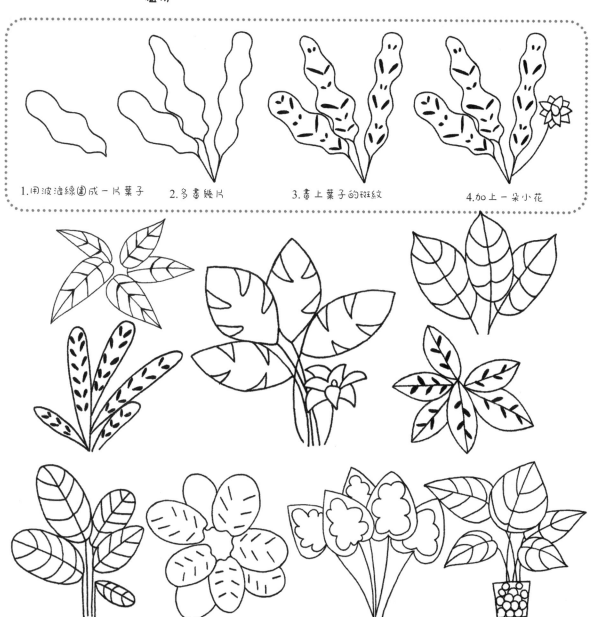

1.用波浪線圍成一片葉子　　2.多畫幾片　　　3.畫上葉子的斑紋　　　　　4.加上一朵小花

喇叭花

喇叭花，又名牽牛花、朝顏，為旋花科、牽牛屬一年生攀緣花卉。莖長可達2公尺至3公尺，葉卵狀心形，互生，常呈三裂狀。

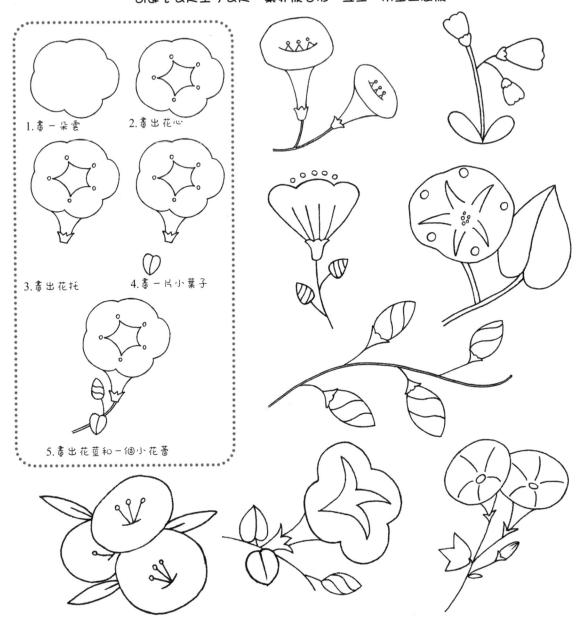

1. 畫一朵雲
2. 畫出花心
3. 畫出花托
4. 畫一片小葉子
5. 畫出花莖和一個小花蕾

蒲公英

蒲公英屬菊科多年生草本植物。頭狀花序，種子上有白色冠毛結成的絨球，花謝後隨風飄到新的地方孕育新生命。

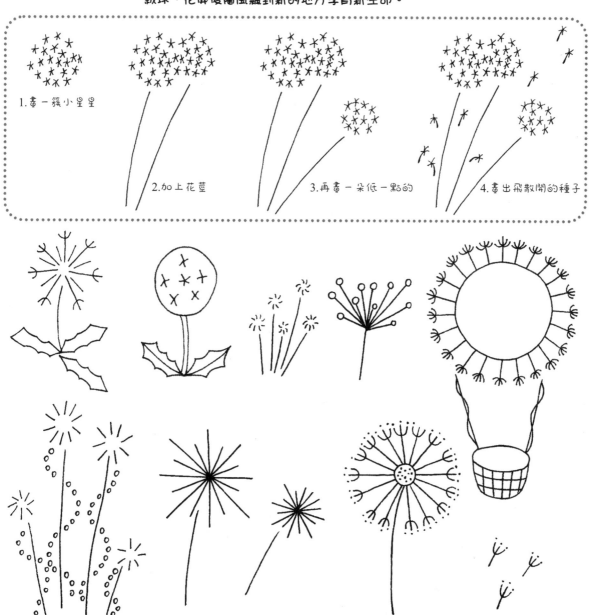

1.畫一簇小星星

2.加上花莖

3.再畫一朵低一點的

4.畫出飛散開的種子

三色菫

三色菫又叫蝴蝶花，是多年生草本植物。

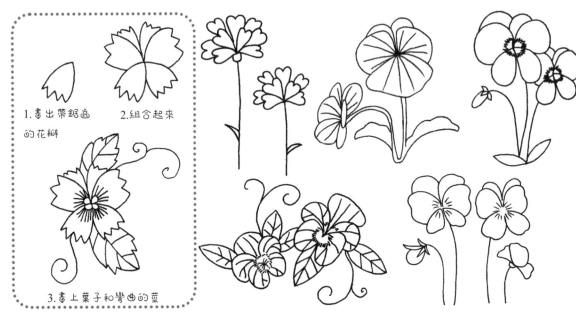

1. 畫出帶鋸齒的花瓣

2. 組合起來

3. 畫上葉子和彎曲的莖

康乃馨

康乃馨常被作為獻給母親的花。

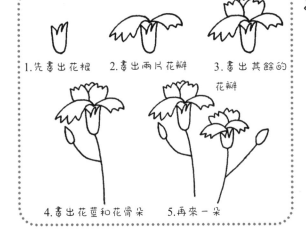

1. 先畫出花根

2. 畫出兩片花瓣

3. 畫出其餘的花瓣

4. 畫出花莖和花骨朵

5. 再來一朵

倒掛金鐘

倒掛金鐘是一種多年生半灌木，花朵倒懸。喜涼爽濕潤環境，怕高溫和強光，原產墨西哥。

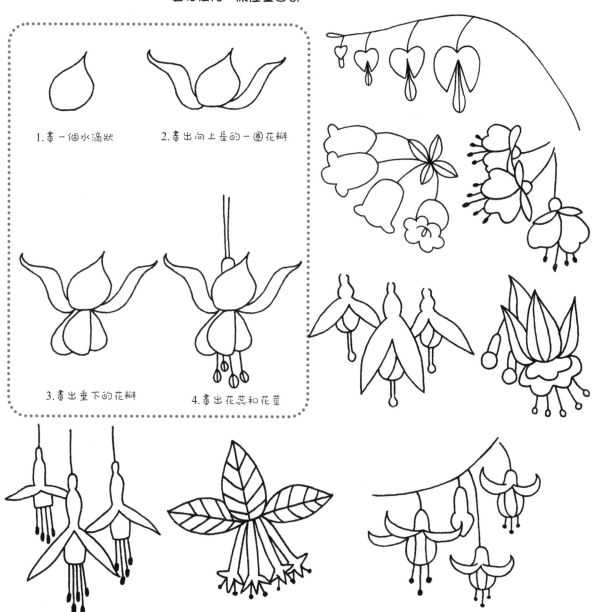

1. 畫一個水滴狀

2. 畫出向上長的一圈花瓣

3. 畫出垂下的花瓣

4. 畫出花蕊和花莖

水仙花

水仙是石蒜科水仙屬多年生草本植物，原產中國，有一千多年栽培歷史。

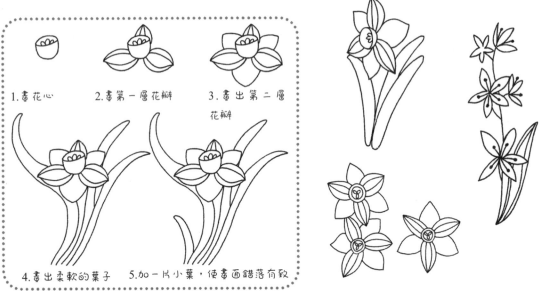

1.畫花心　　2.畫第一層花瓣　　3.畫出第二層花瓣

4.畫出柔軟的葉子　　5.加一片小葉，使畫面錯落有致

虞美人

虞美人搖曳多姿，頗為美觀，適合盆栽，也可以在花壇中栽種。

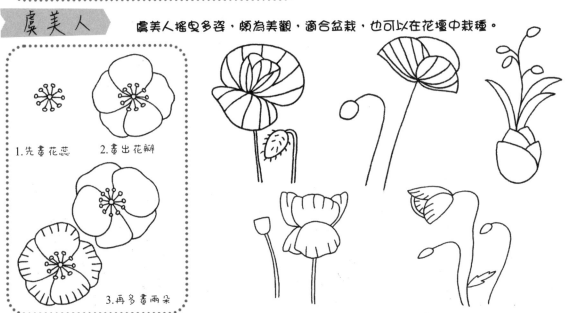

1.先畫花蕊　　2.畫出花瓣

3.再多畫兩朵

海棠

海棠是幾種薔薇科小喬木的通稱，是中國著名觀賞樹種，常用來比喻美人。

1.「U」形花瓣組成一朵花　2.多畫幾朵形態不一樣的　　3.加上莖葉　　4.畫出裝飾性的花蕊

觀葉秋海棠

為秋海棠科秋海棠屬多年生常綠草本植物，葉片寬大，有的顏色鮮豔美麗，花朵小巧不引人注目。

石榴花是落葉小喬木石榴的花，花語為富貴和子孫滿堂。

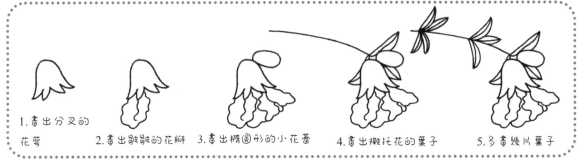

1.畫出分叉的花萼

2.畫出皺皺的花瓣

3.畫出橢圓形的小花蕾

4.畫出襯托花的葉子

5.多畫幾片葉子

合歡花 合歡花是豆科植物合歡樹的花，因晝開夜合又名夜合。

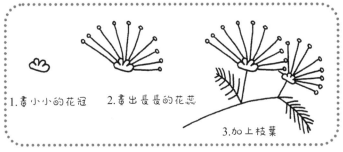

1.畫小小的花冠

2.畫出長長的花蕊

3.加上枝葉

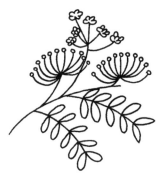

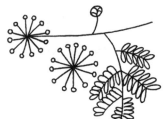

茉莉花

茉莉喜溫暖濕潤和陽光充足環境，花朵顏色潔白，香氣濃郁。它象徵著愛情和友誼。

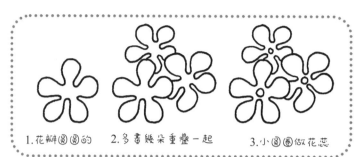

1.花瓣圓圓的　　2.多畫幾朵重疊一起　　3.小圈圈做花蕊

仙客來

仙客來一詞來自學名 Cyclamen 的音譯，是常見的觀賞鮮花。

梅喜溫暖氣候，耐寒性不強，耐旱而不耐澇，壽命長，可存活千年。

1.畫出花形　　2.旁邊再加一朵　　3.畫出花蕊

4.畫出樹枝　　5.添加幾個花骨朵

櫻花

櫻花原產喜馬拉雅山地區，在世界各地都有栽培，常用於園林觀賞。

1.畫小圓花心

2.花瓣頂端有缺口　　3.畫出花蕊

 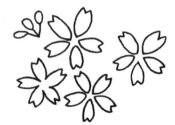

蘭花

蘭花屬蘭科，是單子葉植物，為多年生草本植物，亦叫胡姬花。由於地生蘭大部分品種原產中國，因此蘭花又稱中國蘭。

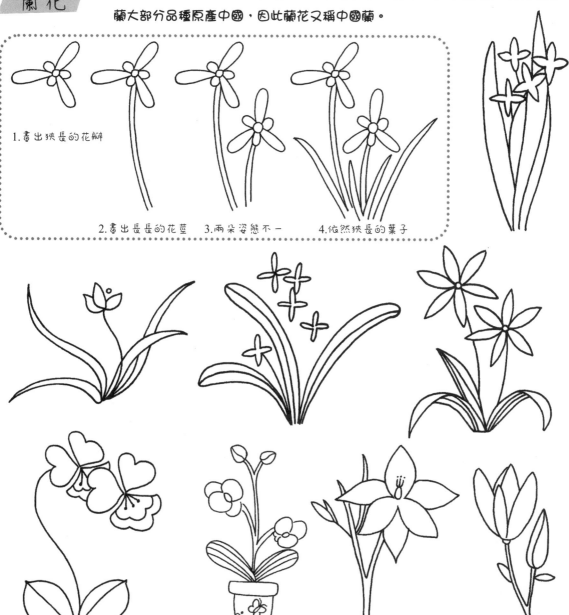

1.畫出狹長的花瓣

2.畫出長長的花莖　3.兩朵姿態不一　4.依然狹長的葉子

三葉草是多年生草本植物，種類繁多，傳說四片葉子的三葉草能帶來幸運。

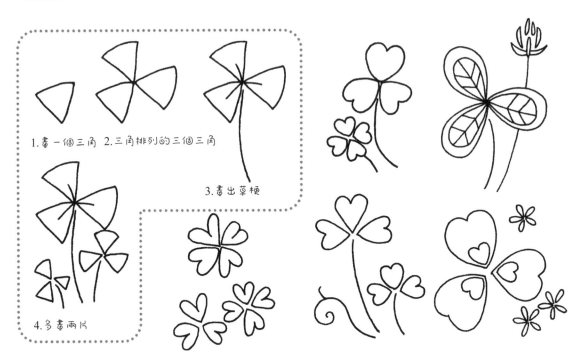

1.畫一個三角　2.三角排列的三個三角

3.畫出草梗

4.多畫兩片

鈴蘭

鈴蘭分布廣泛，性喜涼爽濕潤和半陰的環境，極耐寒，花朵潔白可愛。

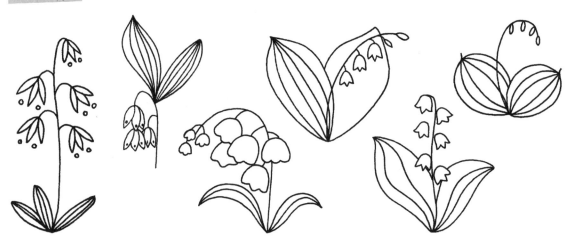

牡丹 牡丹為多年生落葉小灌木，是我國特有的木本名貴花卉，被擁戴為花中之王，象徵富貴。

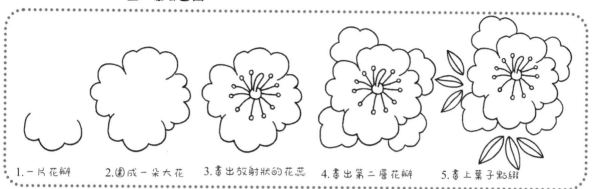

1.一片花瓣　　　2.圍成一朵大花　　　3.畫出放射狀的花蕊　　　4.畫出第二層花瓣　　　5.畫上葉子點綴

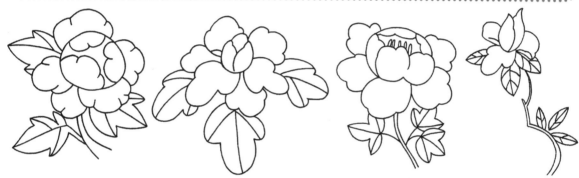

山茶花 山茶花是一種常綠小喬木，是中國傳統的觀賞花卉。

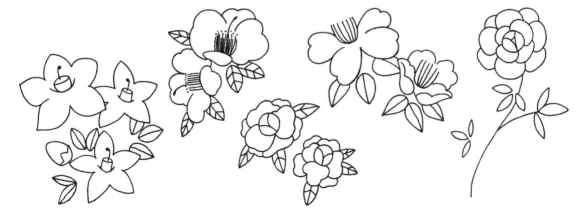

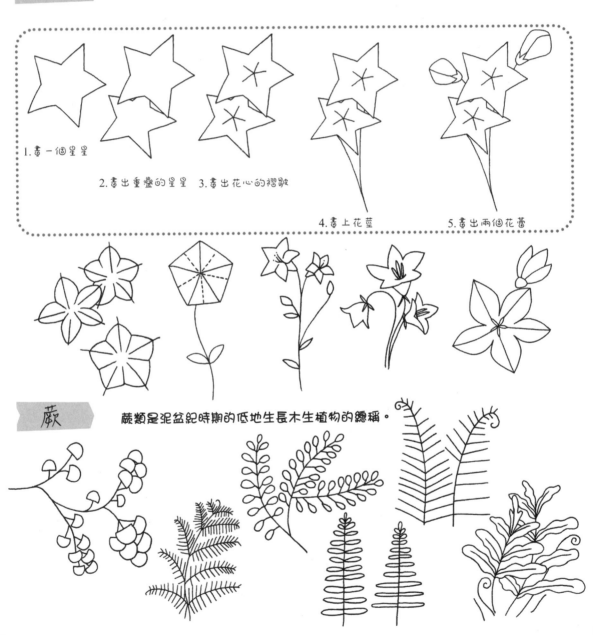

桔梗 桔梗是多年生草本植物，可作觀賞花卉。花朵的線條主要用直線概括。

1. 畫一個星星

2. 畫出重疊的星星 3. 畫出花心的褶皺

4. 畫上花莖

5. 畫出兩個花蕾

蕨 蕨類是泥盆紀時期的低地生長木生植物的總稱。

石蒜

石蒜又名彼岸花，是多年生草本植物，耐寒性強，喜陰。

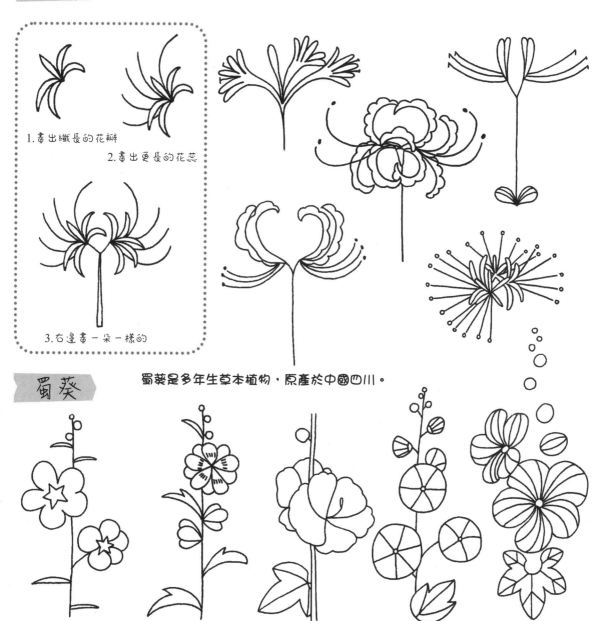

1.畫出纖長的花瓣

2.畫出更長的花蕊

3.右邊畫一朵一樣的

蜀葵

蜀葵是多年生草本植物，原產於中國四川。

石竹是多年生草本植物。它的莖有節，膨大似竹，因此得名。多生長在草原及山坡草地，是著名的觀賞植物。

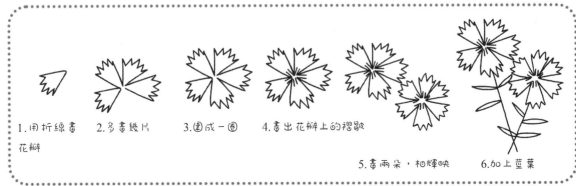

1.用折線畫花瓣　2.多畫幾片　3.圍成一圈　4.畫出花瓣上的褶皺

5.畫兩朵，相輝映　6.加上莖葉

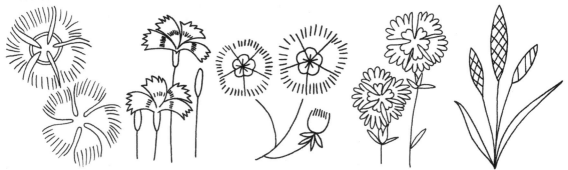

雞冠花　雞冠花是一年草本植物，夏秋季開花，花多為紅色，呈雞冠狀，所以叫雞冠花。

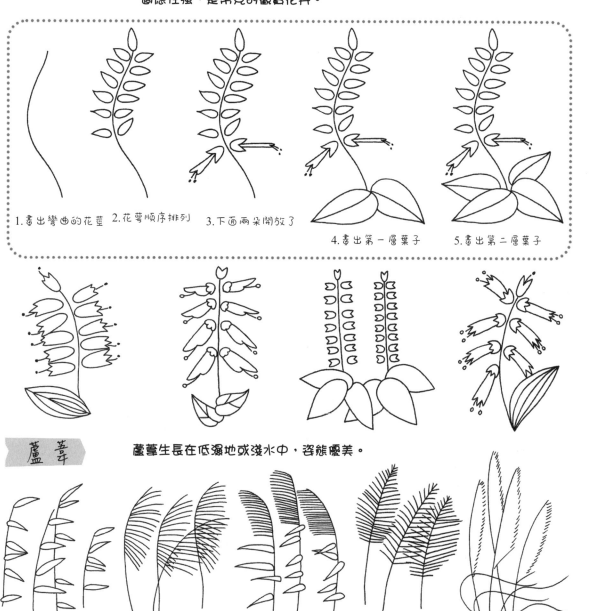

一串紅 一串紅又稱爆竹紅，是唇形科鼠尾草屬植物，它花序修長，顏色鮮豔，適應性強，是常見的觀賞花卉。

1.畫出彎曲的花莖　2.花萼順序排列　3.下面兩朵開放了　4.畫出第一層葉子　5.畫出第二層葉子

蘆葦 蘆葦生長在低濕地或淺水中，姿態優美。

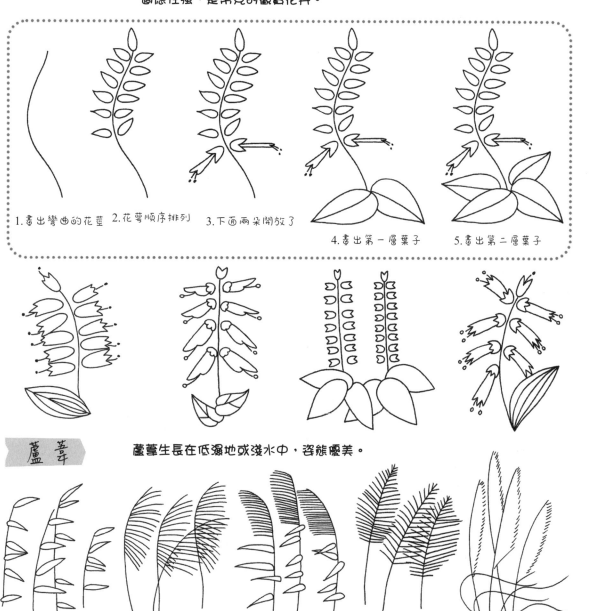

玉蘭是木蘭科落葉喬木，原產中國，是著名的花木。

1.上尖下圓的花瓣

2.重疊成花朵

3.幾片展開的花瓣

4.再畫一朵小一點的

5.加一個花蕾

曼陀羅原產自亞洲，有毒，有一定的藥用價值。

銀蓮花是多年生草本植物,原產地中海沿岸,喜溫暖,也耐寒,是美麗的觀賞植物。

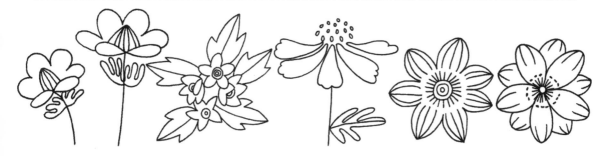

1. 五片花瓣組成花朵
2. 畫出第二層花瓣
3. 畫出花瓣上的花紋
4. 畫出短小的花蕊
5. 畫上葉子

豬籠草

豬籠草是豬籠草屬全體物種的總稱。屬於熱帶食蟲植物,有圓筒形的捕蟲籠,籠口上有蓋子,可捕食昆蟲。

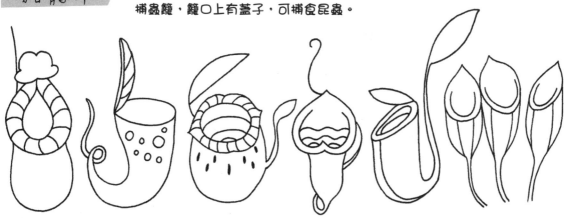

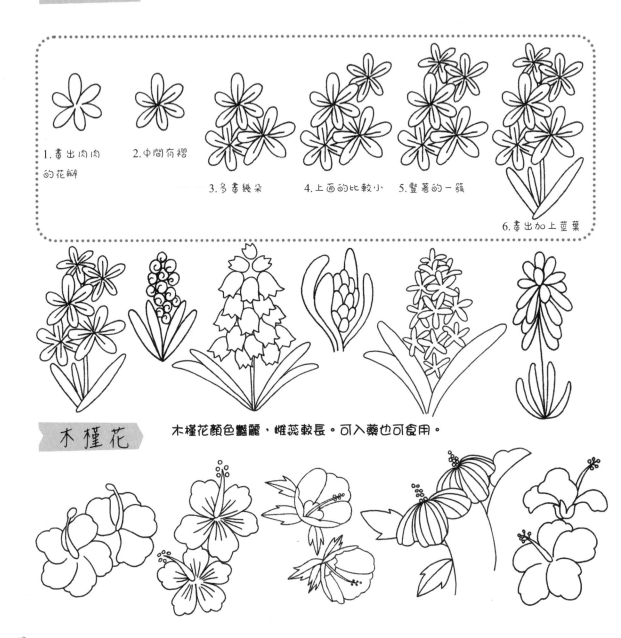

風信子

風信子是多年生草本植物，花朵色彩豐富，花像一串葡萄。喜陽，耐寒。

1. 畫出肉肉的花瓣

2. 中間有褶

3. 多畫幾朵

4. 上面的比較小

5. 疊著的一簇

6. 畫出加上莖葉

木槿花

木槿花顏色豔麗，雌蕊較長。可入藥也可食用。

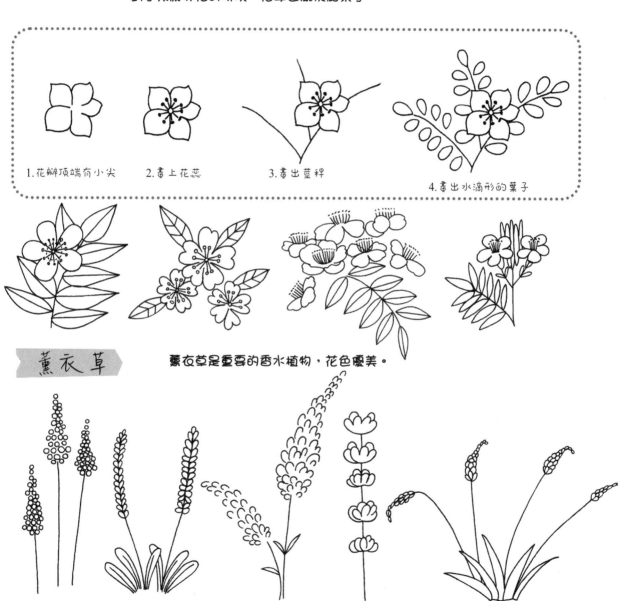

茶 蘼

茶蘼是落葉或半常綠叢生小灌木，初夏開花，夏季盛放。古詩裏常提到，到了茶蘼開花的時候，花季也就快結束了。

1. 花瓣頂端有小尖

2. 畫上花蕊

3. 畫出莖稈

4. 畫出水滴形的葉子

薰衣草

薰衣草是重要的香水植物，花色優美。

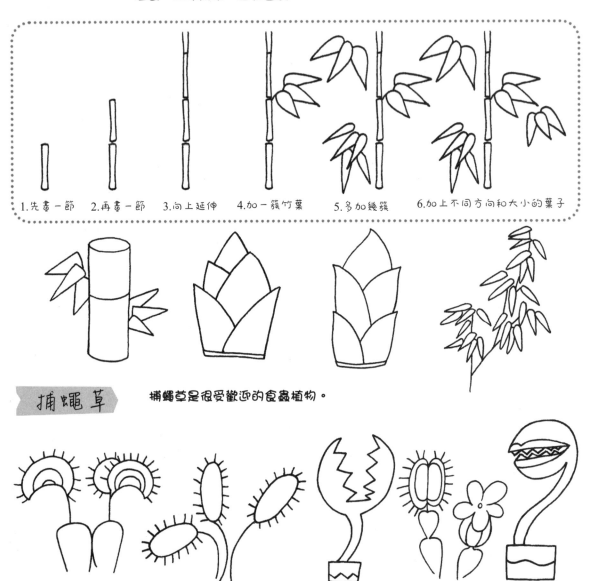

竹 竹是高大的禾草類植物，主要分布於亞洲，種類也繁多。竹枝杆挺拔，修長，四季青翠，倍受喜愛。

1.先畫一節　2.再畫一節　3.向上延伸　4.加一簇竹葉　5.多加幾簇　6.加上不同方向和大小的葉子

捕蠅草 捕蠅草是很受歡迎的食蟲植物。

多肉植物

多肉植物，是指植物營養器官的某一部分具有發達的薄壁組織，用以儲存水分，外形肥厚多汁的一類植物。

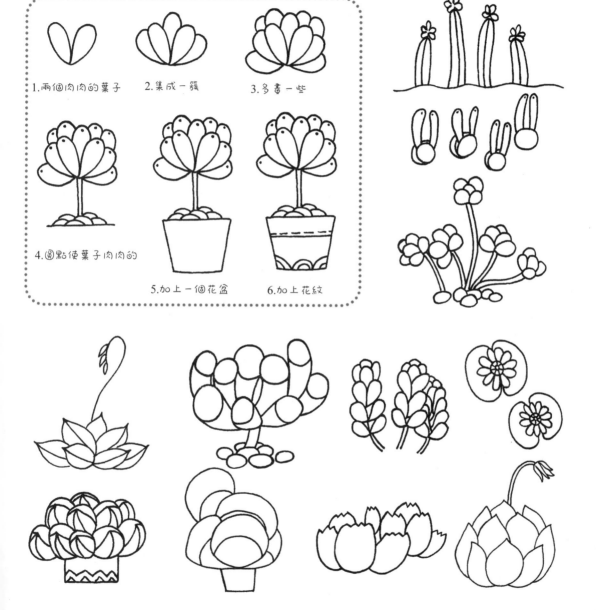

1. 兩個肉肉的葉子
2. 集成一簇
3. 多畫一些
4. 圓點使葉子肉肉的
5. 加上一個花盆
6. 加上花紋

松樹

松樹為輪狀分枝，節間長，小枝比較細弱平直或略向下彎曲，針葉細長成束。

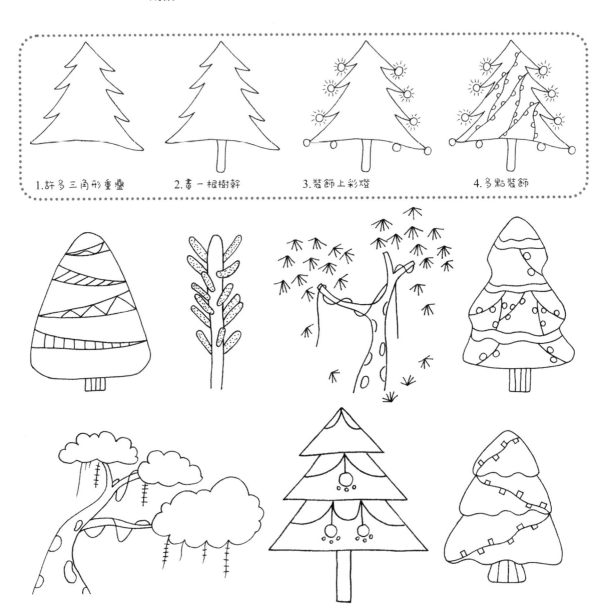

1.許多三角形重疊　　　2.畫一根樹幹　　　3.裝飾上彩燈　　　4.多點裝飾

芭蕉樹 芭蕉是常綠大型多年生草木,高大,葉子寬長。

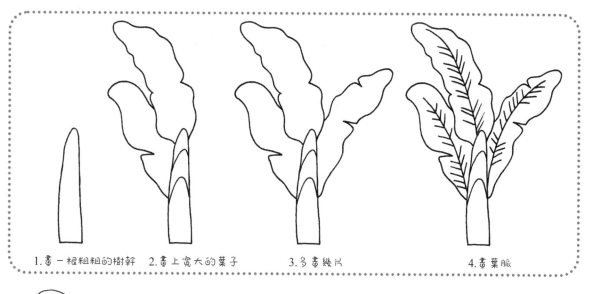

1.畫一根粗粗的樹幹　　2.畫上寬大的葉子　　　3.多畫幾片　　　　4.畫葉脈

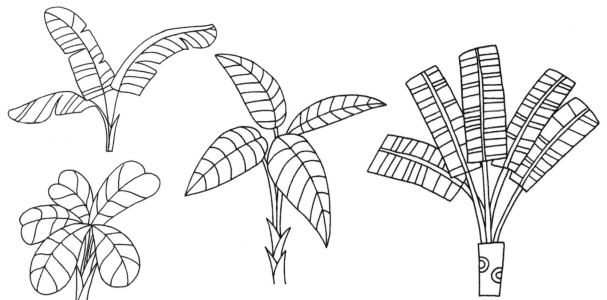

果樹

果實可食的樹木，統稱果樹。

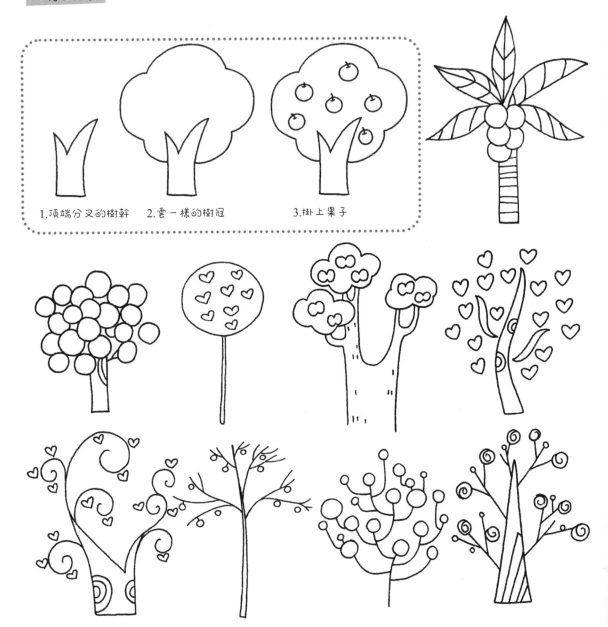

1.頂端分叉的樹幹　　2.雲一樣的樹冠　　　3.掛上果子

柳樹 柳樹是一種落葉大喬木。柳枝細長，柔軟下垂，形態十分優美。

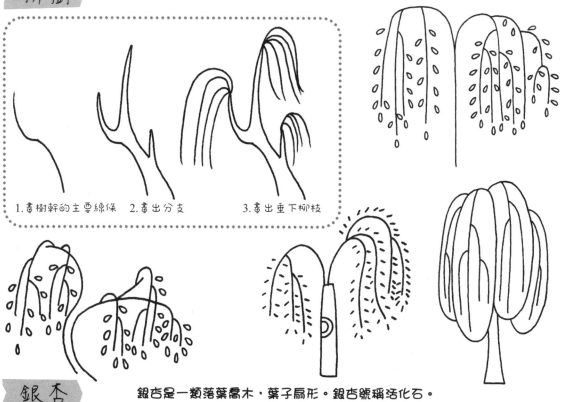

1.畫樹幹的主要線條　2.畫出分支　3.畫出垂下柳枝

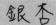

銀杏 銀杏是一類落葉喬木，葉子扇形。銀杏號稱活化石。

麵包樹

麵包樹是一種常綠喬木，原產於馬來半島，果實可食用，風味類似麵包，因此得名。

1.葉子有分裂

2.兩片疊起來

3.垂下麵包一樣的果實

椰 子 樹

椰子樹為熱帶喜光作物，在高溫、多雨、陽光充足和海風吹拂的條件下生長發育良好。

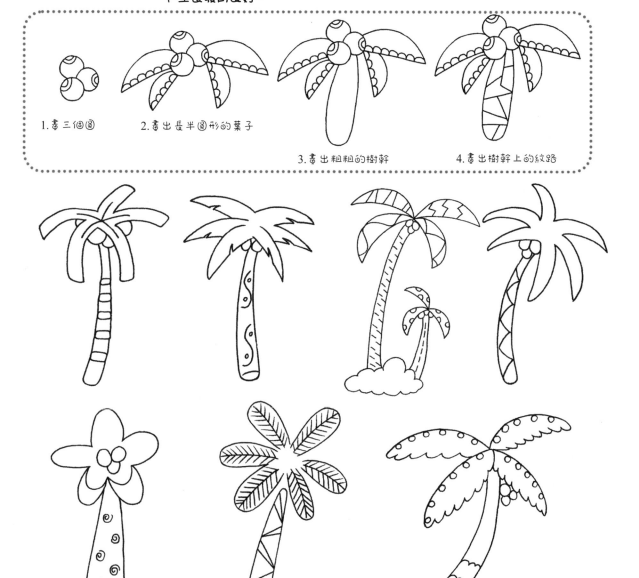

1.畫三個圓

2.畫出長半圓形的葉子

3.畫出粗粗的樹幹

4.畫出樹幹上的紋路

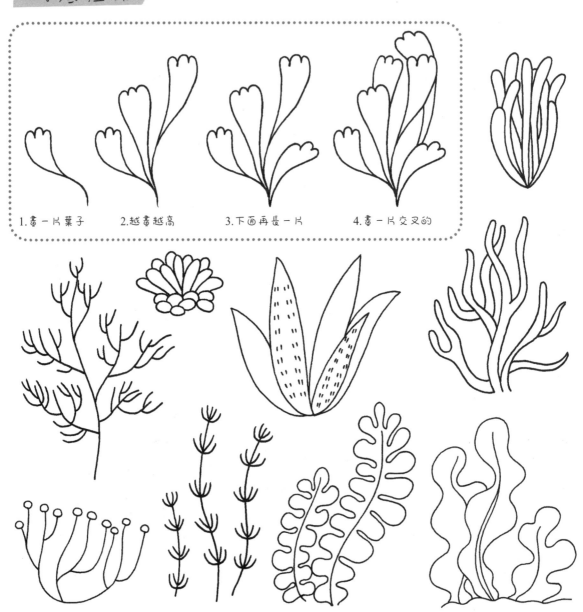

海底植物　大海神秘莫測，海底的植物也是千奇百怪。

1.畫一片葉子　　2.越畫越高　　3.下面再長一片　　4.畫一片交叉的

海底植物形態萬千，發揮想像力，還可以「創造」出風格的獨特的植物。

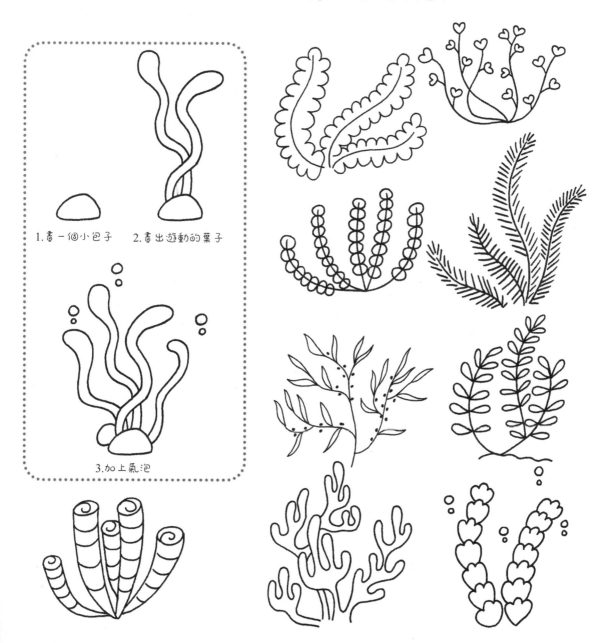

1.畫一個小包子　　2.畫出游動的葉子

3.加上氣泡

植物小圖　我們身邊有各種各樣的植物，可以畫出它們的簡單形象，也可以自由創作哦。

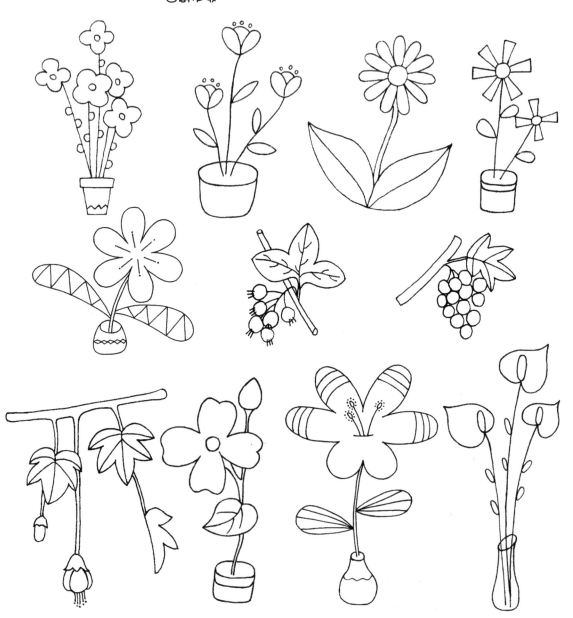

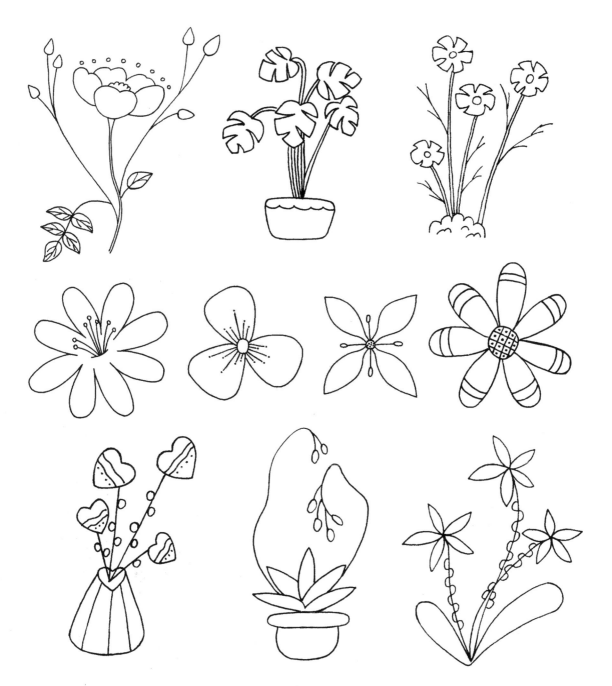

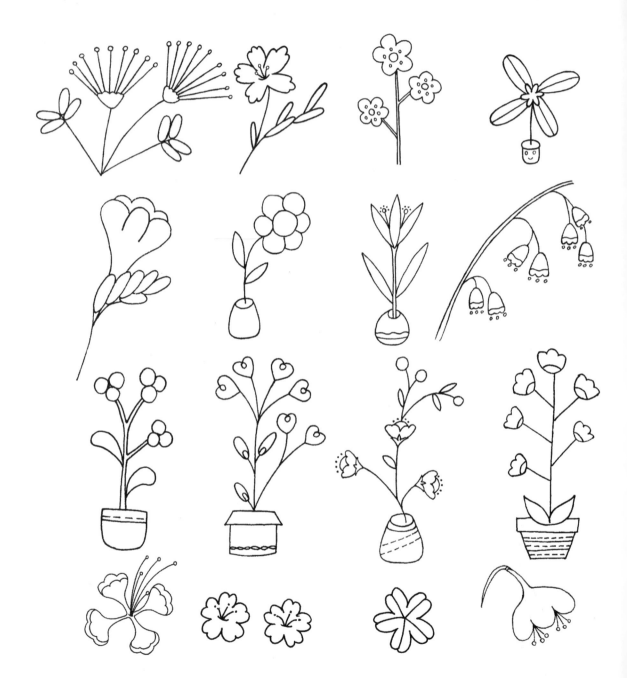

植物的類型繁多，盡情發揮自己的想像力吧！

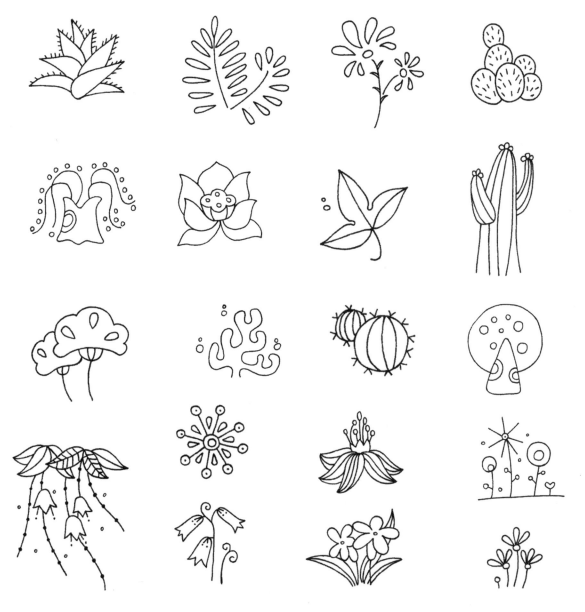

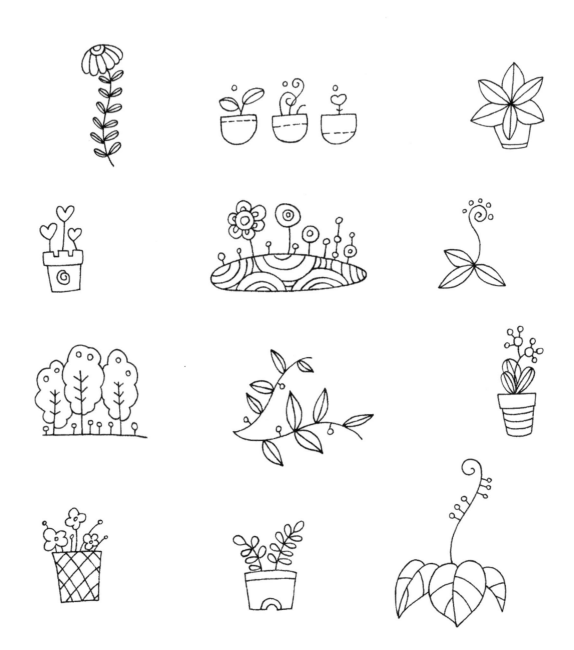

花、草、樹，都屬於植物。

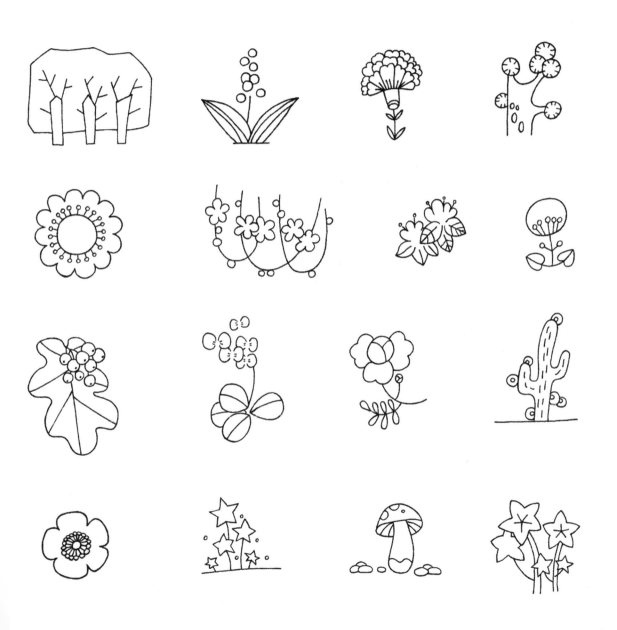

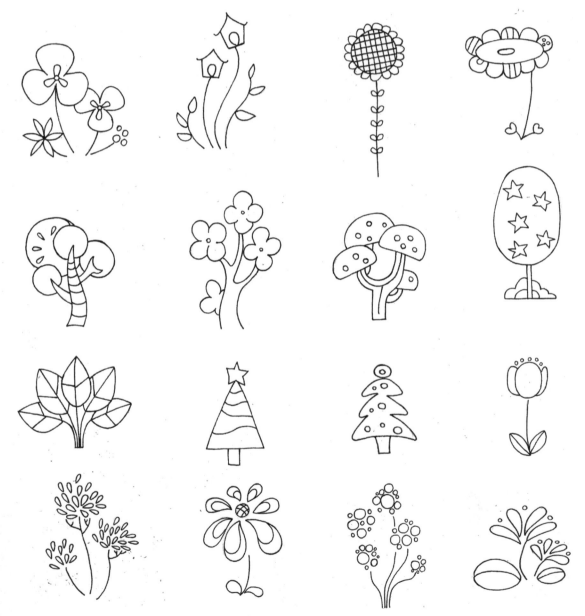

Part 5

食物

　　美味可口的各種食物也是畫畫的好對象哦！不管是蔬菜、水果、零食，還是正餐、甜點、飲料……把你喜歡的食物們都畫下來吧。

蘋果 蘋果,落葉喬木,葉子橢圓形,花白色帶有紅暈。果實圓形,味甜或略酸,是常見水果,具有豐富營養成分,有食療、輔助治療功能。

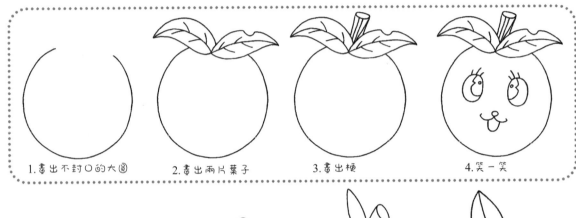

1. 畫出不封口的大圓　　2. 畫出兩片葉子　　3. 畫出梗　　4. 笑一笑

梨 我國是梨屬植物中心發源地之一。亞洲梨屬的梨大都源於亞洲東部,日本和朝鮮也是亞洲梨的原始產地;國內栽培的白梨、砂梨、秋子梨都原產我國。

1. 畫出果梗

2. 垂下一片葉子

3. 上小下大的梨

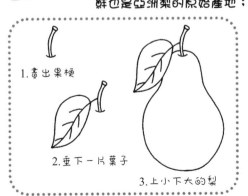

給水果畫上表情，使畫面更有趣。

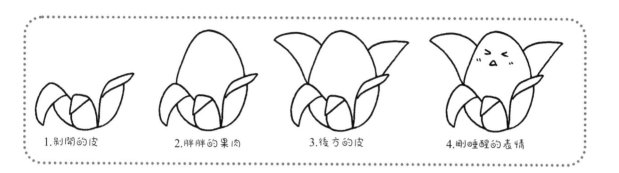

1.剝開的皮　　　2.胖胖的果肉　　　3.後方的皮　　　4.剛睡醒的表情

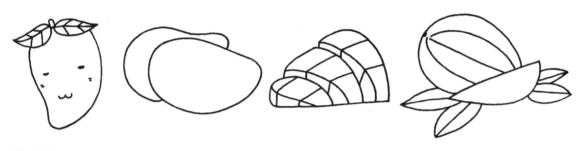

楊桃　楊桃的橫剖面是一顆星星，十分特別。

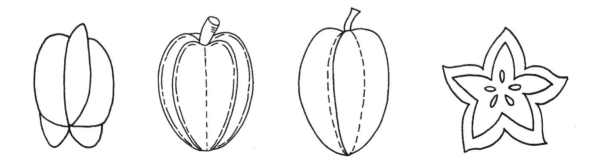

柳橙　柳橙的果肉像花朵一樣。

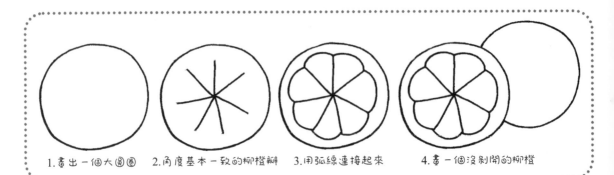

1. 畫出一個大圓圈　2. 角度基本一致的柳橙瓣　3. 用弧線連接起來　4. 畫一個沒剝開的柳橙

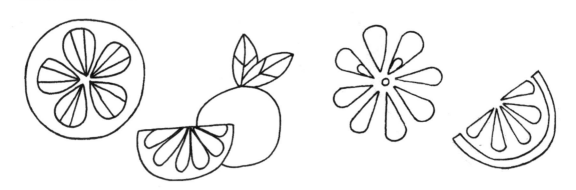

奇異果　奇異果外表粗糙，果肉細膩，有許多籽。

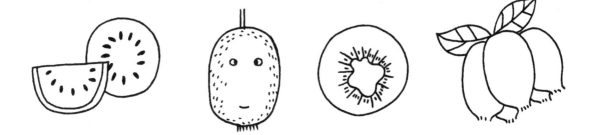

香蕉

香蕉是常見的水果，月牙形的外形十分有特點。

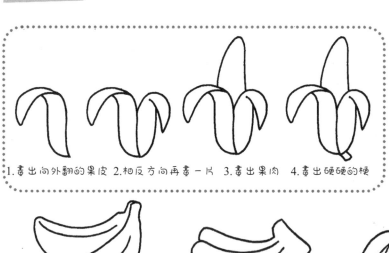

1. 畫出向外翻的果皮　2. 相反方向再畫一片　3. 畫出果肉　4. 畫出硬硬的梗

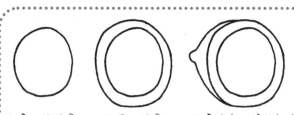

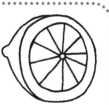

檸檬

檸檬比柳橙橢一些，頭上有一個小揪揪。

1. 畫一個橢圓　2. 同心橢圓　3. 畫沒有切掉的部分　4. 放射狀的間隔

草莓

草莓樣子可愛，味道也很甜美。

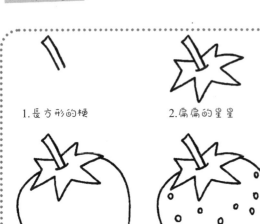

1. 長方形的梗

2. 扁扁的星星

3. 一頭圓，一頭比較尖

4. 畫上籽

櫻桃

櫻桃長得十分可愛。

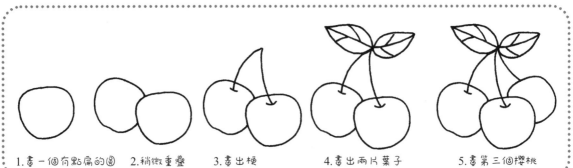

1. 畫一個有點扁的圓　2. 稍微重疊　3. 畫出梗　4. 畫出兩片葉子　5. 畫第三個櫻桃

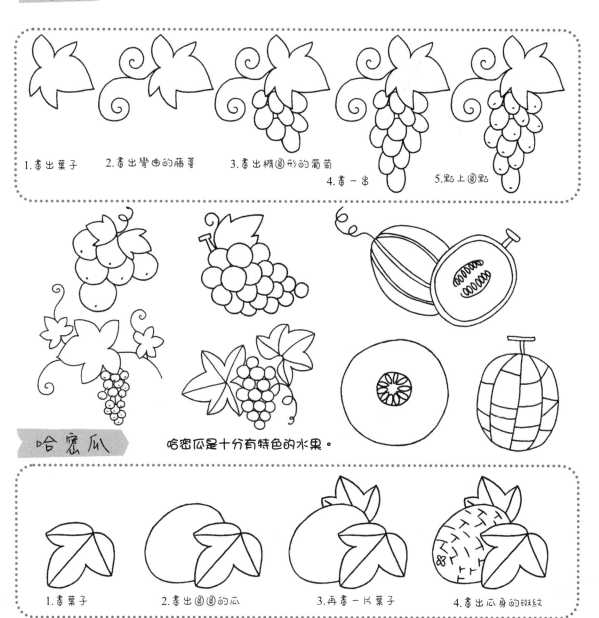

葡萄

一串串葡萄也是畫畫的好題材。

1.畫出葉子　　2.畫出彎曲的藤蔓　　3.畫出橢圓形的葡萄

4.畫一串

5.點上圓點

哈密瓜

哈密瓜是十分有特色的水果。

1.畫葉子　　2.畫出圓圓的瓜　　3.再畫一片葉子　　4.畫出瓜身的斑紋

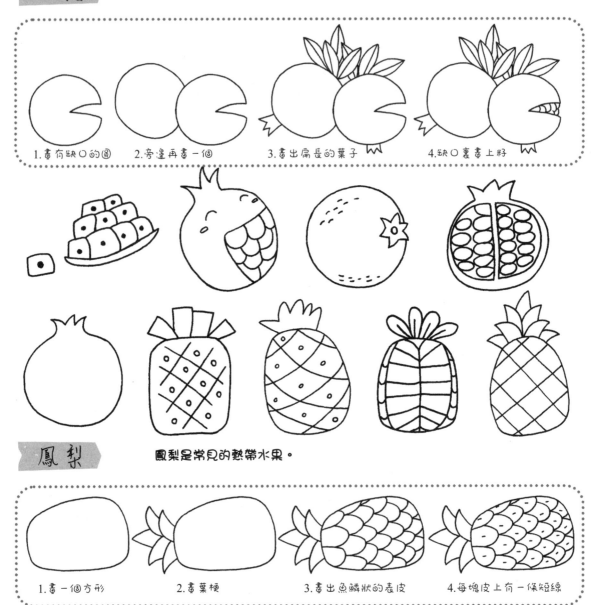

石榴 石榴的果實十分有趣，裂開的果殼像是在大笑。

1. 畫有缺口的圓
2. 旁邊再畫一個
3. 畫出扁長的葉子
4. 缺口裏畫上籽

鳳梨 鳳梨是常見的熱帶水果。

1. 畫一個方形
2. 畫葉梗
3. 畫出魚鱗狀的表皮
4. 每塊皮上有一條短線

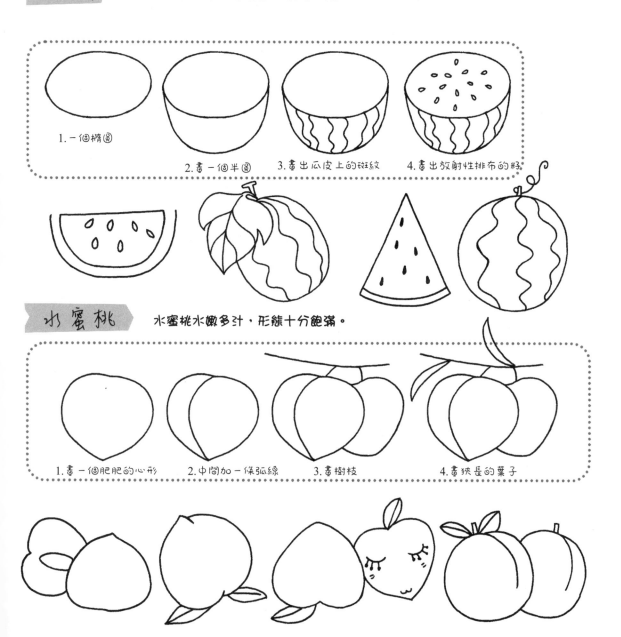

西瓜

西瓜是很受大家喜歡的夏令水果。

1. 一個橢圓

2. 畫一個半圓

3. 畫出瓜皮上的斑紋

4. 畫出放射性排布的籽

水蜜桃

水蜜桃水嫩多汁，形態十分飽滿。

1. 畫一個肥肥的心形

2. 中間加一條弧線

3. 畫樹枝

4. 畫狹長的葉子

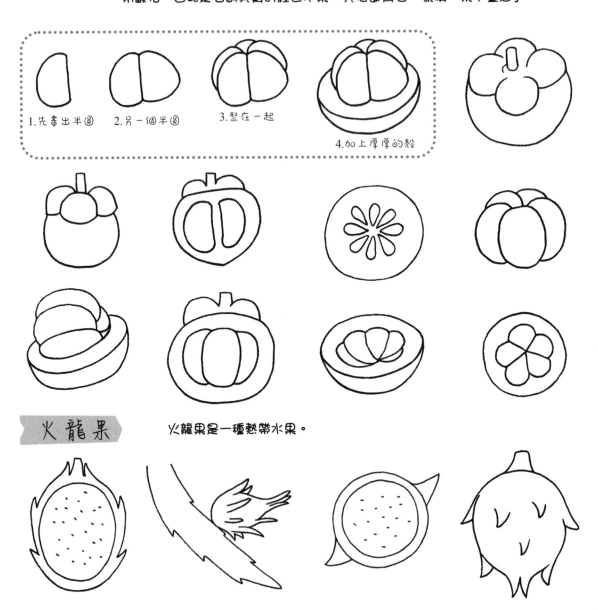

山竹　山竹原名莽吉柿，原產於東南亞，一般種植 10 年才開始結果，對環境要求非常嚴格，因此是名副其實的綠色水果，與榴蓮齊名，號稱「果中皇后」。

1.先畫出半圓　2.另一個半圓　3.聚在一起

4.加上厚厚的殼

火龍果　火龍果是一種熱帶水果。

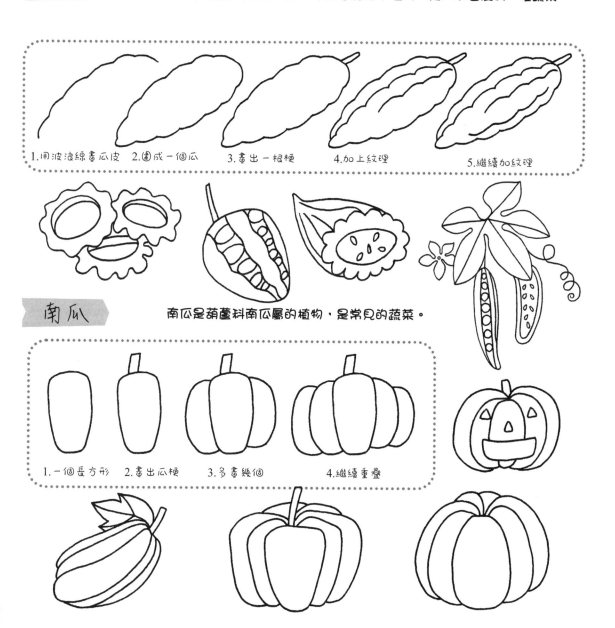

苦瓜

苦瓜是葫蘆科植物，為一年生攀緣草本植物，是人們喜愛的一種蔬菜。

1.用波浪線畫瓜皮　2.圍成一個瓜　3.畫出一根梗　4.加上紋理　5.繼續加紋理

南瓜

南瓜是葫蘆科南瓜屬的植物，是常見的蔬菜。

1.一個長方形　2.畫出瓜梗　3.多畫幾個　4.繼續重疊

花椰菜為一二年生草本植物，原產於地中海東部沿岸地區，營養豐富。

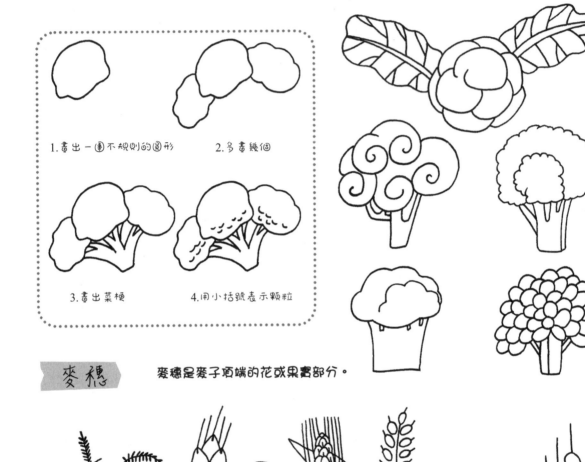

1.畫出一團不規則的圓形　　2.多畫幾個

3.畫出菜梗　　4.用小括號表示顆粒

麥穗　麥穗是麥子頂端的花或果實部分。

落花生

落花生是一年生草本植物，開花後垂到地面下結果，所以被叫做落花生。

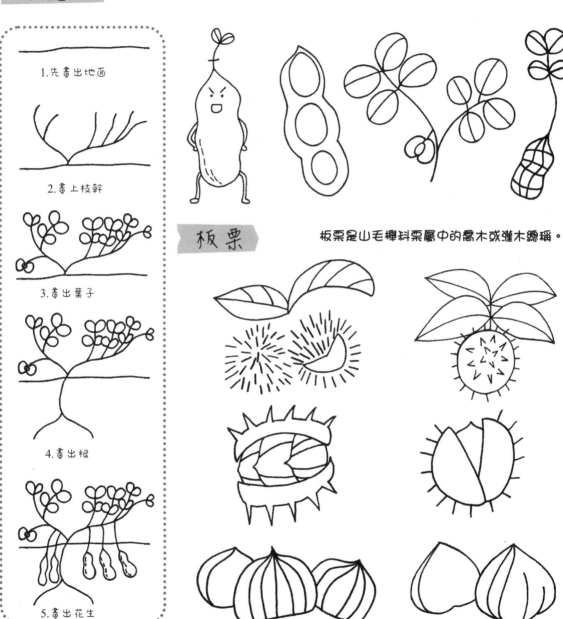

1. 先畫出地面

2. 畫上枝幹

3. 畫出葉子

4. 畫出根

5. 畫出花生

板栗

板栗是山毛櫸科栗屬中的喬木或灌木總稱。

青椒 青椒和紅色辣椒統稱為辣椒，是一年生或多年生草本植物。青椒果實較大，辣味較淡。

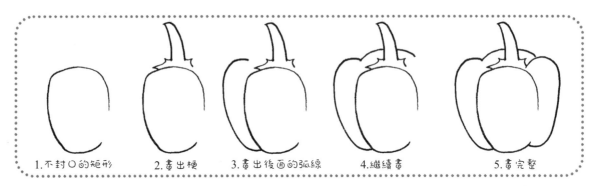

1.不封口的矩形　2.畫出梗　3.畫出後面的弧線　4.繼續畫　5.畫完整

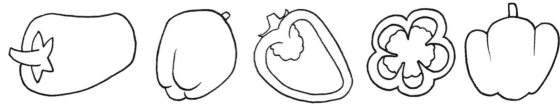

尖椒 辣椒，又名尖椒，是許多人都喜愛的蔬菜。

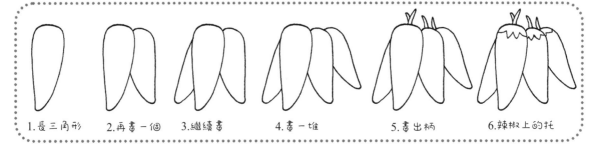

1.長三角形　2.再畫一個　3.繼續畫　4.畫一堆　5.畫出柄　6.辣椒上的托

 蘑菇　蘑菇是由菌絲體和子實體兩部分組成，菌絲體是營養器官，子實體是繁殖器官。

1.畫出三角形的傘蓋

2.畫出粗粗的傘柄

3.再畫一個小的

4.傘上也可以長一個

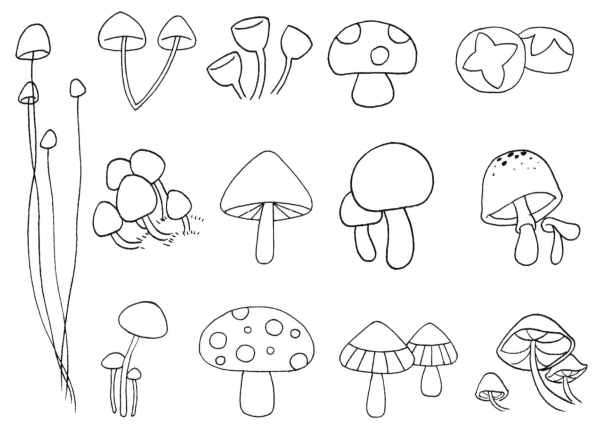

蘿蔔

蘿蔔有圓圓的，有倒三角的，還有胖胖的。

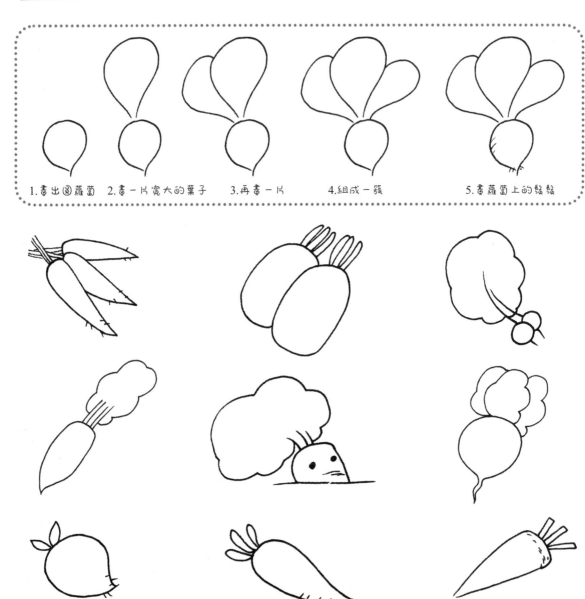

1.畫出圓蘿蔔　2.畫一片寬大的葉子　3.再畫一片　4.組成一簇　5.畫蘿蔔上的鬍鬚

玉米是一種糧食作物，世界各地都有種植。

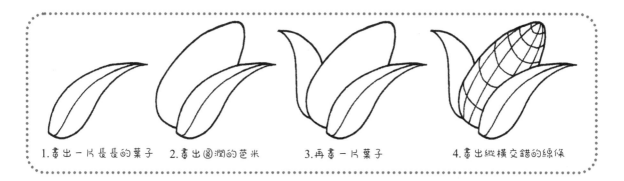

1.畫出一片長長的葉子　　2.畫出圓潤的苞米　　3.再畫一片葉子　　4.畫出縱橫交錯的線條

茄子 茄子，是常見的蔬菜。

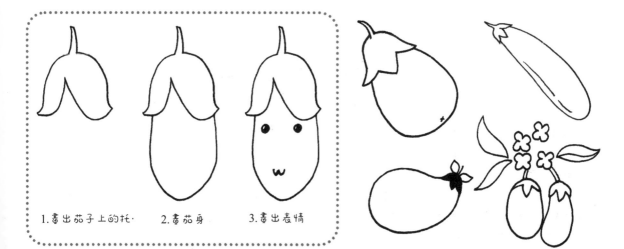

1.畫出茄子上的托.　　2.畫茄身　　3.畫出表情

洋蔥分布很廣，世界各地均有栽培，而且種植面積還在不斷擴大，是目前我國主栽蔬菜之一。

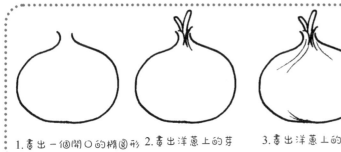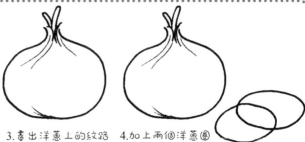

1.畫出一個開口的橢圓形 2.畫出洋蔥上的芽 3.畫出洋蔥上的紋路 4.加上兩個洋蔥圈

黃瓜 黃瓜，也稱胡瓜、青瓜，葫蘆科植物。

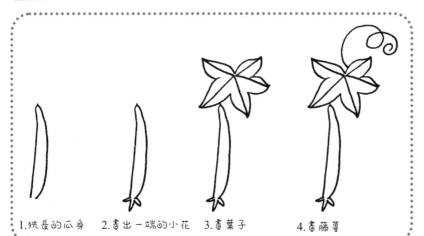

1.狹長的瓜身 2.畫出一端的小花 3.畫葉子 4.畫藤蔓

藕 藕，又稱蓮藕，屬睡蓮科植物。藕微甜而脆，可生食也可做菜，而且藥用價值相當高。它的根根葉葉，花果實，無不為寶，都可滋補入藥。

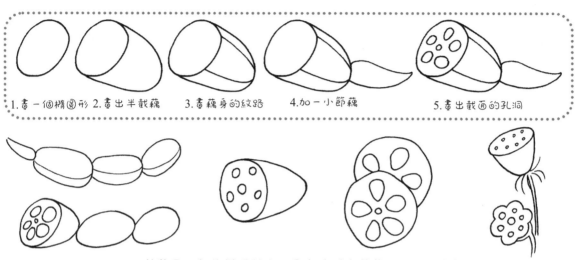

1.畫一個橢圓形 2.畫出半截藕　3.畫藕身的紋路　4.加一小節藕　5.畫出截面的孔洞

葫蘆 葫蘆是一年生攀援草本，果實被稱為葫蘆，可以作為蔬菜食用，也可以做裝飾品。

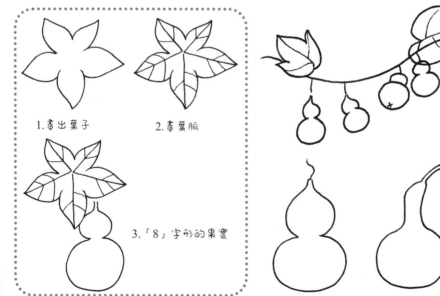

1.畫出葉子　　2.畫葉脈

3.「8」字形的果實

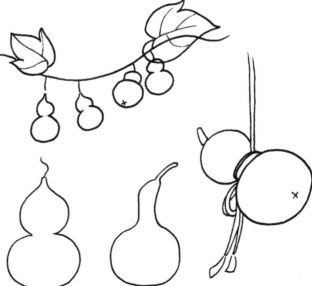

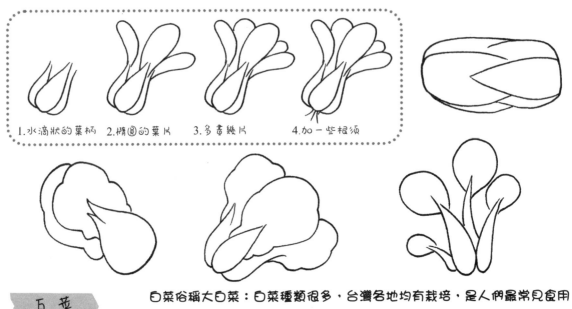

油菜 油菜，又叫油白菜、苦菜，顏色深綠，繫如白菜，質地脆嫩，略有苦味，含有多種營養素。

1.水滴狀的葉柄　2.橢圓的葉片　3.多畫幾片　4.加一些根鬚

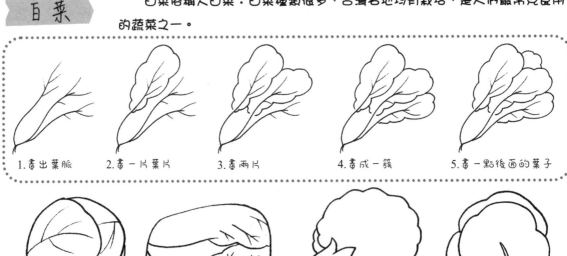

白菜 白菜俗稱大白菜：白菜種類很多，台灣各地均有栽培，是人們最常見食用的蔬菜之一。

1.畫出葉脈　2.畫一片葉片　3.畫兩片　4.畫成一簇　5.畫一點後面的葉子

馬鈴薯 馬鈴薯為多年生草本植物，但作一年生或一年兩季栽培。地下塊莖呈圓、卵、橢圓等形，有芽眼，皮紅、黃、白或紫色。

荷蘭豆 豌豆別名荷蘭豆、麥豆等，一年生或二年生攀緣草本。

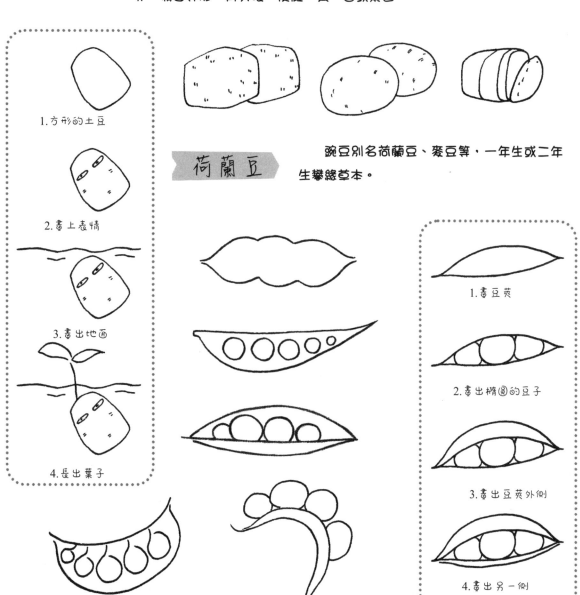

1.方形的土豆

2.畫上表情

3.畫出地面

4.長出葉子

1.畫豆莢

2.畫出橢圓的豆子

3.畫出豆莢外側

4.畫出另一側

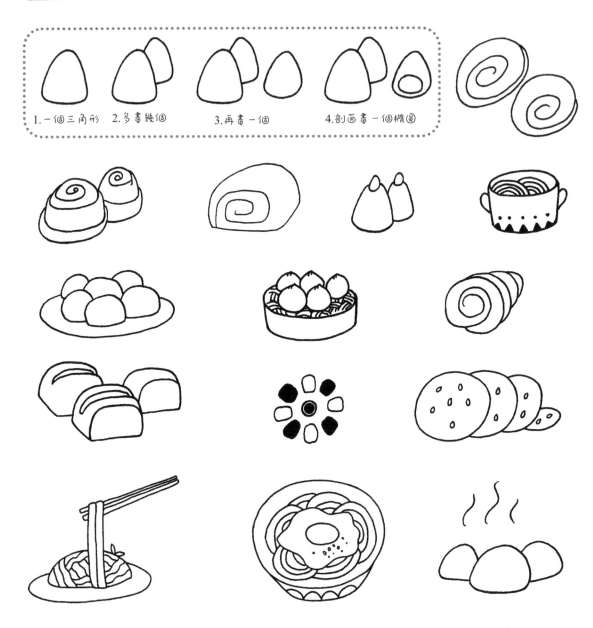

主食

麵條、饅頭、花卷、窩窩頭等都是主食。

1.一個三角形　　2.多畫幾個　　3.再畫一個　　4.剖面畫一個橢圓

米飯、包子、餃子。

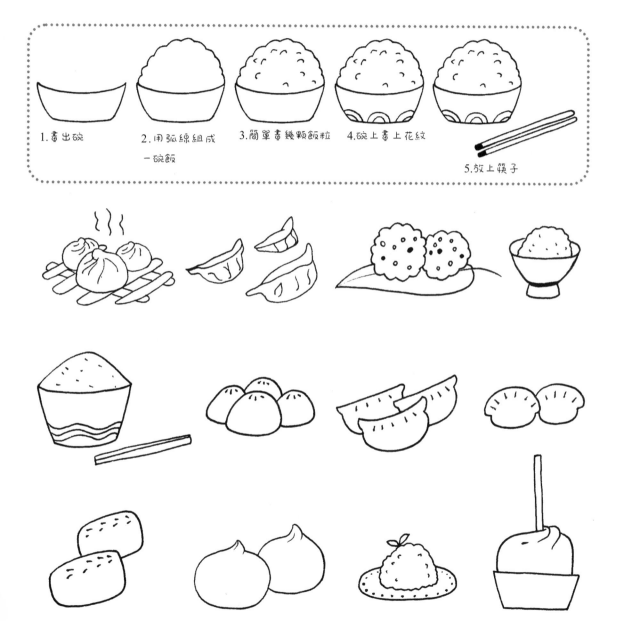

1.畫出碗

2.用弧線組成
一碗飯

3.簡單畫幾顆飯粒

4.碗上畫上花紋

5.放上筷子

餅乾

以小麥粉（可添加糯米粉、澱粉等）為主要原料，加入（或不加入）糖、油脂及其他原料，經調粉（或調漿）、成形、烘烤等而製成的口感酥鬆或鬆脆的食品。

1.一個圓圓的星星　　2.多畫幾個　　3.畫點別的形狀　　4.多畫一點　　　　　5.畫盤子

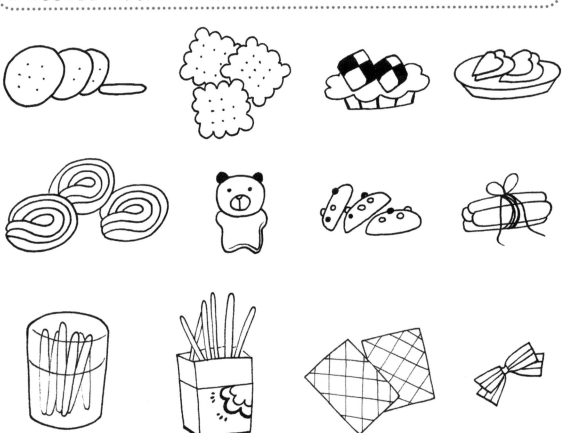

餅乾是以麵粉為主要原料，加入糖、油脂及其他原料，調合、成形、烘焙而成的食物，口感酥鬆，老少皆宜。

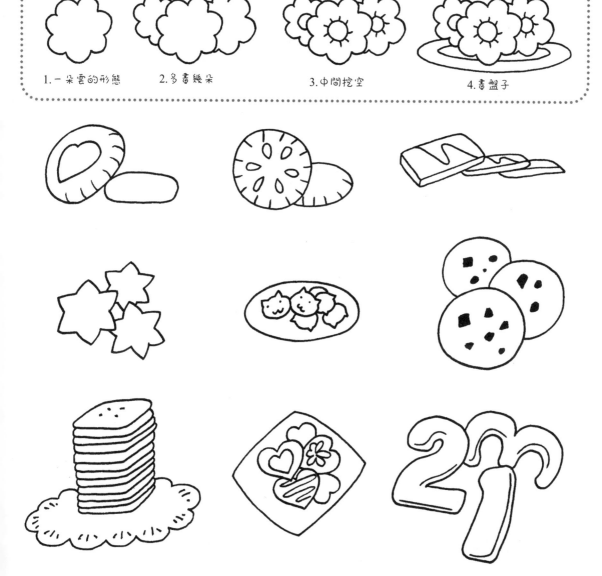

1.一朵雲的形態　　2.多畫幾朵　　3.中間挖空　　4.畫盤子

生日蛋糕

造型多變的生日蛋糕，是很有趣的畫畫題材。畫出自己喜歡的款式吧。

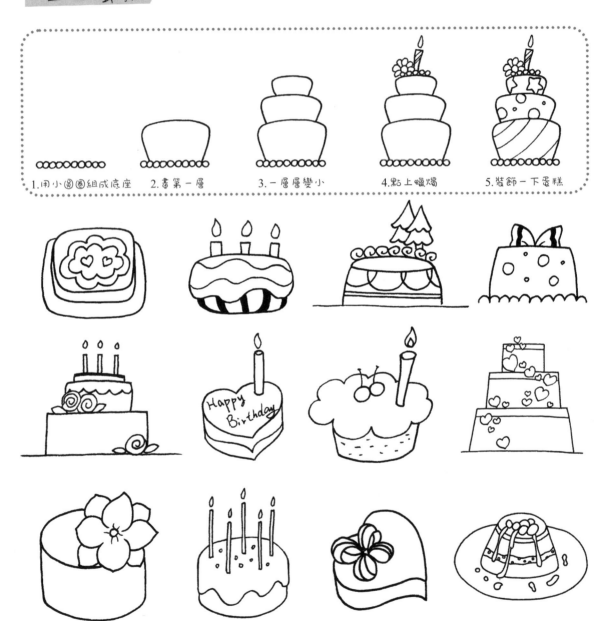

1.用小圈圈組成底座　2.畫第一層　　　3.一層層變小　　　4.點上蠟燭　　　5.裝飾一下蛋糕

還可以發揮想像，畫出獨一無二造型的蛋糕。

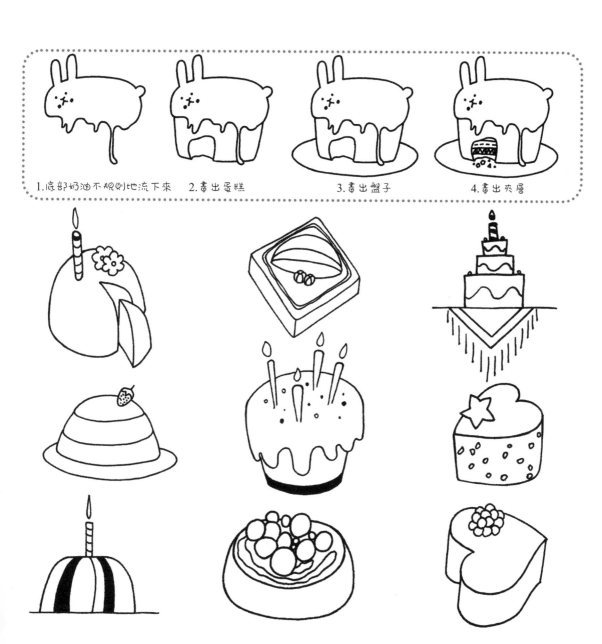

1.底部奶油不規則地流下來　2.畫出蛋糕　　　3.畫出盤子　　　4.畫出夾層

蛋糕　一些小蛋糕的造型也十分可愛。

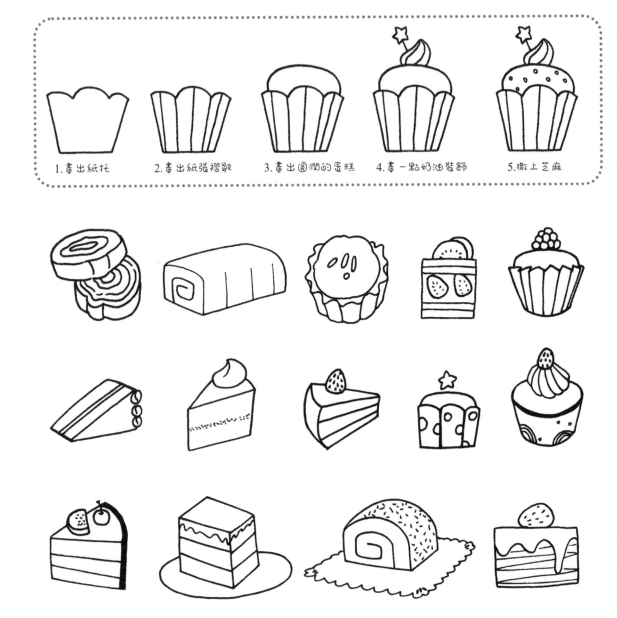

1. 畫出紙托　　2. 畫出紙張褶皺　　3. 畫出圓潤的蛋糕　　4. 畫一點奶油裝飾　　5. 撒上芝麻

蛋糕上還可以裝飾各種水果和糖果。

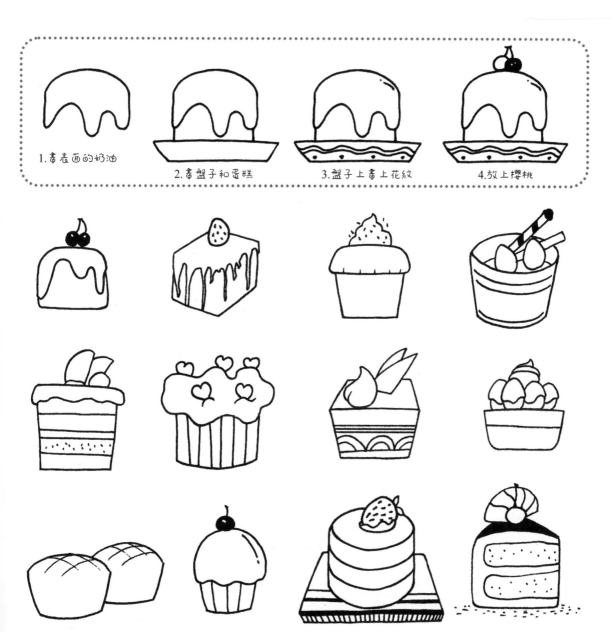

1. 畫表面的奶油

2. 畫盤子和蛋糕

3. 盤子上畫上花紋

4. 放上櫻桃

蛋糕的形狀可以有許多種。

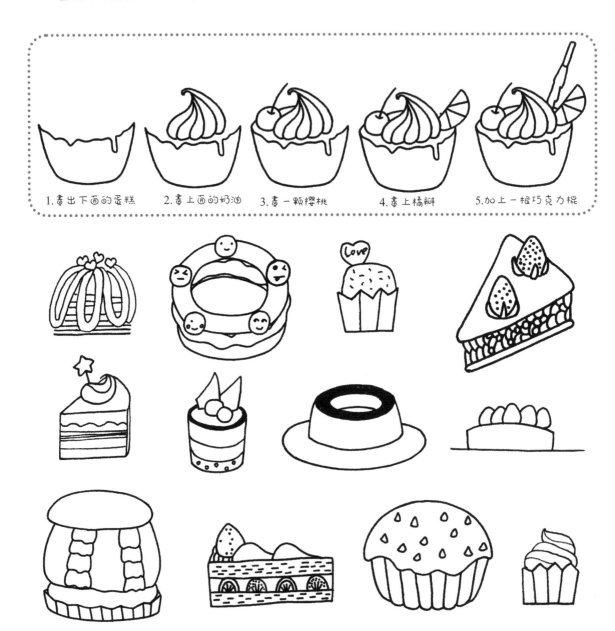

1.畫出下面的蛋糕　　2.畫上面的奶油　　3.畫一顆櫻桃　　4.畫上橘瓣　　5.加上一根巧克力棍

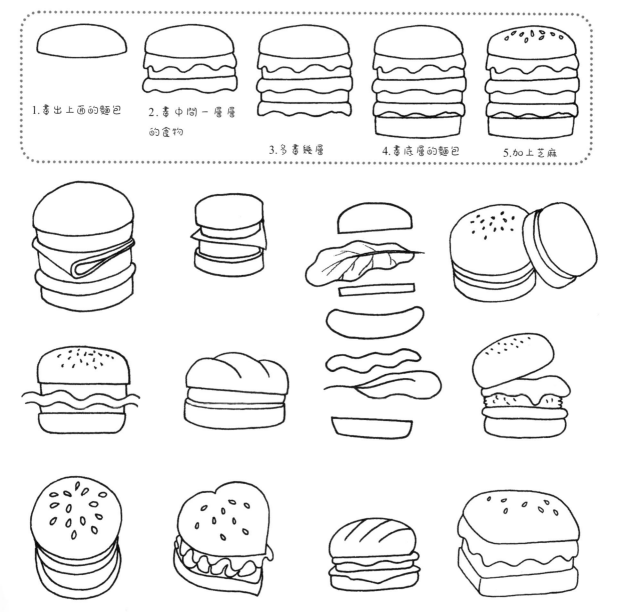

1. 畫出上面的麵包

2. 畫中間一層層
　的食物

3. 多畫幾層

4. 畫底層的麵包

5. 加上芝麻

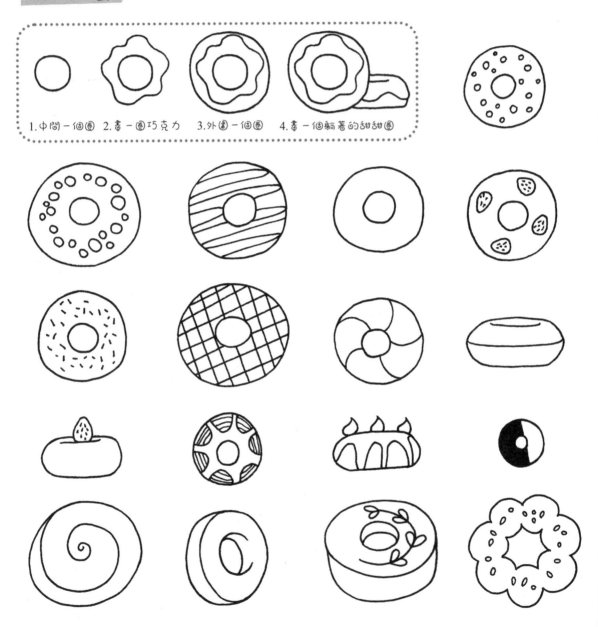

甜甜圈

甜甜的一個圈。

1. 中間一個圈　2. 畫一圈巧克力　3. 外圍一個圈　4. 畫一個躺著的甜甜圈

三明治

三明治製作簡單，由兩片麵包夾幾片肉和奶酪，加上調料製作而成。

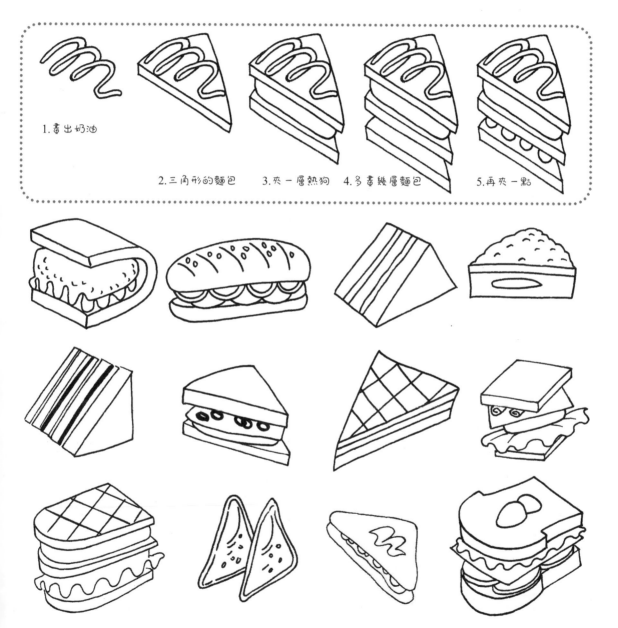

1. 畫出奶油

2. 三角形的麵包　　3. 夾一層熱狗　4. 多畫幾層麵包　　5. 再夾一點

糖果

糖果是以白砂糖、粉糖漿（澱粉或其他食糖）或允許使用的甜味劑、食用色素為主要原料，按一定生產加工製成的固態或半固態甜味食品。

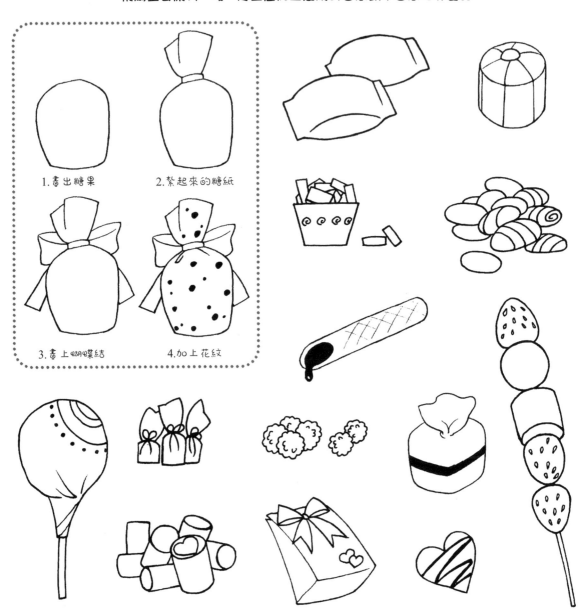

1.畫出糖果

2.紮起來的糖紙

3.畫上蝴蝶結

4.加上花紋

糖果可分為硬質糖果、夾心糖果、乳脂糖果、凝膠糖果、拋光糖果、膠基糖果、充氣糖果和壓片糖果等。

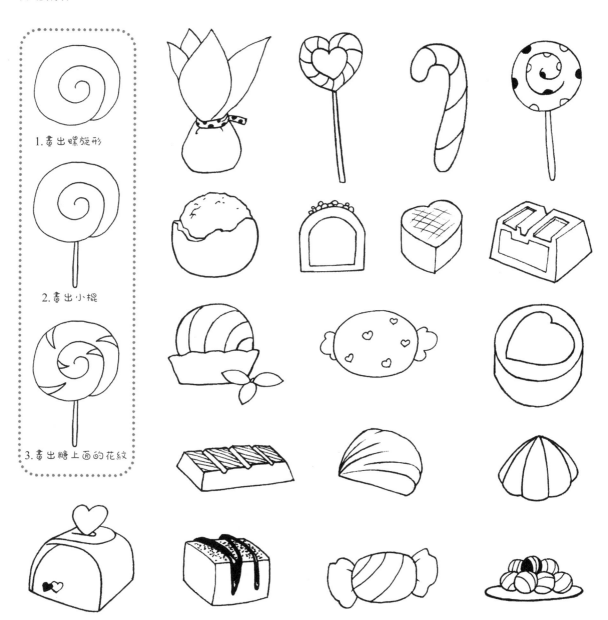

1.畫出螺旋形

2.畫出小棍

3.畫出糖上面的花紋

麵包

麵包有許多的形狀。

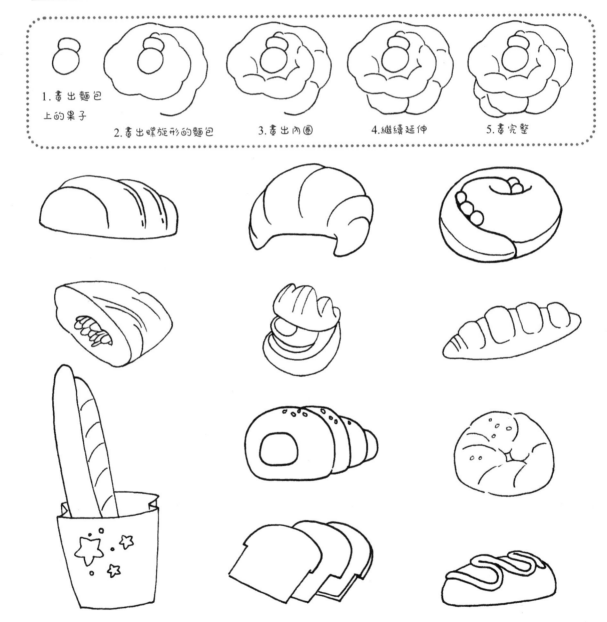

1. 畫出麵包上的果子

2. 畫出螺旋形的麵包

3. 畫出內圈

4. 繼續延伸

5. 畫完整

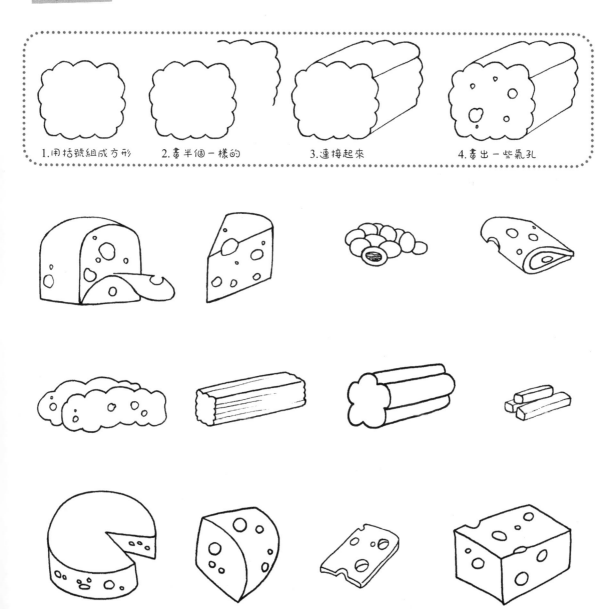

乳酪

乳酪是一種發酵的牛奶製品，可以看成濃縮的牛奶。

1.用括號組成方形　　2.畫半個一樣的　　3.連接起來　　4.畫出一些氣孔

薯條　薯條是一種以馬鈴薯為原料，切成條狀後油炸而成的食品，是現在最常見的快餐食品之一。

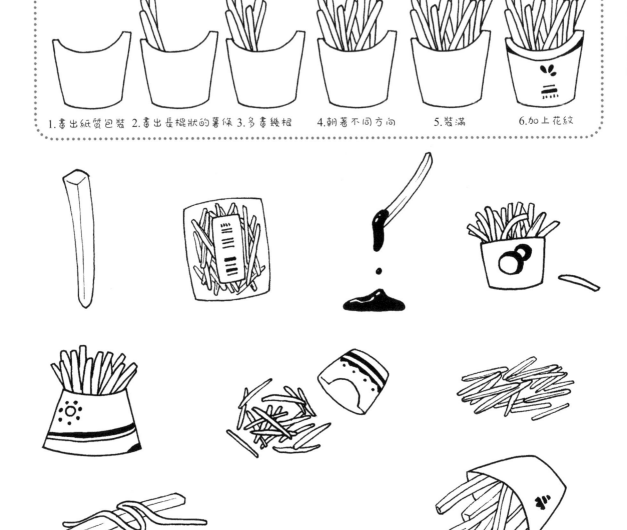

1.畫出紙質包裝　2.畫出長棍狀的薯條　3.多畫幾根　4.朝著不同方向　5.裝滿　6.加上花紋

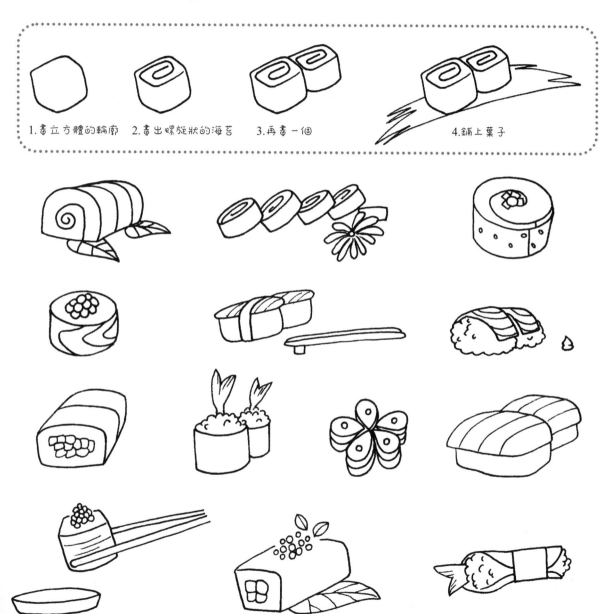

壽司

壽司是日本人傳統食物之一，是用醋調味過的米飯，再加上魚肉、海鮮、蔬菜等製成。

1.畫立方體的輪廓　2.畫出螺旋狀的海苔　3.再畫一個　　　　　4.鋪上葉子

果盤、甜點。

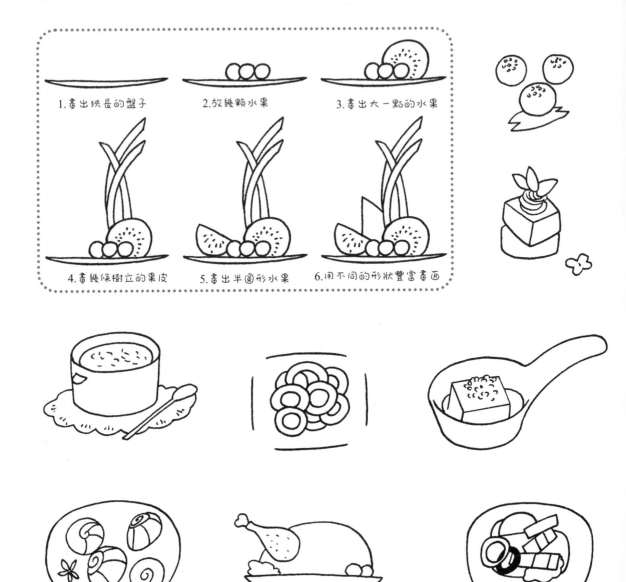

1.畫出狹長的盤子

2.放幾顆水果

3.畫出大一點的水果

4.畫幾條豎立的果皮

5.畫出半圓形水果

6.用不同的形狀豐富畫面

肉食、涼菜、湯。

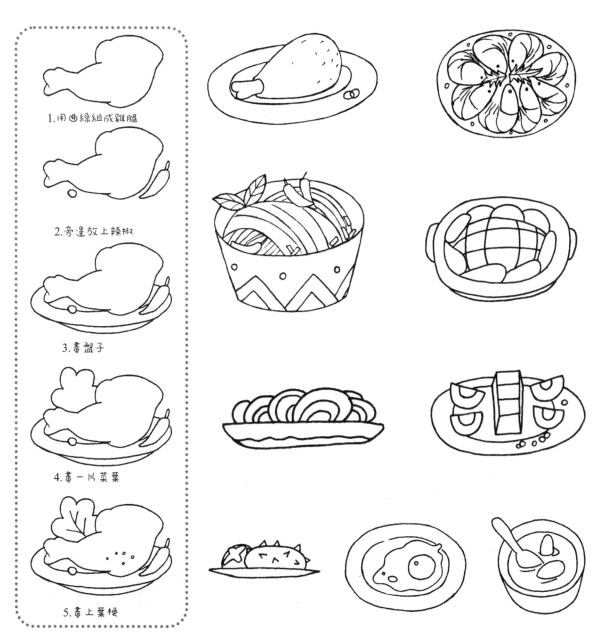

1.用曲線組成雞腿

2.旁邊放上辣椒

3.畫盤子

4.畫一片菜葉

5.畫上葉梗

粽子、烤肉、拼盤。

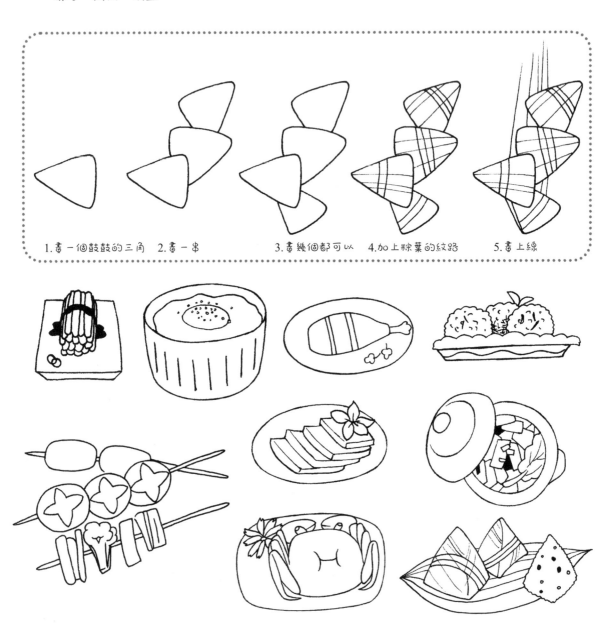

1.畫一個鼓鼓的三角　2.畫一串　　　3.畫幾個都可以　4.加上粽葉的紋路　5.畫上線

火鍋、小吃。

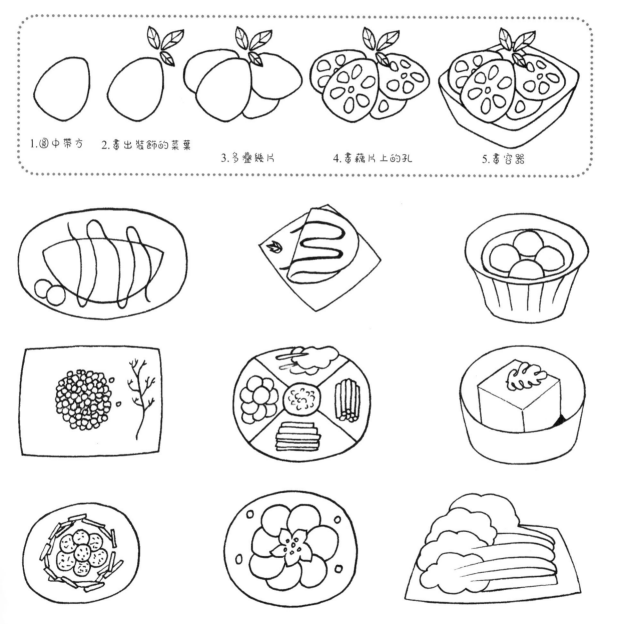

1.圖中帶方　2.畫出裝飾的菜葉
　　　　　　3.多疊幾片　　4.畫藕片上的孔　　5.畫容器

火鍋、烤串、魚湯。

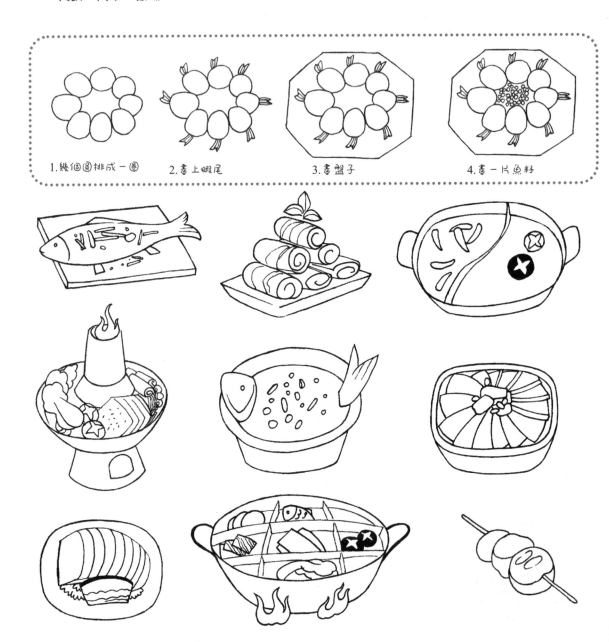

1.幾個○排成一圈　　2.畫上蝦尾　　3.畫盤子　　4.畫一片魚籽

牛排、熱狗、紅酒。

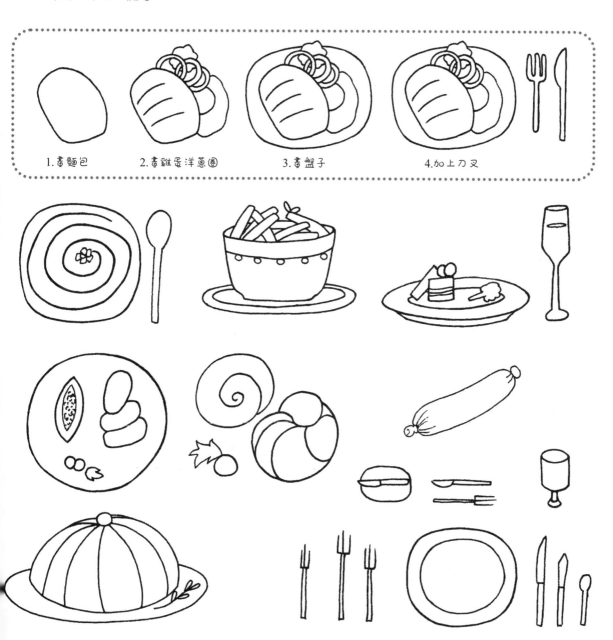

1.畫麵包　　2.畫雞蛋洋蔥圈　　3.畫盤子　　4.加上刀叉

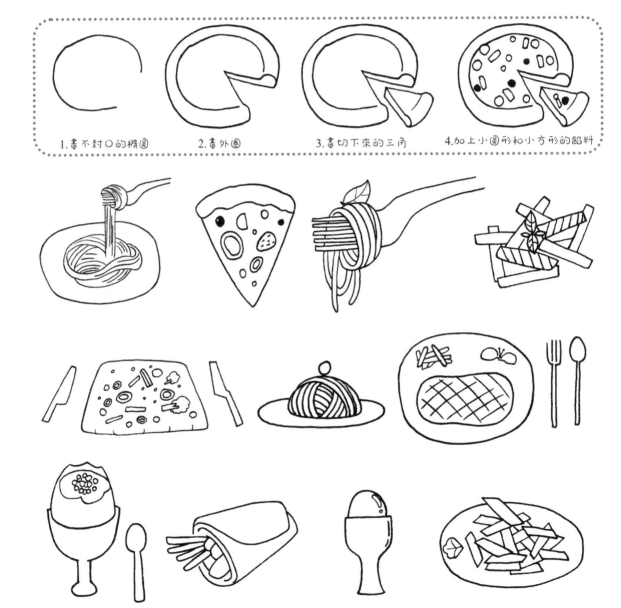

1.畫不封口的橢圓　　2.畫外圈　　3.畫切下來的三角　　4.加上小圓形和小方形的餡料

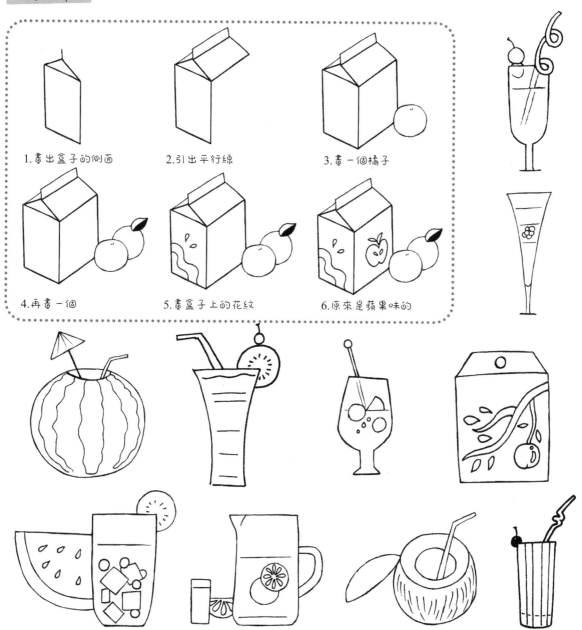

果汁

水果榨汁，是很受歡迎的飲品。

1.畫出盒子的側面

2.引出平行線

3.畫一個橘子

4.再畫一個

5.畫盒子上的花紋

6.原來是蘋果味的

果汁裝在形狀不同的杯子裏別有趣味。

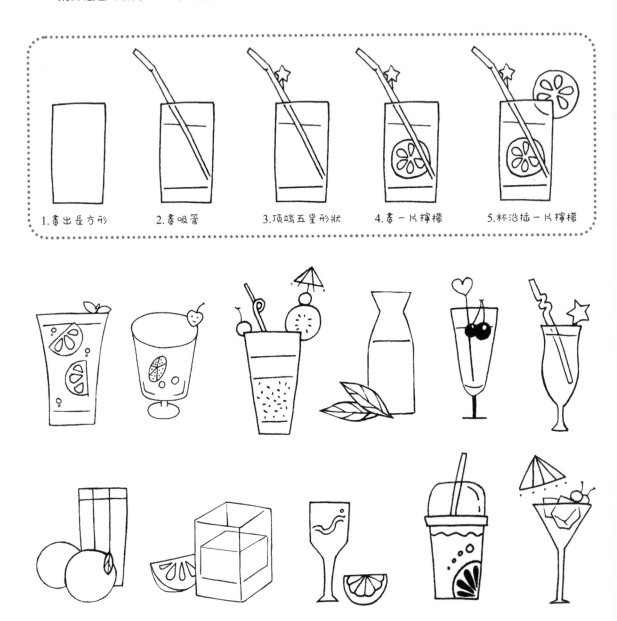

1.畫出長方形　　2.畫吸管　　3.頂端五星形狀　　4.畫一片檸檬　　5.杯沿插一片檸檬

 茶

茶是中國一種著名的保健飲品。

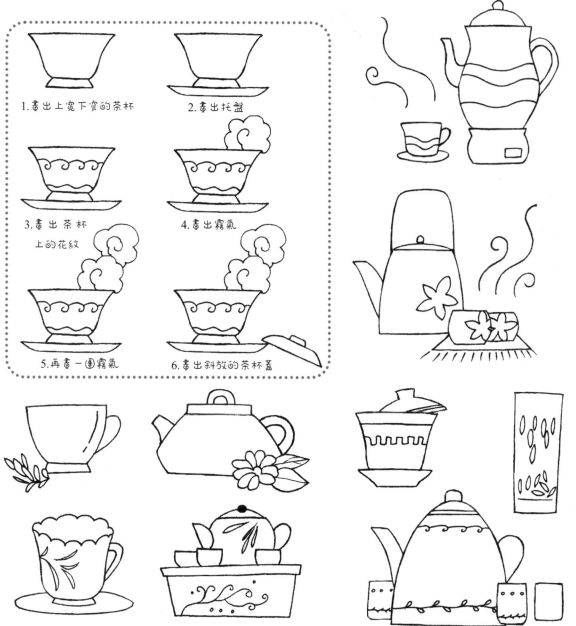

1. 畫出上寬下窄的茶杯
2. 畫出托盤
3. 畫出茶杯上的花紋
4. 畫出霧氣
5. 再畫一團霧氣
6. 畫出斜放的茶杯蓋

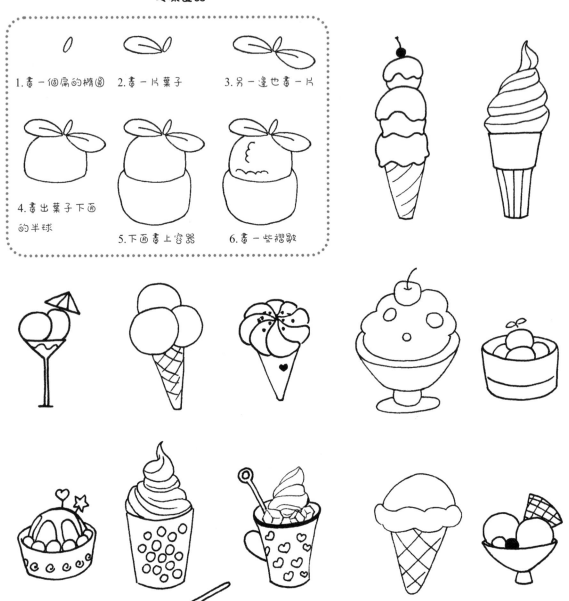

冰淇淋　冰淇淋是以飲用水、奶製品和糖等為主要原料，製成的體積膨脹的冷凍食品。

1. 畫一個扁的橢圓　2. 畫一片葉子　3. 另一邊也畫一片

4. 畫出葉子下面的半球

5. 下面畫上容器

6. 畫一些褶皺

冰淇淋可以放在不同的漂亮容器裏。

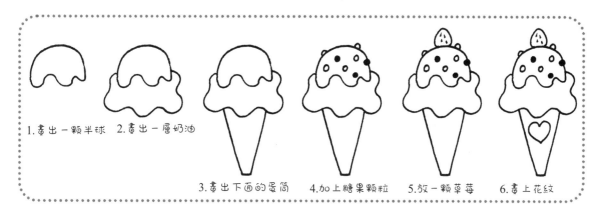

1.畫出一顆半球　2.畫出一層奶油

3.畫出下面的蛋筒　4.加上糖果顆粒　5.放一顆草莓　6.畫上花紋

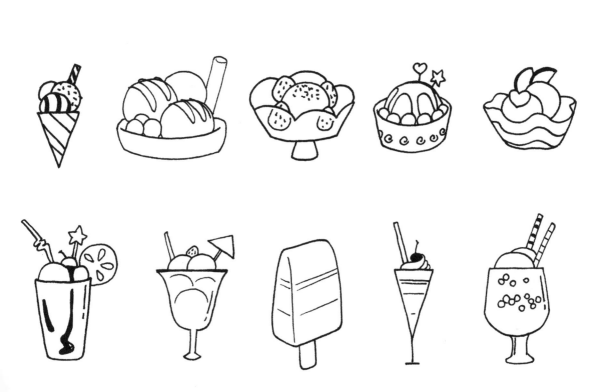

冰淇淋有許多造型，畫出自己喜歡的口味吧。

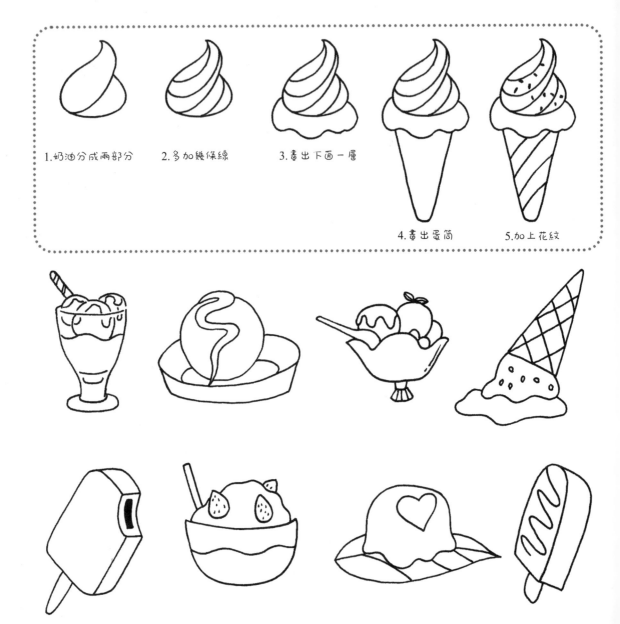

1. 奶油分成兩部分
2. 多加幾條線
3. 畫出下面一層
4. 畫出蛋筒
5. 加上花紋

咖啡（Coffee）一詞源自埃塞俄比亞的一個名叫卡法（kaffa）的小鎮，在希臘語中「Kaweh」的意思是「力量與熱情」。茶葉與咖啡、可可並稱為世界三大飲料。

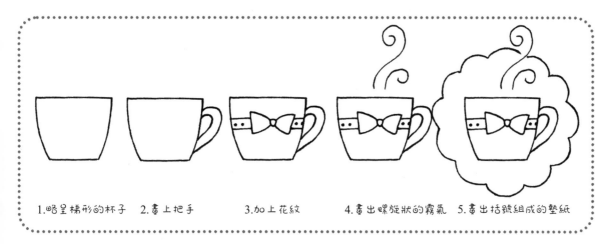

1.略呈梯形的杯子　2.畫上把手　3.加上花紋　4.畫出螺旋狀的霧氣　5.畫出括號組成的墊紙

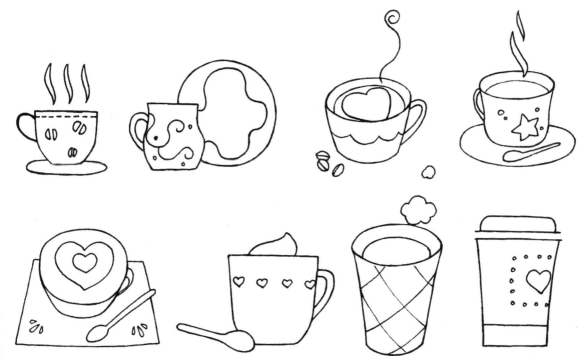

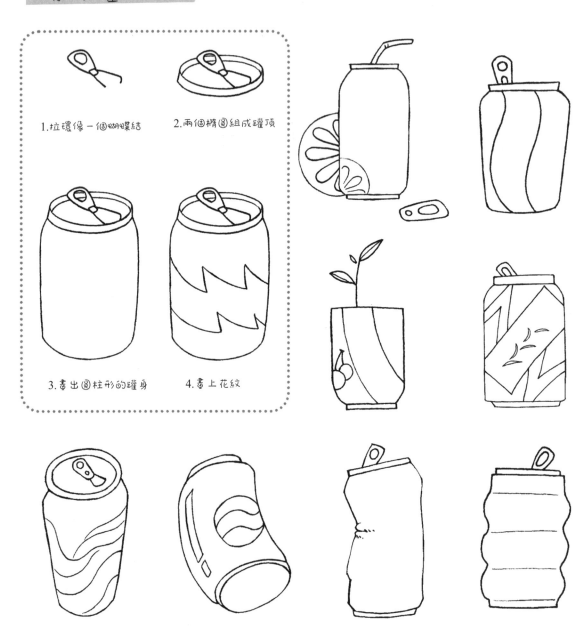

易開罐飲料　易開罐是一種金屬的飲料容器，十分受人喜愛。

1. 拉環像一個蝴蝶結

2. 兩個橢圓組成罐頂

3. 畫出圓柱形的罐身

4. 畫上花紋

食物小圖

還有什麼喜歡的美食呢，都畫下來吧。

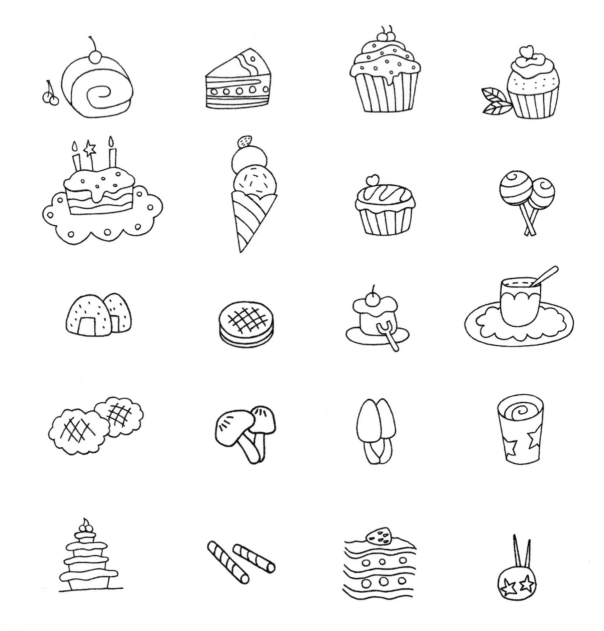

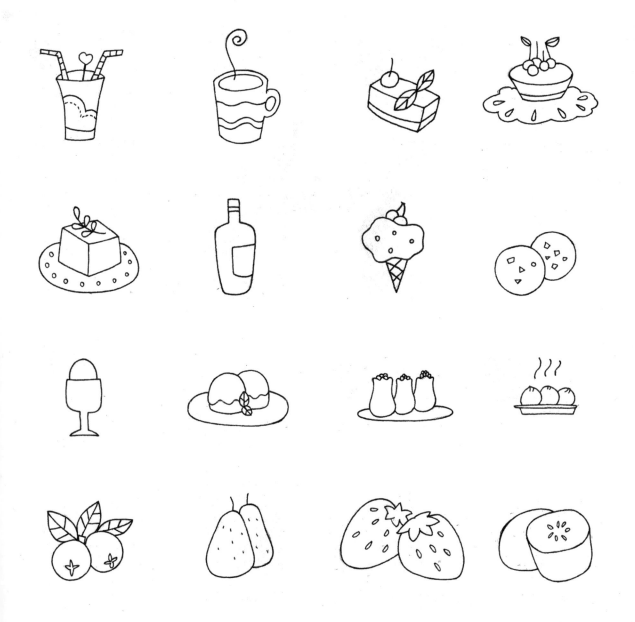

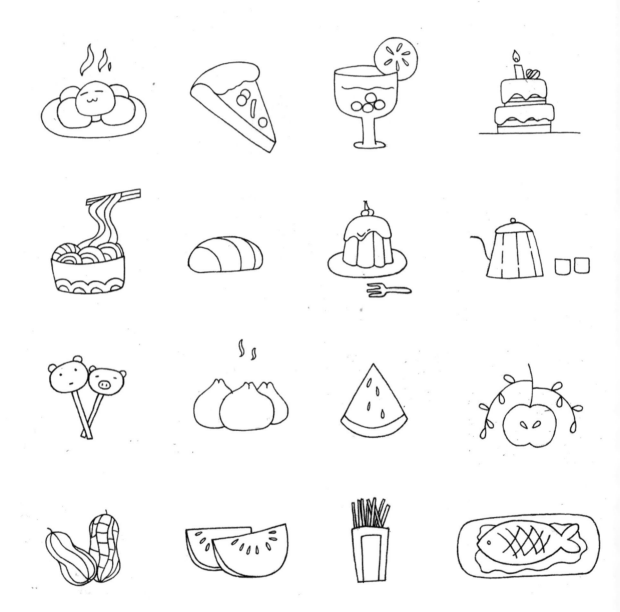

Part6

生活物品

生活中我們會接觸到各種各樣的物品。平常十分熟悉的大小物件，都可以是很好的畫畫對象。一起拿起筆來，畫出我們的多彩生活吧！

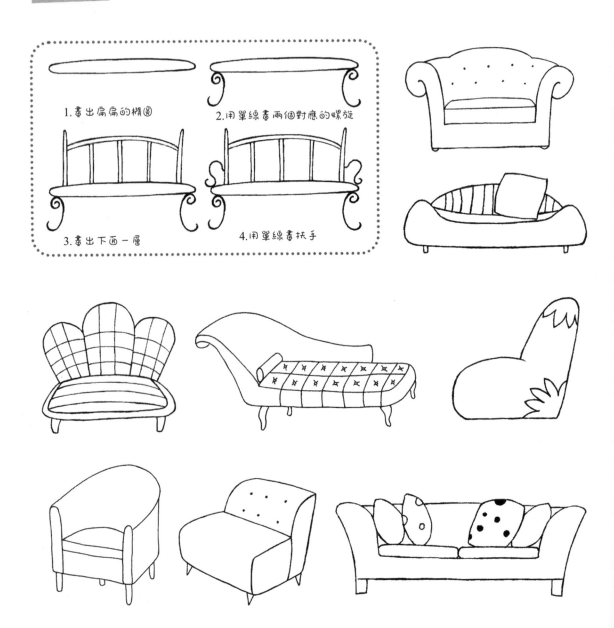

沙發

沙發 是一種使用廣泛的家具，造型多變。

1. 畫出扁扁的橢圓

2. 用單線畫兩個對應的螺旋

3. 畫出下面一層

4. 用單線畫扶手

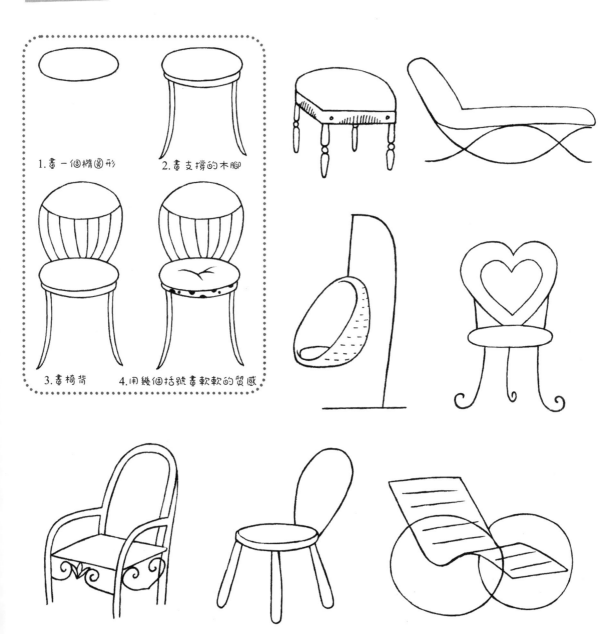

椅子 椅子是一種有靠背、有的還有扶手的坐具,通常供單人使用。

1.畫一個橢圓形

2.畫支撐的木腳

3.畫椅背

4.用幾個括號畫軟軟的質感

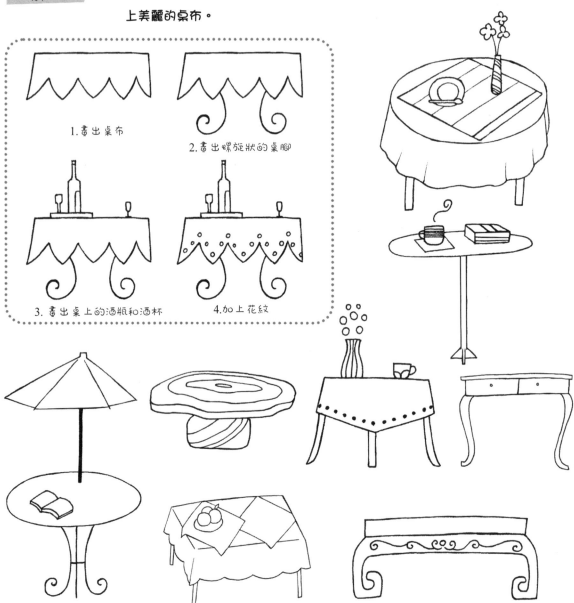

桌 子

桌子是一種常用家具，上有平面，下有支柱，造型多變，還可以鋪上美麗的桌布。

1. 畫出桌布

2. 畫出螺旋狀的桌腳

3. 畫出桌上的酒瓶和酒杯

4. 加上花紋

床是睡覺時用的家具，也是家庭的裝飾品之一。

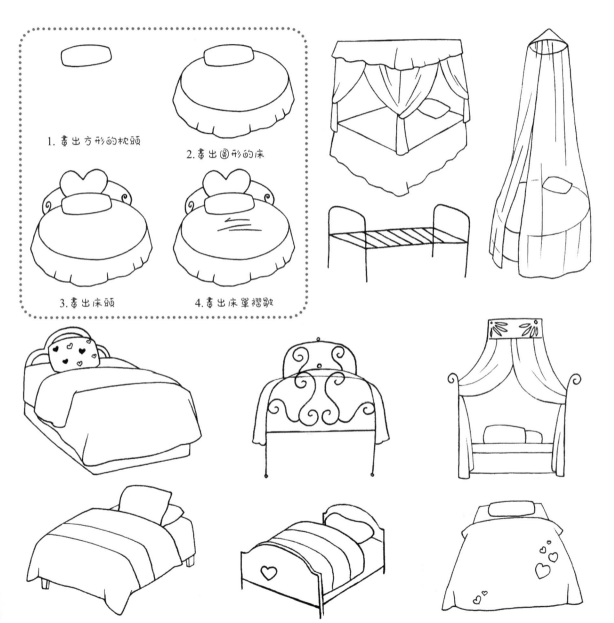

1. 畫出方形的枕頭

2. 畫出圓形的床

3. 畫出床頭

4. 畫出床單褶皺

櫃子

櫃子是一種收藏衣物、文件等用的家具。

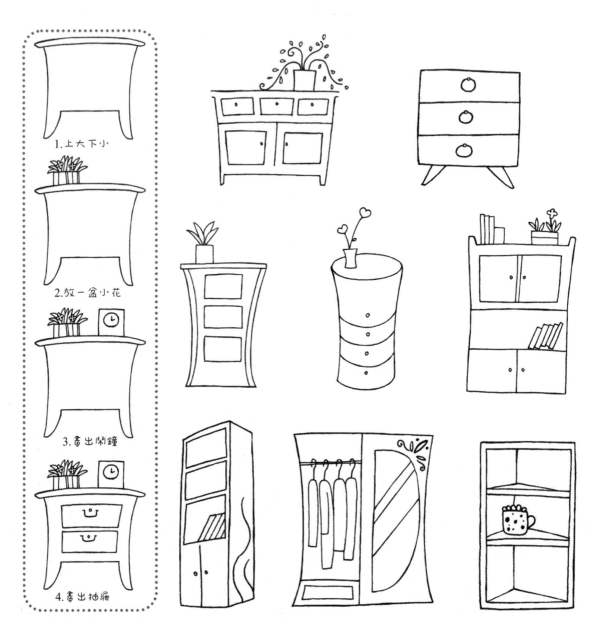

1. 上大下小

2. 放一盆小花

3. 畫出鬧鐘

4. 畫出抽屜

梳妝臺

梳妝臺是用來化妝的家具，鏡子是重要的組成部分。

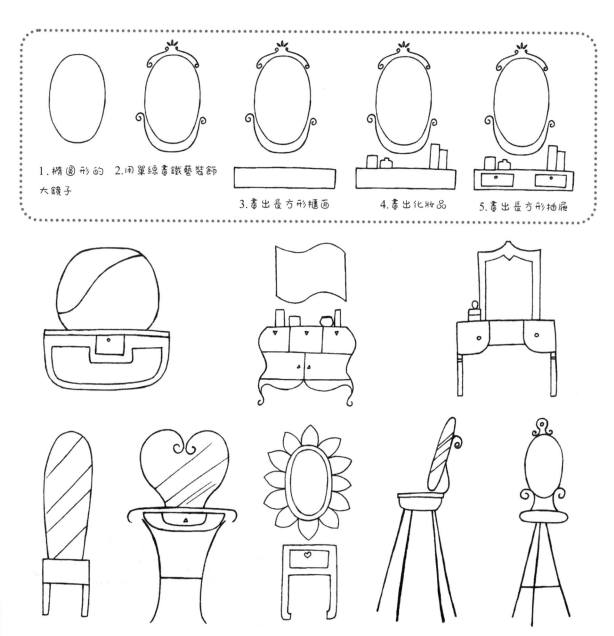

1. 橢圓形的大鏡子
2. 用單線畫鐵藝裝飾
3. 畫出長方形櫃面
4. 畫出化妝品
5. 畫出長方形抽屜

電視機

電視機是家庭中常備的家用電器，點綴豐富著我們的生活。

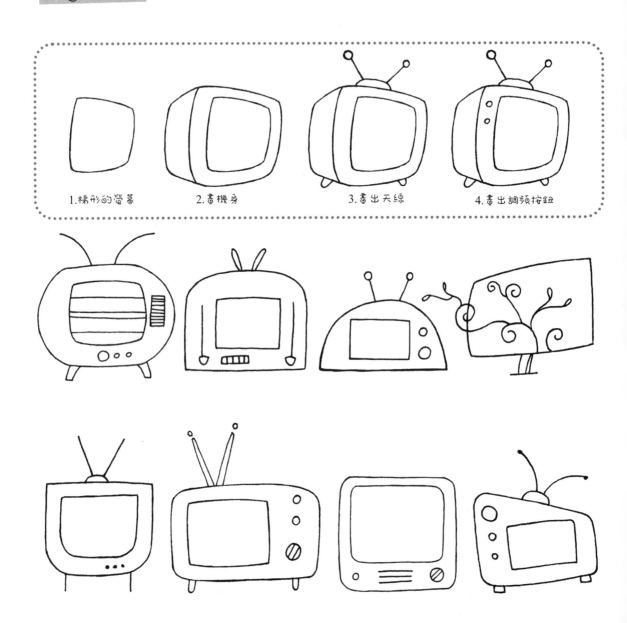

1.梯形的螢幕　　2.畫機身　　3.畫出天線　　4.畫出調頻按鈕

電扇

電扇是很普遍的小家電，在炎熱的夏天帶來清涼。

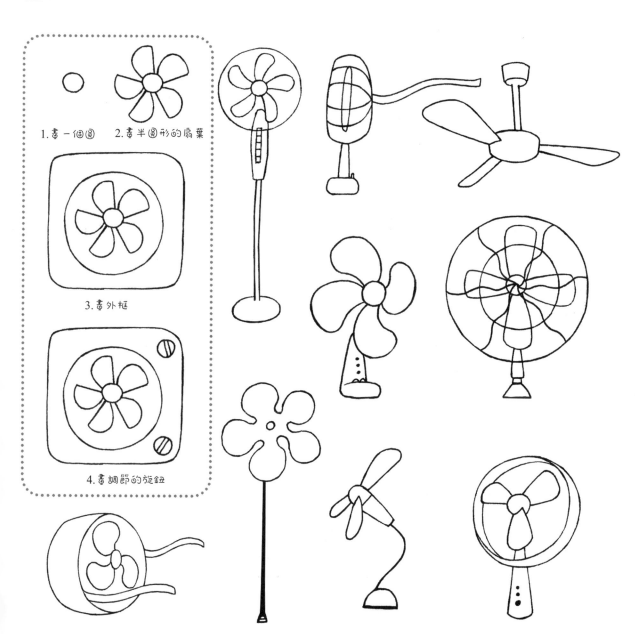

1. 畫一個圓
2. 畫半圓形的扇葉
3. 畫外框
4. 畫調節的旋鈕

鬧鐘

鬧鐘是帶有提醒裝置的鐘。

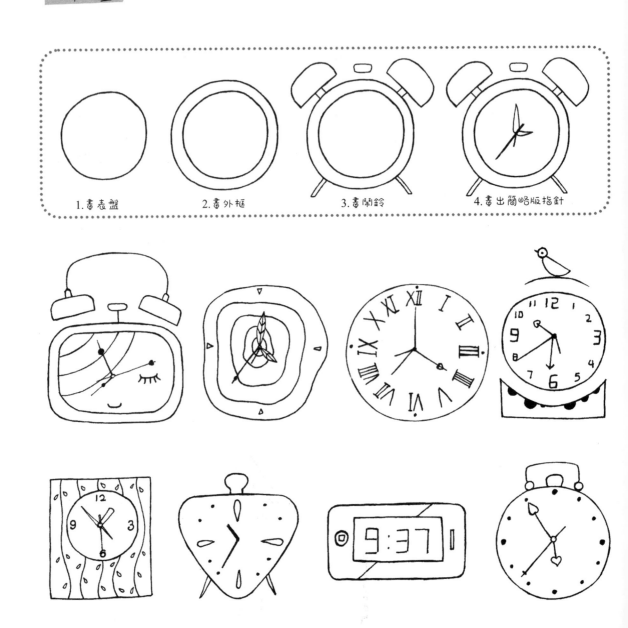

1. 畫表盤 2. 畫外框 3. 畫鬧鈴 4. 畫出簡略版指針

檯燈

檯燈是可以放在平面檯架上的有座燈飾，有的還帶著漂亮的燈罩。

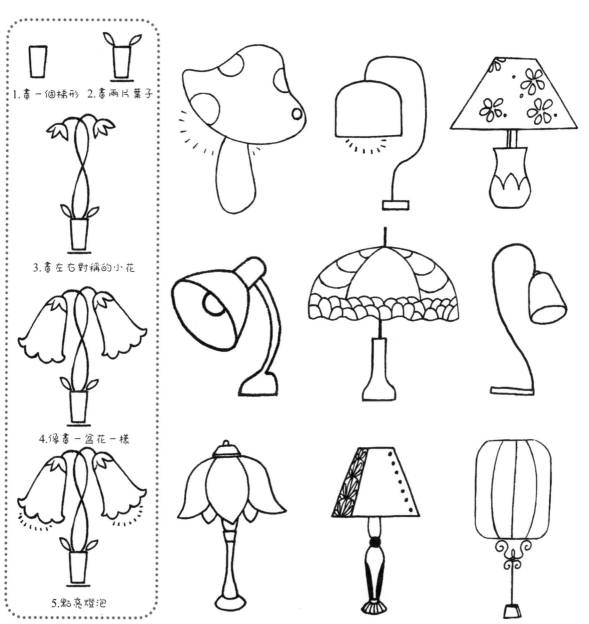

1.畫一個梯形　2.畫兩片葉子

3.畫左右對稱的小花

4.像畫一盆花一樣

5.點亮燈泡

微波爐

微波爐是使現代生活更加方便快捷的常用小家電。

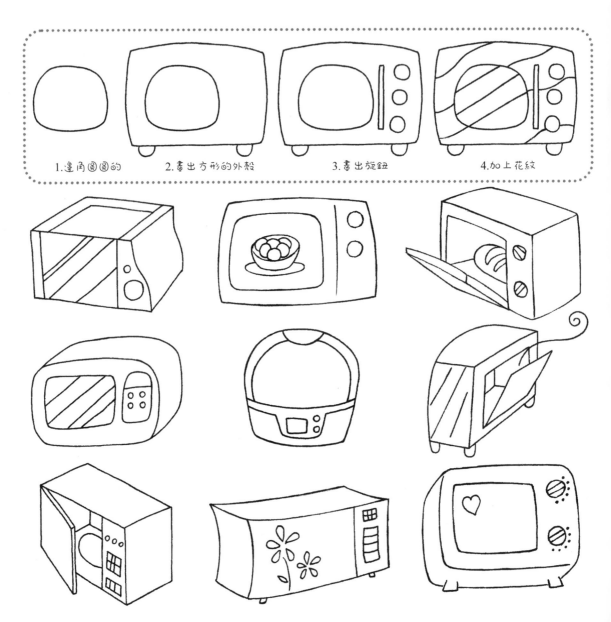

1.邊角圓圓的　　2.畫出方形的外殼　　3.畫出旋鈕　　4.加上花紋

烤箱　　烤箱是一種密封的用來烤食物或烘乾食品的電器。

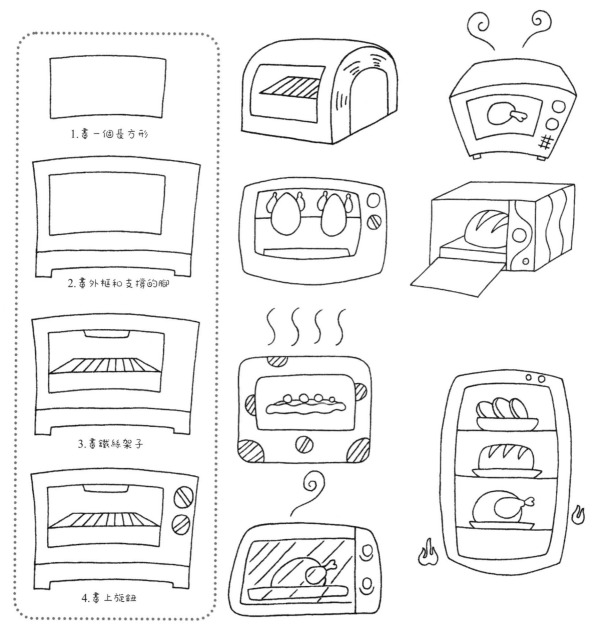

1.畫一個長方形

2.畫外框和支撐的腳

3.畫鐵絲架子

4.畫上旋鈕

廚房用品

廚房裏有許多的工具和小家電，用簡單的線條把它們概括出來吧。

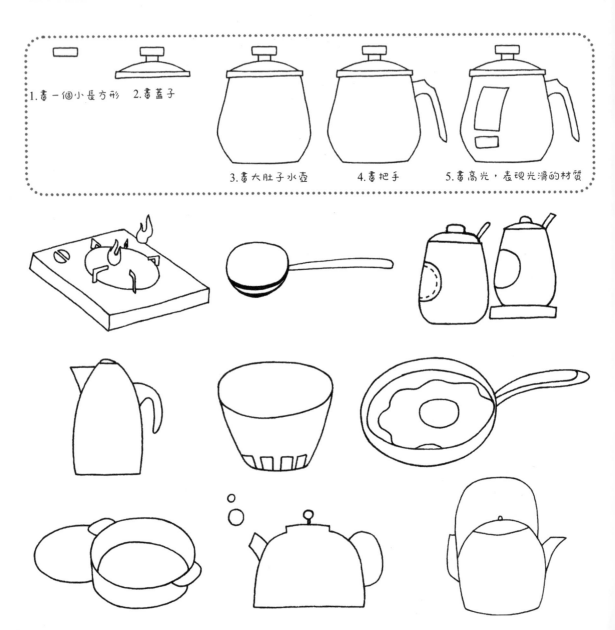

1. 畫一個小長方形　2. 畫蓋子

3. 畫大肚子水壺　　4. 畫把手　　5. 畫高光，表現光滑的材質

在各種工具身上加上可愛的花紋，會使嚴肅的器具變成小插畫。

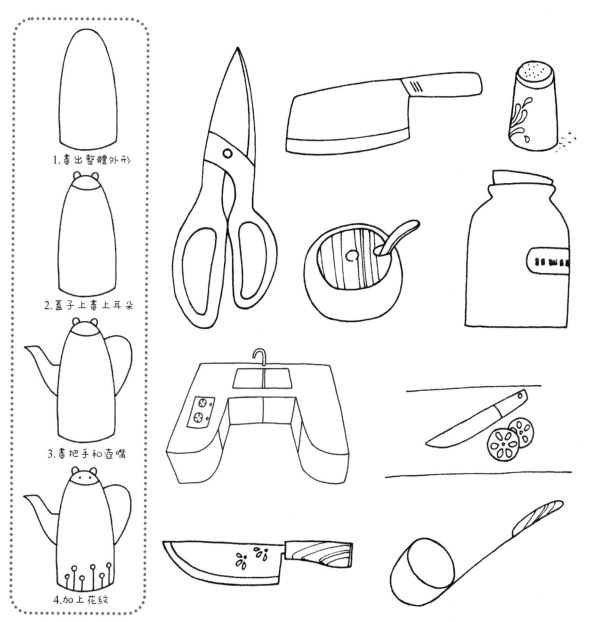

1.畫出整體外形

2.蓋子上畫上耳朵

3.畫把手和壺嘴

4.加上花紋

廚房用品是放置在廚房或者供烹飪用的設備、工具的統稱。

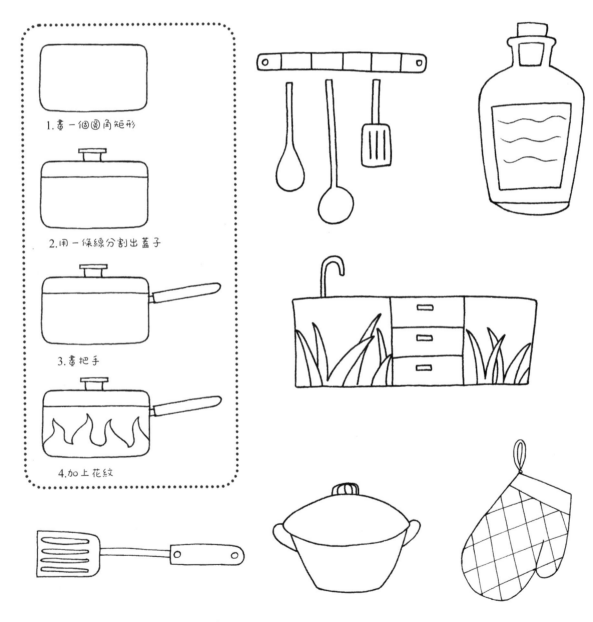

1.畫一個圓角矩形

2.用一條線分割出蓋子

3.畫把手

4.加上花紋

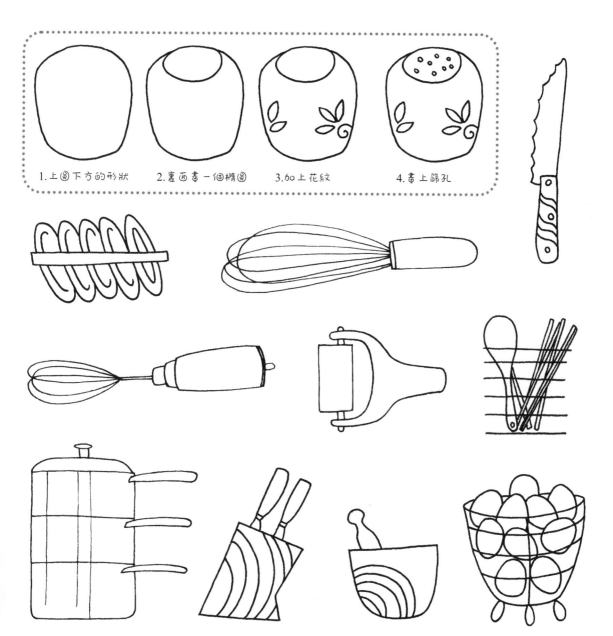

1.上圖下方的形狀　　2.裏面畫一個橢圓　　3.加上花紋　　　　4.畫上篩孔

電話

電話是一種通過電信訊號雙向傳輸聲音的設備，在生活中十分常見。

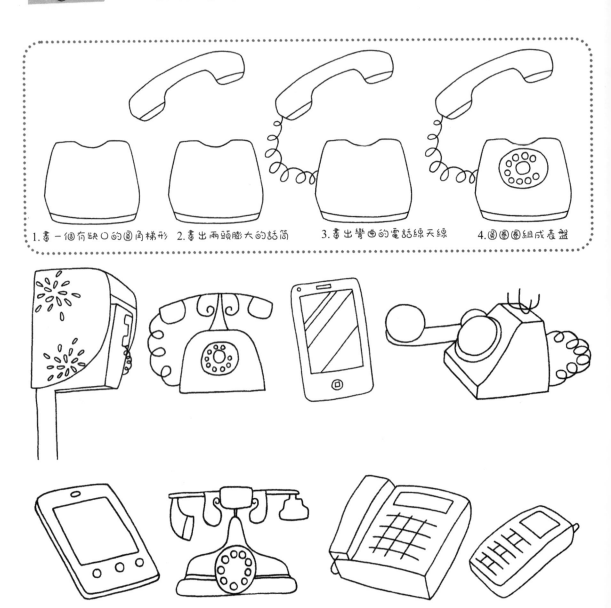

1.畫一個有缺口的圓角梯形　2.畫出兩頭膨大的話筒　　3.畫出彎曲的電話線天線　　4.圈圈圈組成表盤

樂器是能用各種方法奏出音律或節奏的工具。

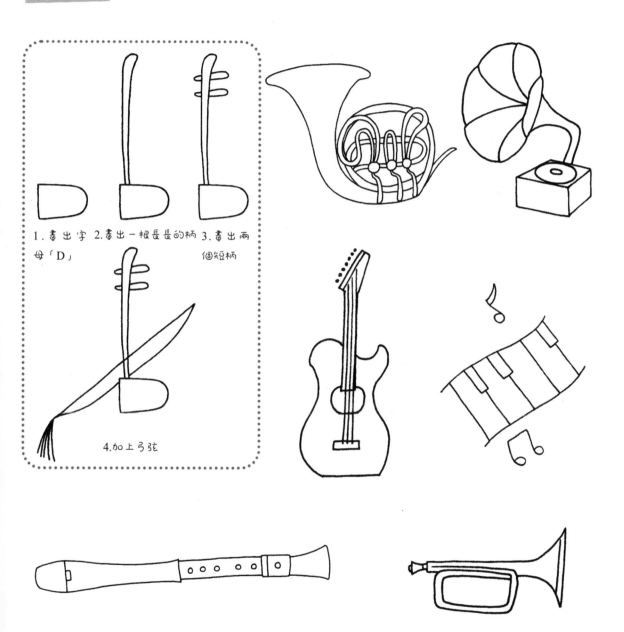

1. 畫出字母「D」
2. 畫出一根長長的柄
3. 畫出兩個短柄
4. 加上弓弦

古今中外有許多種類的樂器，造型各有特色。

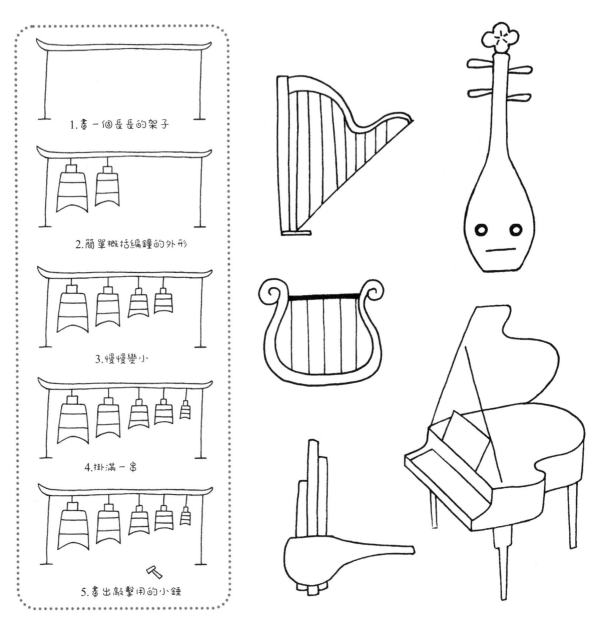

1.畫一個長長的架子

2.簡單概括編鐘的外形

3.慢慢變小

4.掛滿一串

5.畫出敲擊用的小錘

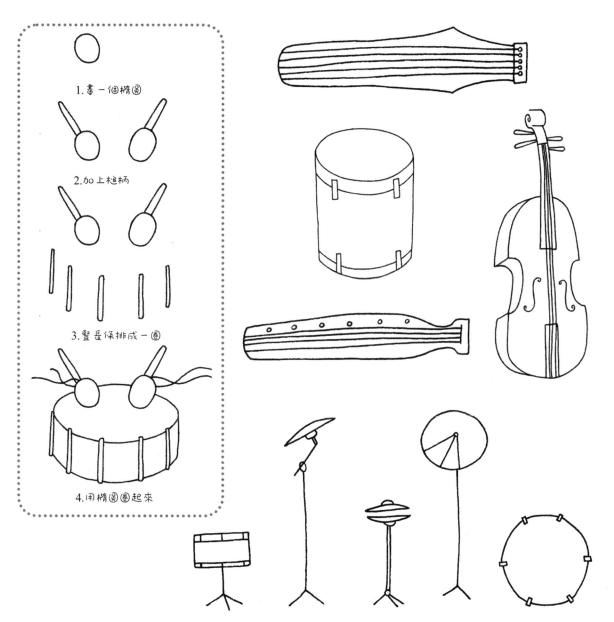

1. 畫一個橢圓

2. 加上槌柄

3. 聲長條排成一圈

4. 用橢圓圈起來

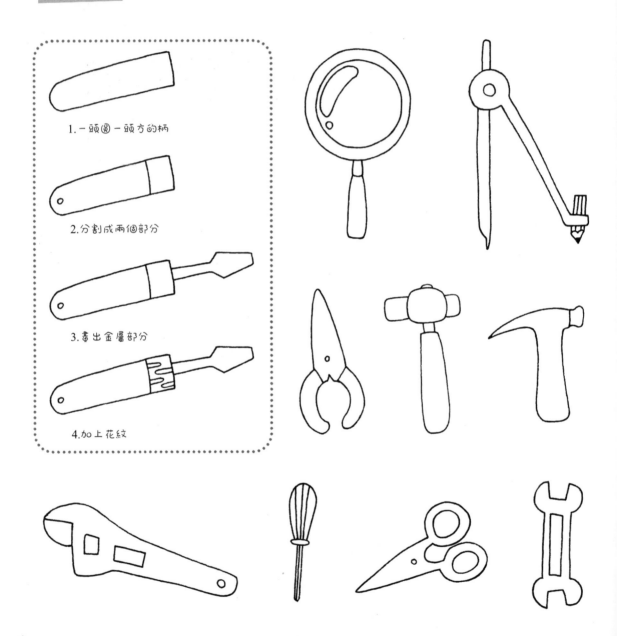

工具是各種工作時所需用的器具，在生活中用處十分廣泛。

1. 一頭圓一頭方的柄

2. 分割成兩個部分

3. 畫出金屬部分

4. 加上花紋

工具

244

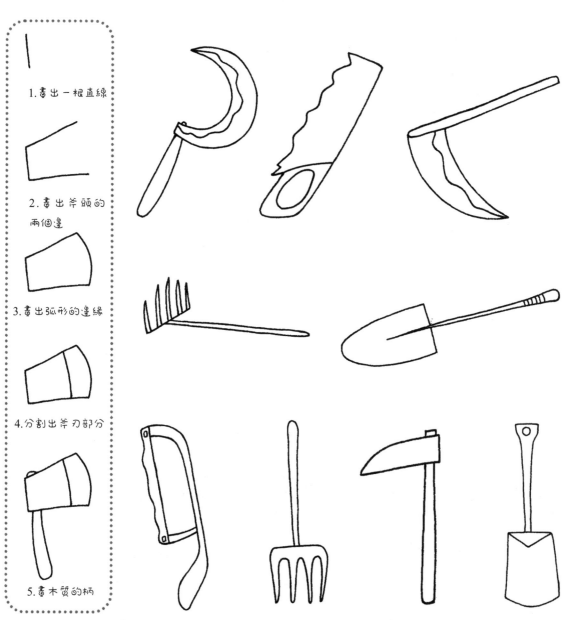

1. 畫出一根直線

2. 畫出斧頭的
 兩個邊

3. 畫出弧形的邊緣

4. 分割出斧刃部分

5. 畫木質的柄

辦公用品是人們在日常辦公中使用的輔助用品。

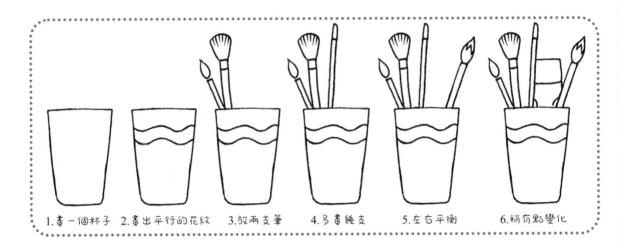

1.畫一個杯子　2.畫出平行的花紋　3.放兩支筆　4.多畫幾支　5.左右平衡　6.稍有點變化

辦公用品包括文件檔案、桌面用品、辦公設備、耗材等。

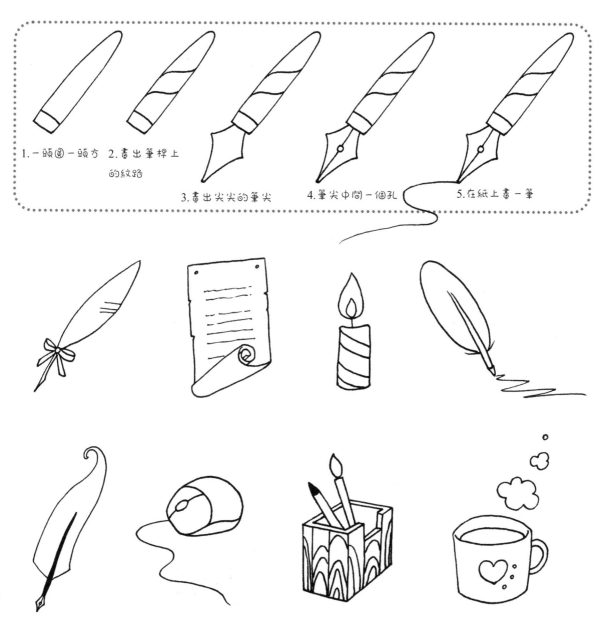

1.一頭圓一頭方　2.畫出筆桿上
　　　　　　　　的紋路

3.畫出尖尖的筆尖　　4.筆尖中間一個孔　　5.在紙上畫一筆

辦公用品包括了各種文具，可以在牠們的包裝上畫上花紋。

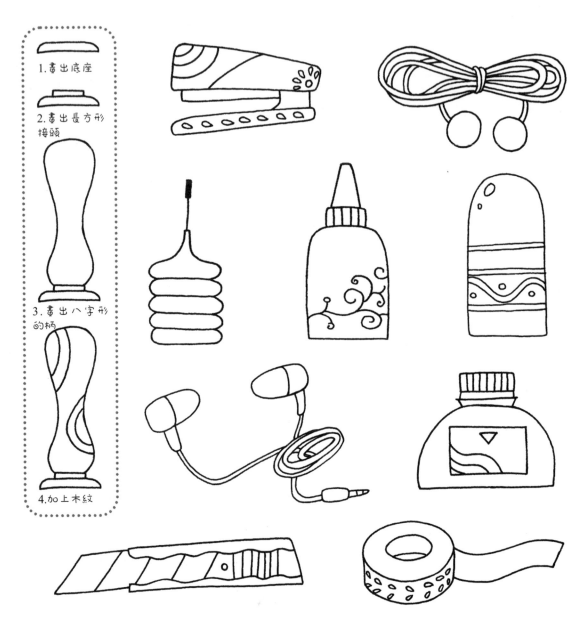

1. 畫出底座

2. 畫出長方形接頭

3. 畫出八字形的柄

4. 加上木紋

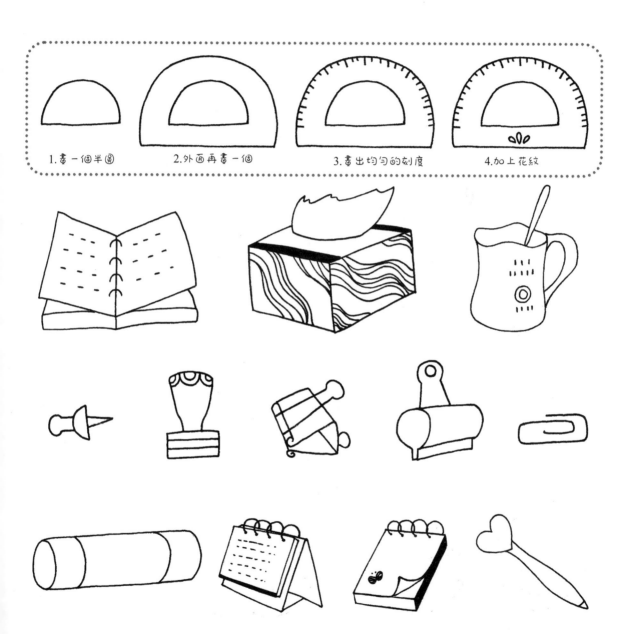

1. 畫一個半圓　　2. 外面再畫一個　　3. 畫出均勻的刻度　　4. 加上花紋

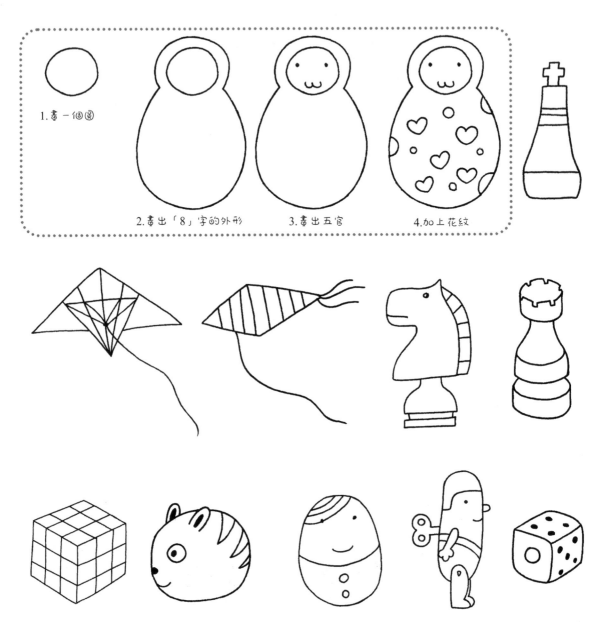

玩具

玩具泛指可用來玩的物品，種類繁多。

1.畫一個圓

2.畫出「8」字的外形

3.畫出五官

4.加上花紋

玩具的種類千千萬萬，先畫出自己熟悉的那些吧。

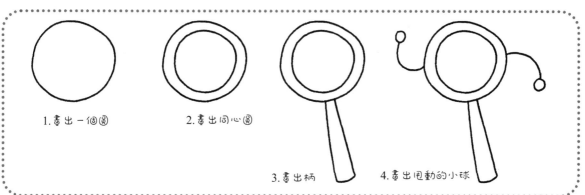

1. 畫出一個圓

2. 畫出同心圓

3. 畫出柄

4. 畫出甩動的小球

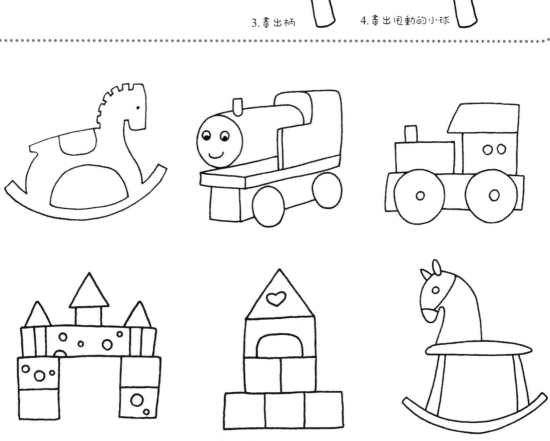

玩偶、模型也都屬於玩具。

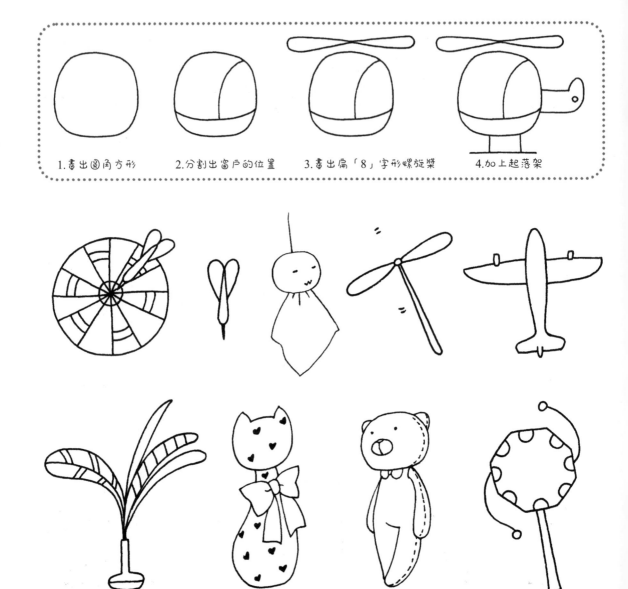

1.畫出圓角方形　　2.分割出窗戶的位置　　3.畫出扁「8」字形螺旋槳　　4.加上起落架

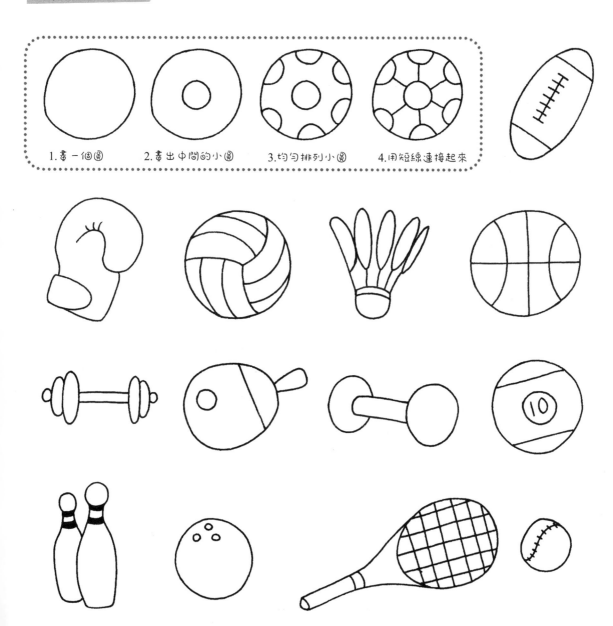

體育用品

體育用品是在進行競技運動和身體鍛鍊的過程中所使用到的工具。

1. 畫一個圓　　　2. 畫出中間的小圓　　　3. 均勻排列小圓　　　4. 用短線連接起來

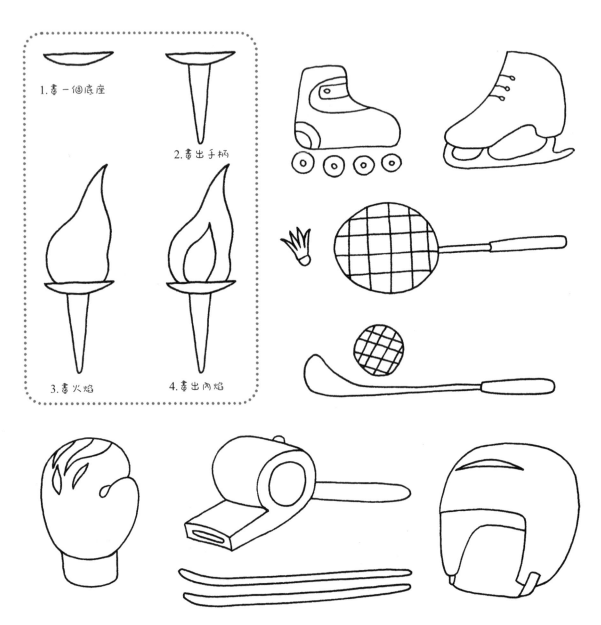

1.畫一個底座

2.畫出手柄

3.畫火焰

4.畫出內焰

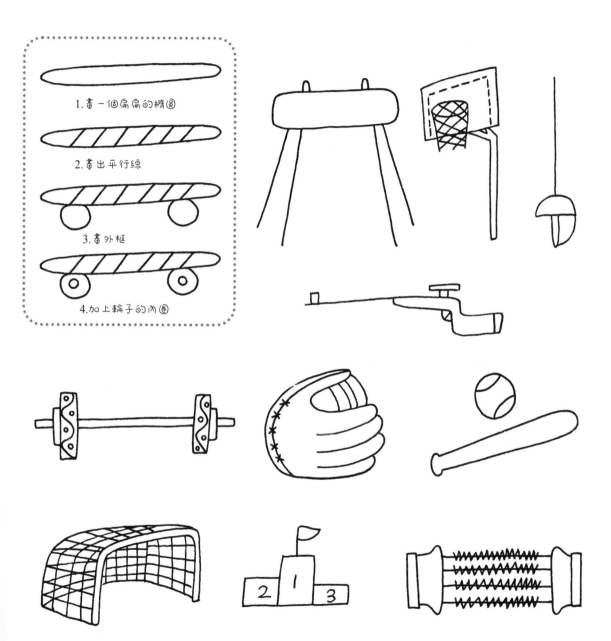

1. 畫一個扁扁的橢圓

2. 畫出平行線

3. 畫外框

4. 加上輪子的內圈

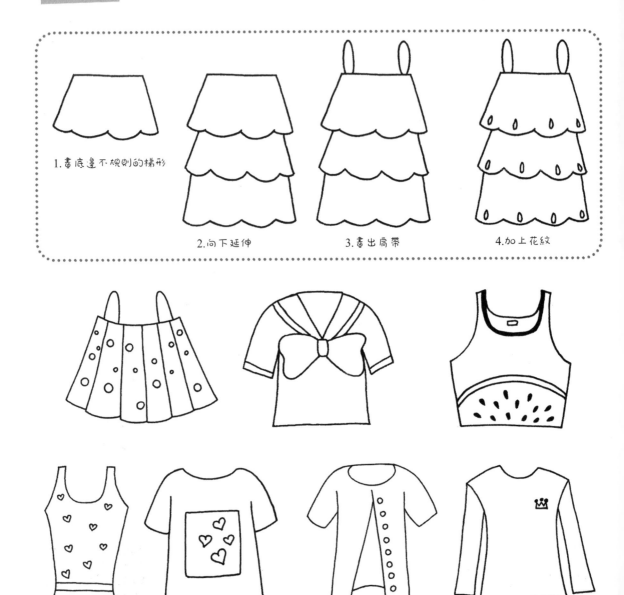

上衣　上衣有許多漂亮的款式和造型。

1.畫底邊不規則的梯形

2.向下延伸

3.畫出肩帶

4.加上花紋

上衣除了在款式上有變化，也可以試著加上各種小花紋。

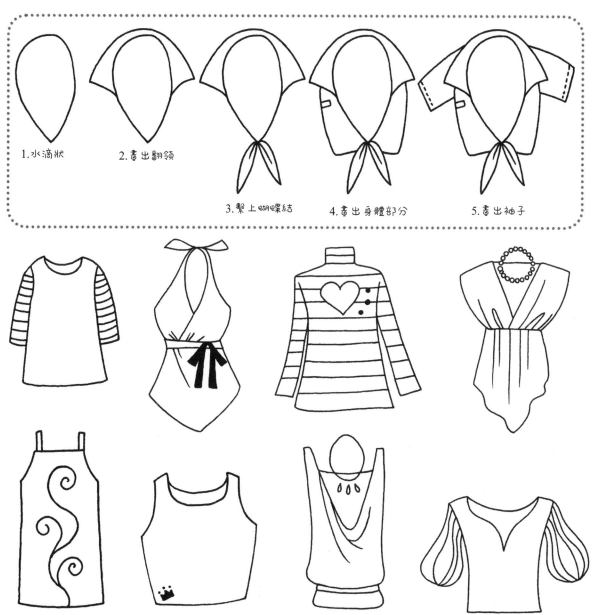

1.水滴狀　　2.畫出翻領　　3.繫上蝴蝶結　　4.畫出身體部分　　5.畫出袖子

褲子

褲子是穿在腰部以下的服裝，一般都有兩個褲腿。

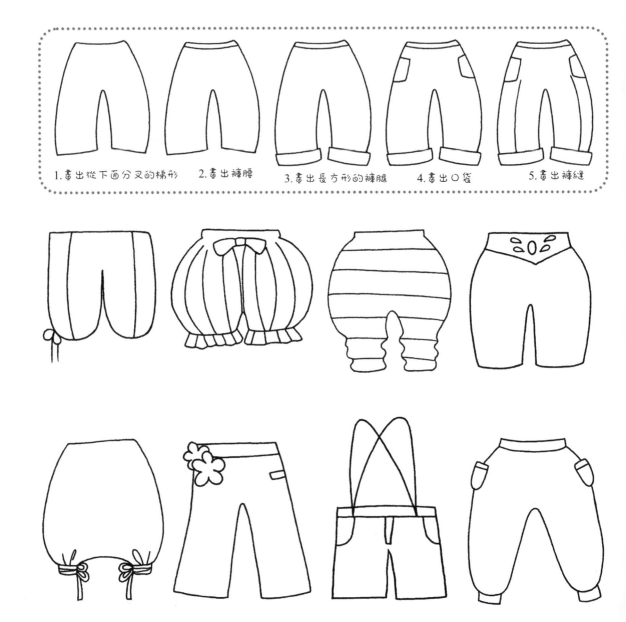

1.畫出從下面分叉的梯形　2.畫出褲腰　3.畫出長方形的褲腿　4.畫出口袋　5.畫出褲縫

褲子上也可以加上各種各樣的花紋。

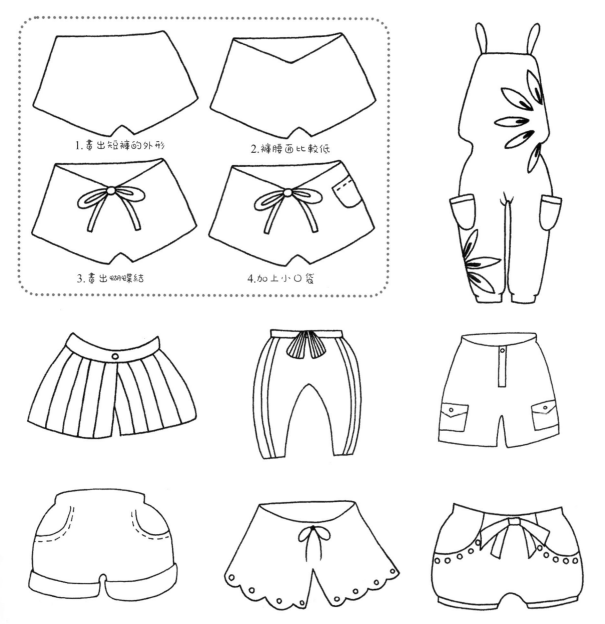

1. 畫出短褲的外形

2. 褲腰面比較低

3. 畫出蝴蝶結

4. 加上小口袋

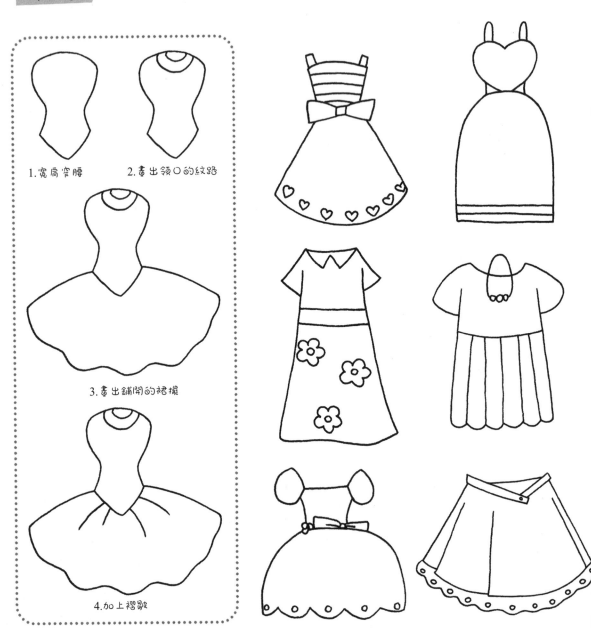

裙子

裙子穿著方便，行動自如，樣式美麗，是十分受歡迎的服裝。

1. 寬肩窄腰

2. 畫出領口的紋路

3. 畫出鋪開的裙擺

4. 加上褶皺

裙子可以清新也可以華麗，拿起筆來畫出自己獨一無二的那一條吧。

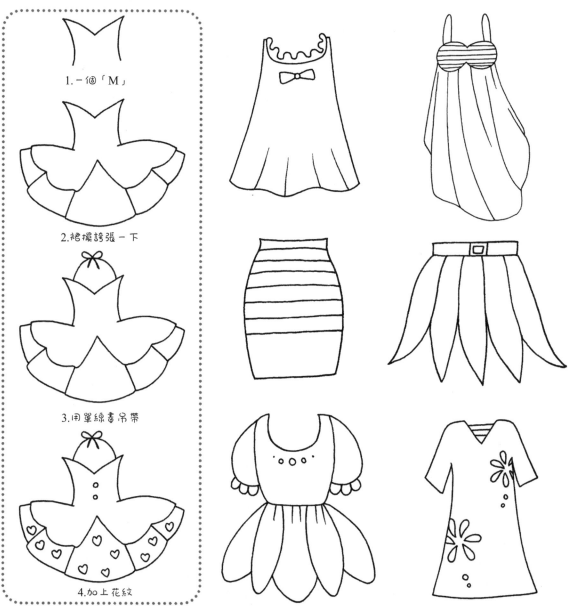

1. 一個「M」

2. 裙襬誇張一下

3. 用單線畫吊帶

4. 加上花紋

裙子基本是左右對稱，但也可以變化出不規則形狀。

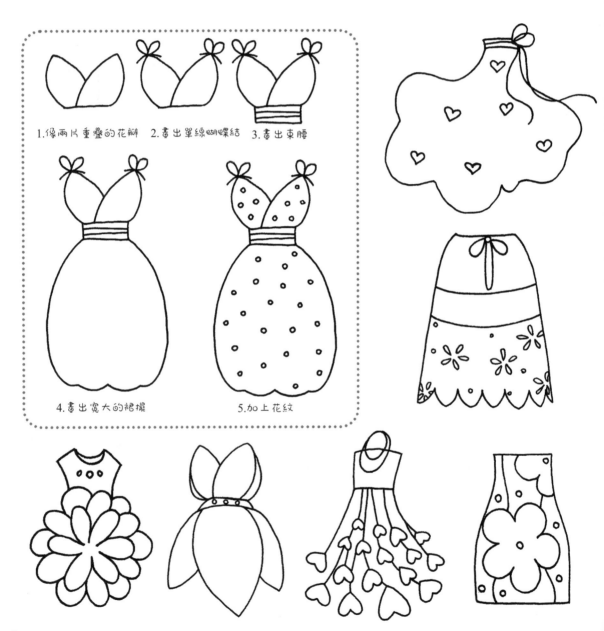

1.像兩片重疊的花瓣　2.畫出單線蝴蝶結　3.畫出束腰

4.畫出寬大的裙襬　　　5.加上花紋

鞋子

鞋子本是保護腳不受傷的一種服裝，發展到現在，有許許多多的款式造型。

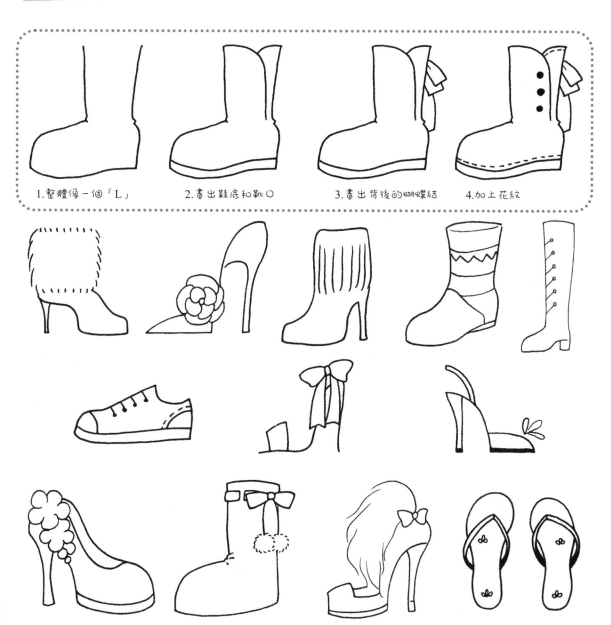

1.整體像一個「L」 2.畫出鞋底和靴口 3.畫出背後的蝴蝶結 4.加上花紋

帽子

帽子是有遮陽、裝飾、保暖和防護等作用的服飾。

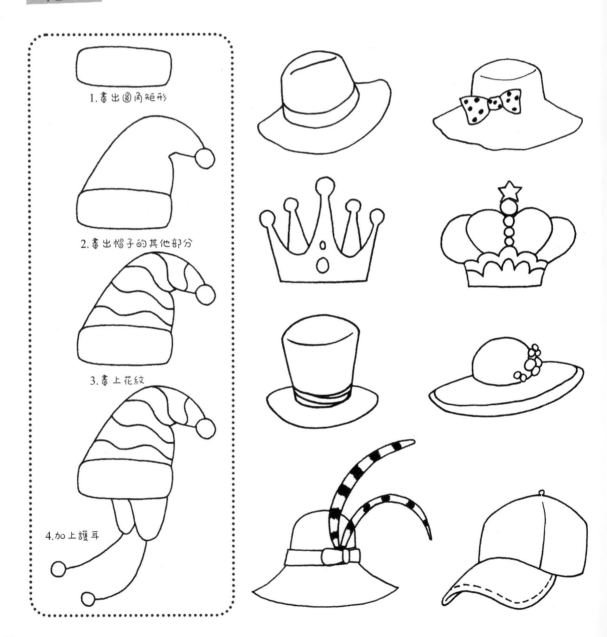

1. 畫出圓角矩形
2. 畫出帽子的其他部分
3. 畫上花紋
4. 加上護耳

圍巾

圍巾是圍在頸部保暖或裝飾用的服飾。

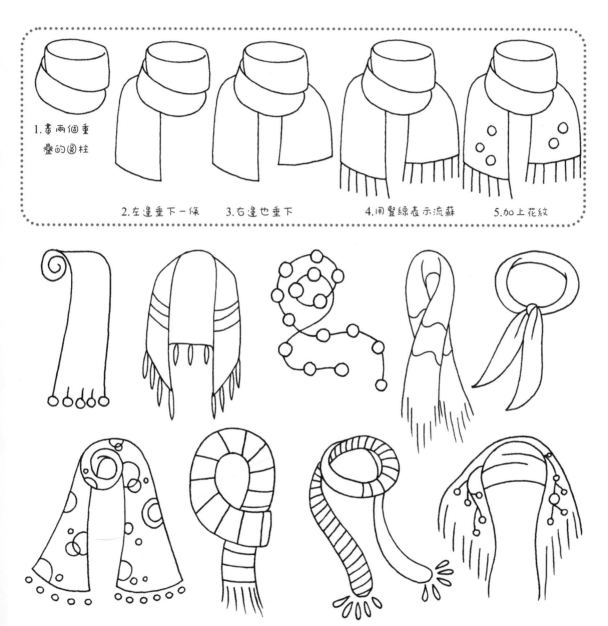

1.畫兩個重疊的圓柱

2.左邊垂下一條　　3.右邊也垂下　　4.用豎線表示流蘇　　5.加上花紋

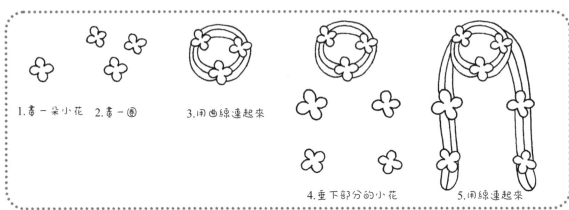

1.畫一朵小花　2.畫一圈　　3.用曲線連起來

4.垂下部分的小花　　　5.用線連起來

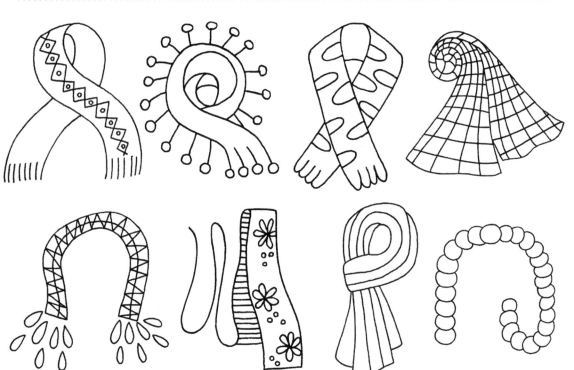

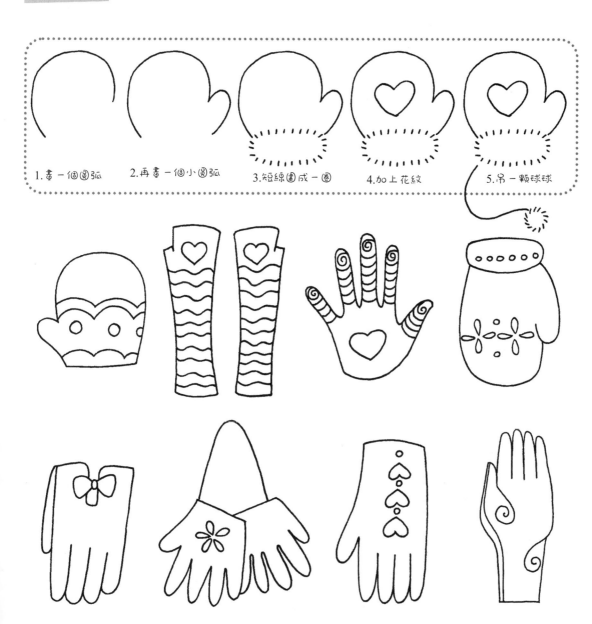

手套　手套是手部保暖或勞動保護用品，也有裝飾作用。

1.畫一個圓弧　　2.再畫一個小圓弧　　3.短線圍成一圈　　4.加上花紋　　5.吊一顆球球

項鏈

項鏈是用金、銀、珠寶等製成的掛在頸上的鏈條形狀的首飾。

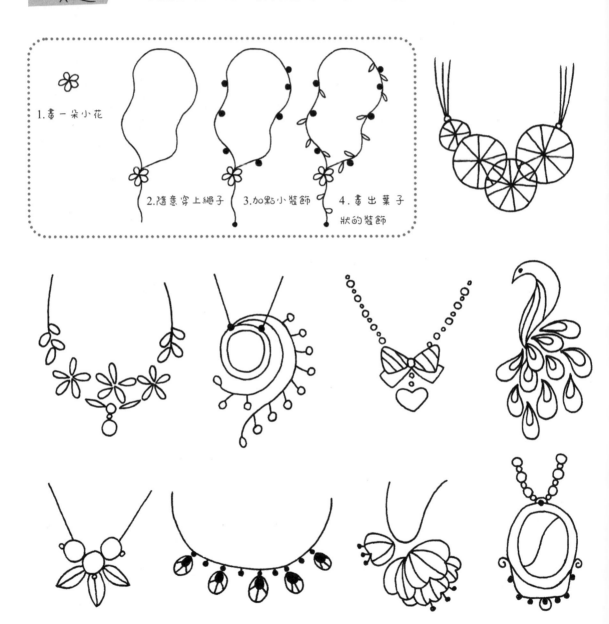

1.畫一朵小花

2.隨意穿上繩子

3.加點小裝飾

4.畫出葉子
狀的裝飾

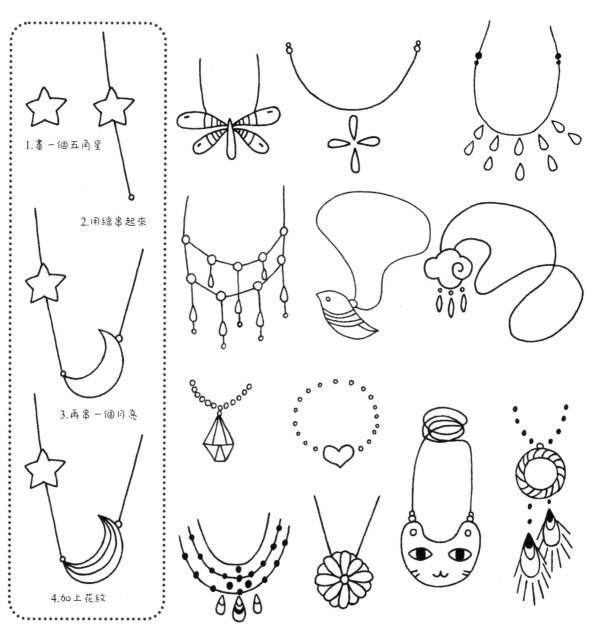

1.畫一個五角星

2.用線串起來

3.再串一個月亮

4.加上花紋

手鐲

手鐲是一種套在手腕上的環形飾品，可以由各種材料製成。

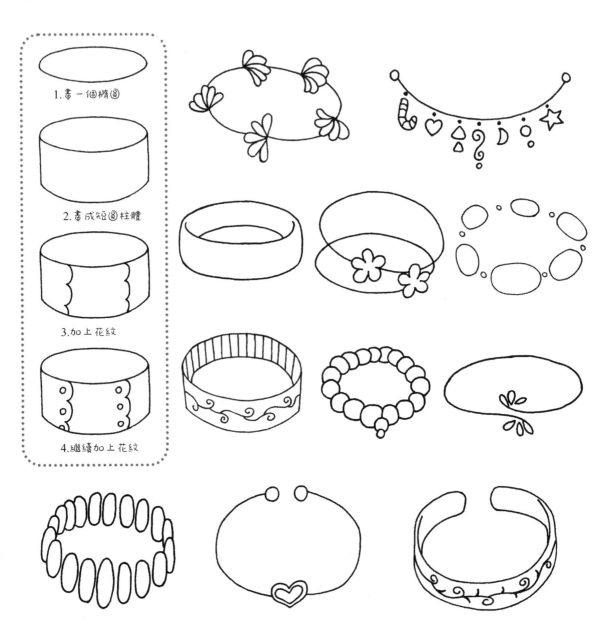

1. 畫一個橢圓

2. 畫成短圓柱體

3. 加上花紋

4. 繼續加上花紋

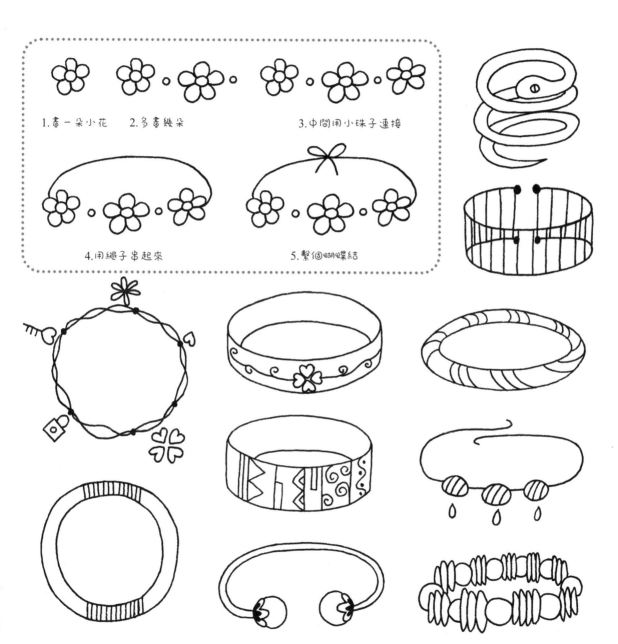

1.畫一朵小花　　2.多畫幾朵　　　　　　3.中間用小珠子連接

4.用繩子串起來　　　　5.繫個蝴蝶結

　戒指是一種佩戴在手指上的裝飾品。

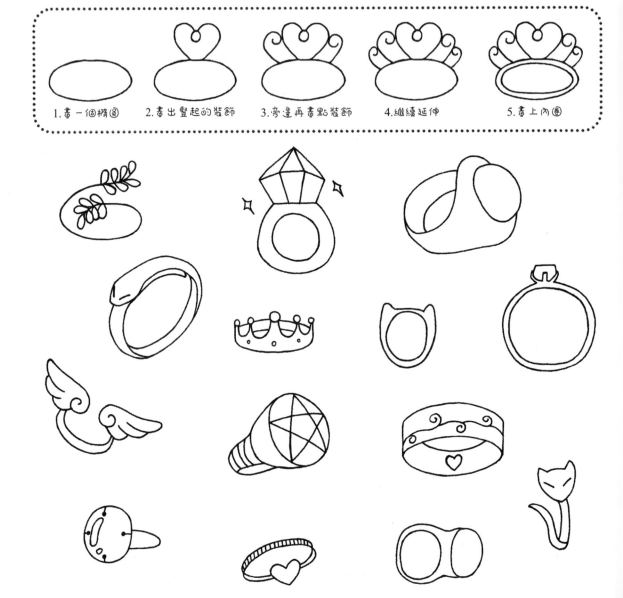

1.畫一個橢圓　2.畫出豎起的裝飾　3.旁邊再畫點裝飾　4.繼續延伸　5.畫上內圈

錶

錶是能隨身攜帶，用以顯示時間的儀器。

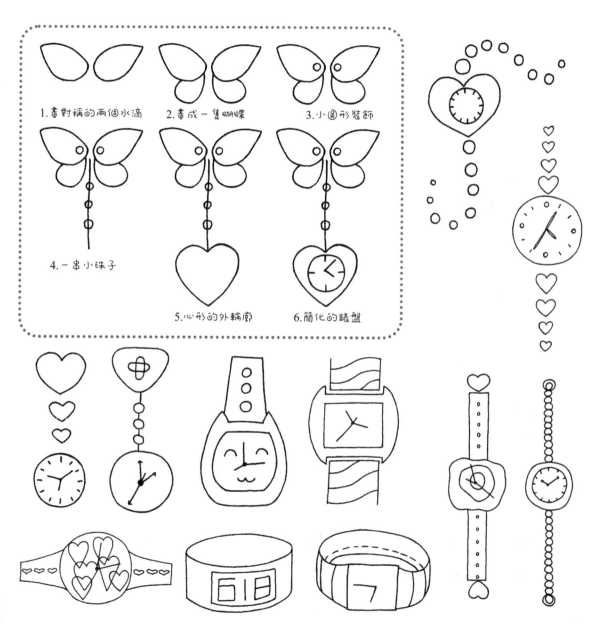

1. 畫對稱的兩個水滴
2. 畫成一隻蝴蝶
3. 小圓形裝飾
4. 一串小珠子
5. 心形的外輪廓
6. 簡化的錶盤

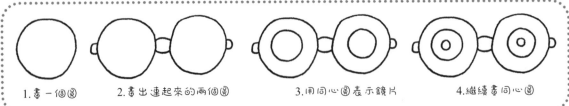

1.畫一個圓　　　2.畫出連起來的兩個圓　　　3.用同心圓表示鏡片　　　4.繼續畫同心圓

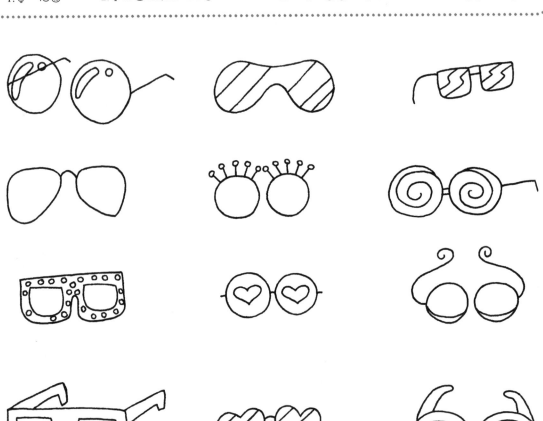

1.畫一個小圈圈

2.畫出蝴蝶結

3.畫出垂下的部分

4.畫出包袋的部分　5.畫上提手

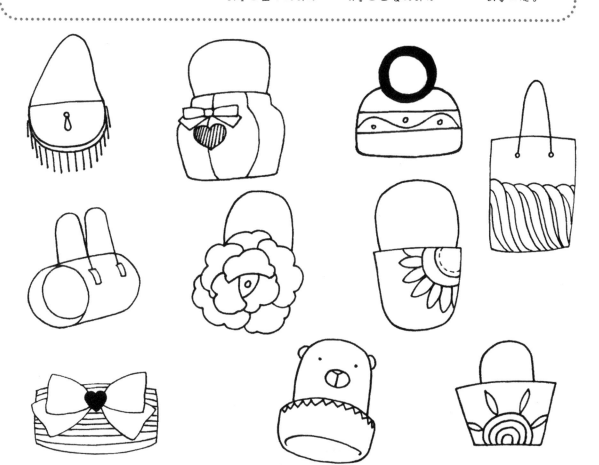

書包　書包是學生用來攜帶課本、文具用品的袋子。

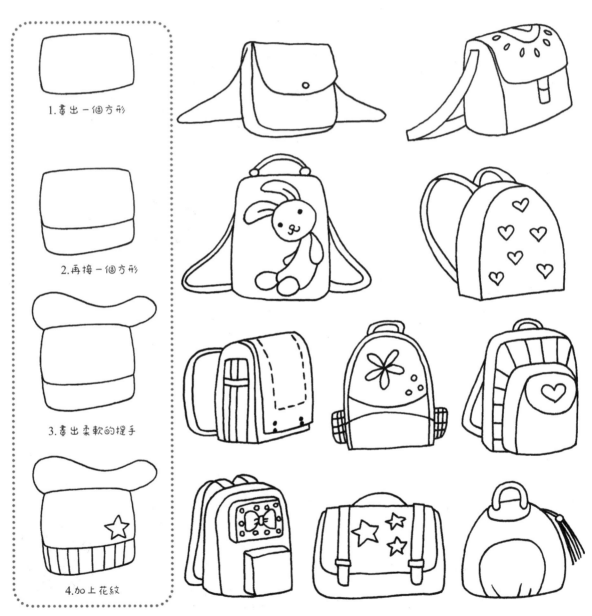

1. 畫出一個方形

2. 再接一個方形

3. 畫出柔軟的提手

4. 加上花紋

 傘是一種遮擋陽光、雨或雪的工具。

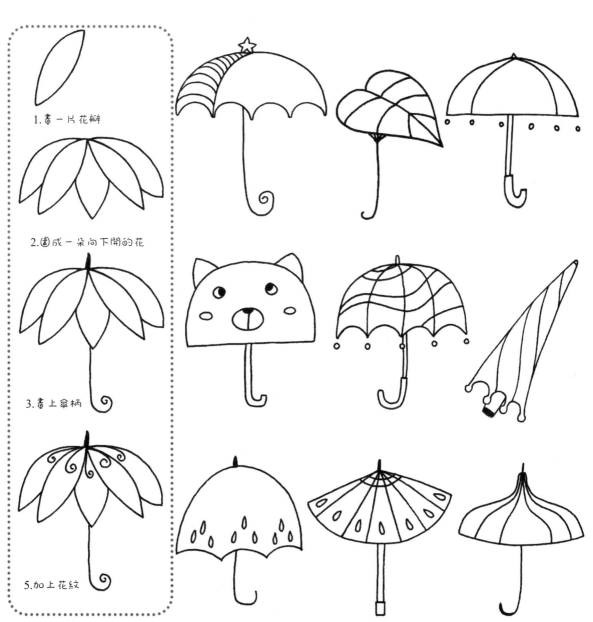

1.畫一片花瓣

2.圍成一朵向下開的花

3.畫上傘柄

5.加上花紋

生活小圖

生活中還看到了其他什麼好玩的物品呢？拿起筆畫下來吧。

生活中接觸到的物品數不勝數，只要有一顆熱愛生活的心，就算最普通的物品，也可以畫得很可愛。

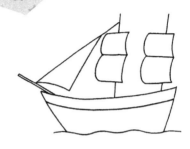

Part 7

交通工具

交通工具也是我們重要的繪畫對象。
它們通常以穩定的方體、球體組成，
盡量用這些基本形體來概括它們吧。

飛機

飛機一般指具有固定機翼的飛行器。

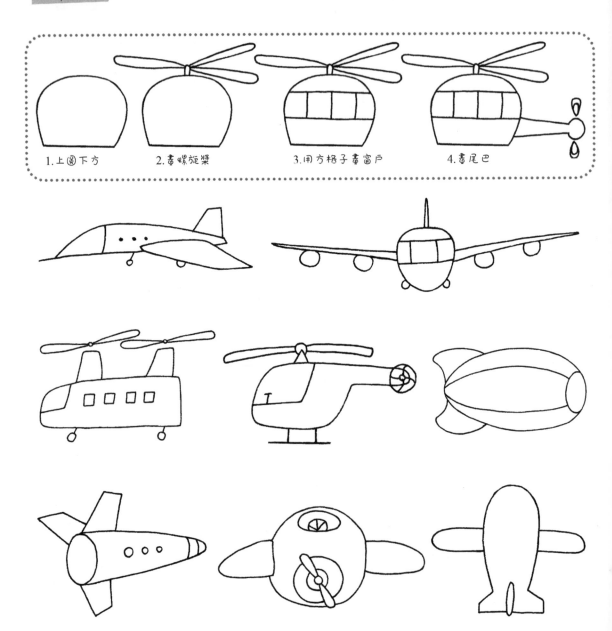

1.上圖下方　　　2.畫螺旋槳　　　3.用方格子畫窗戶　　　4.畫尾巴

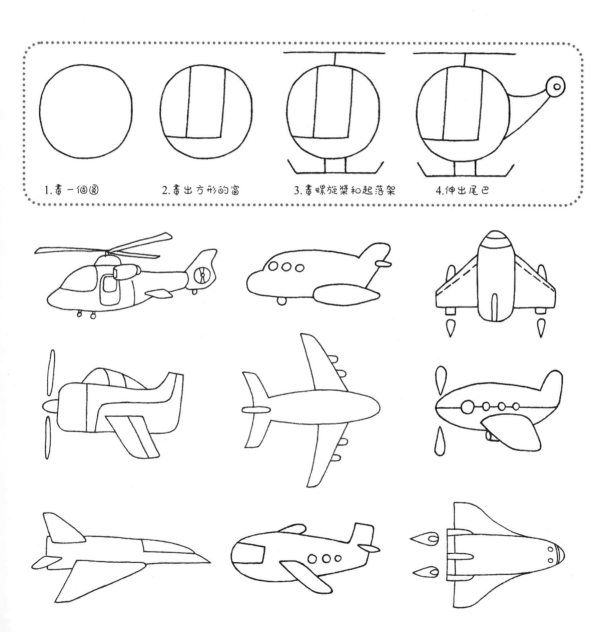

1. 畫一個圓　　2. 畫出方形的窗　　3. 畫螺旋槳和起落架　　4. 伸出尾巴

小汽車

小汽車是人們常見的家用或私人交通工具。

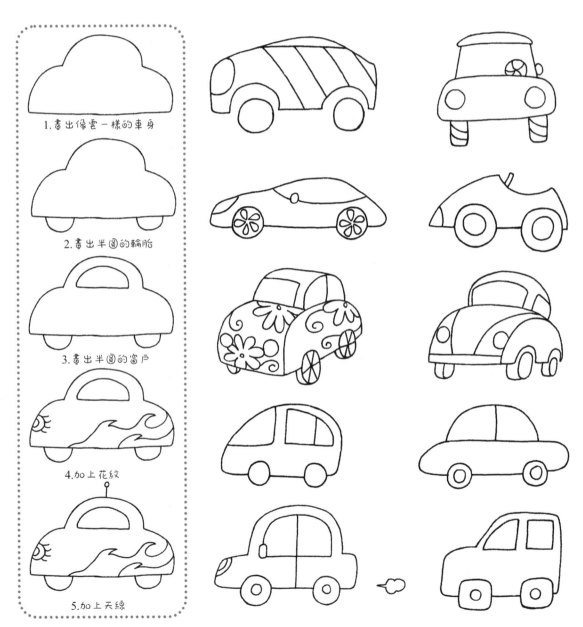

1.畫出像雲一樣的車身

2.畫出半圓的輪胎

3.畫出半圓的窗戶

4.加上花紋

5.加上天線

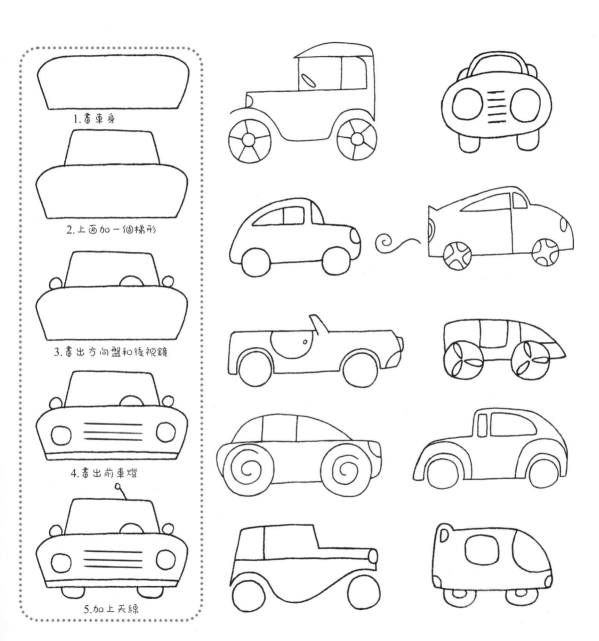

1.畫車身

2.上面加一個梯形

3.畫出方向盤和後視鏡

4.畫出前車燈

5.加上天線

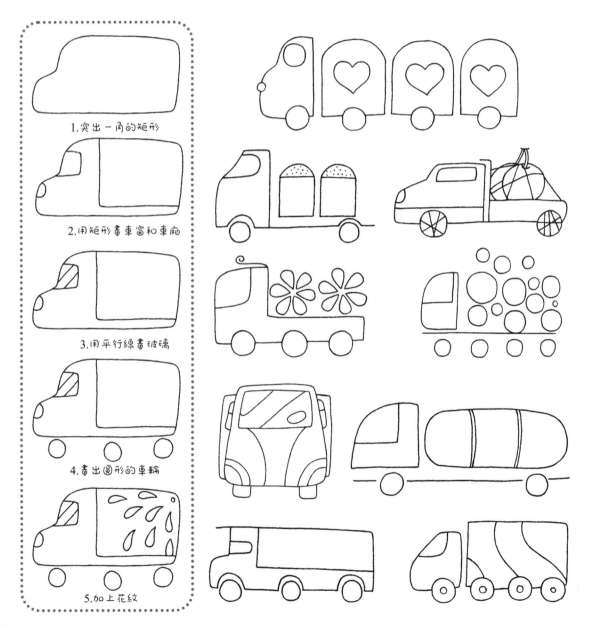

卡車

卡車，指主要用於運送貨物的汽車，一般都比較大型。

1. 突出一角的矩形

2. 用矩形畫車窗和車廂

3. 用平行線畫玻璃

4. 畫出圓形的車輪

5. 加上花紋

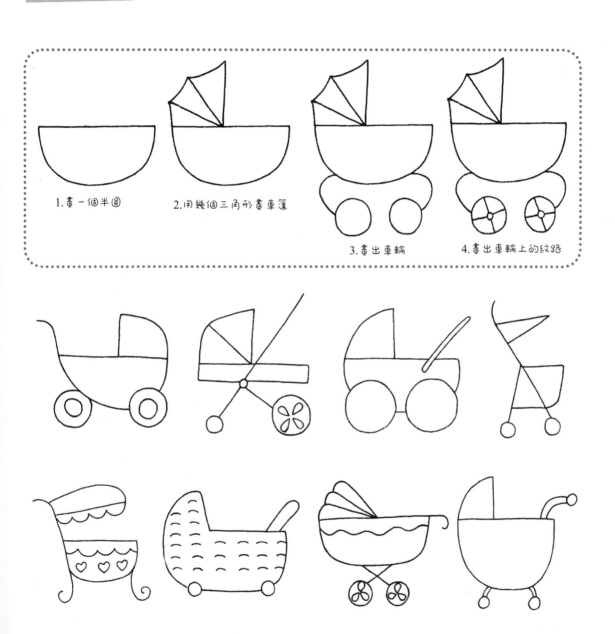

嬰兒車

嬰兒車是一種為嬰兒戶外活動提供便利而設計的工具車，造型小巧可愛。

1.畫一個半圓

2.用幾個三角形畫車篷

3.畫出車輪

4.畫出車輪上的紋路

公共汽車

公共汽車是最為普遍的一種大眾運輸工具。

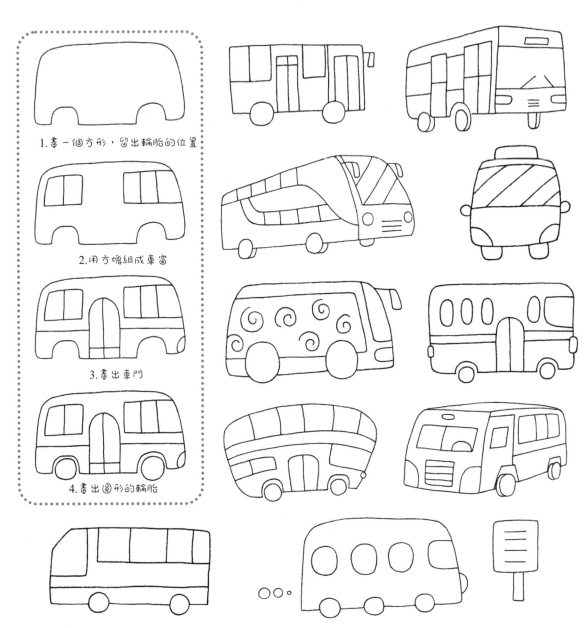

1.畫一個方形，留出輪胎的位置

2.用方塊組成車窗

3.畫出車門

4.畫出圓形的輪胎

吉普車

吉普車是一種越野車，穩定性良好。

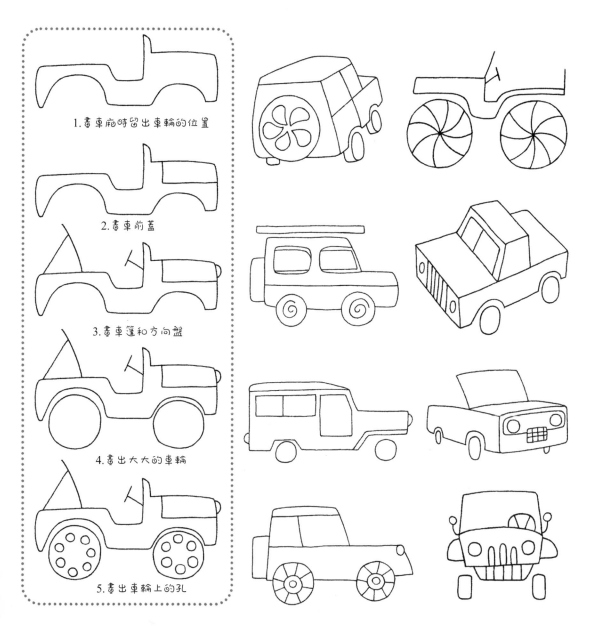

1. 畫車廂時留出車輪的位置
2. 畫車前蓋
3. 畫車篷和方向盤
4. 畫出大大的車輪
5. 畫出車輪上的孔

麵包車　麵包車一般前後沒有突出的發動機倉和行李倉，就像一個麵包一樣。

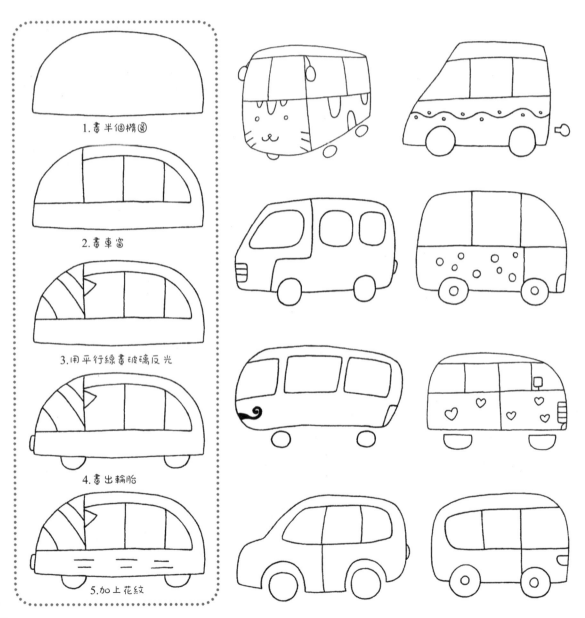

1.畫半個橢圓

2.畫車窗

3.用平行線畫玻璃反光

4.畫出輪胎

5.加上花紋

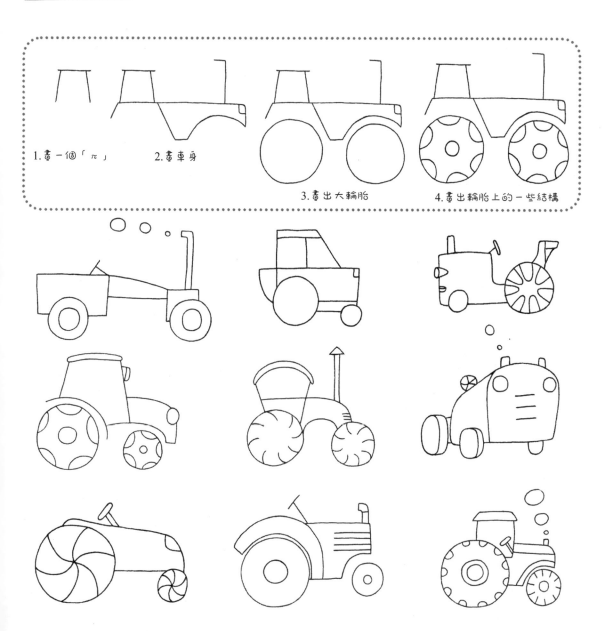

拖拉機

拖拉機的零件比較多，可以省略某些部分。

1. 畫一個「ㄒ」
2. 畫車身
3. 畫出大輪胎
4. 畫出輪胎上的一些結構

火車

火車是在鐵路軌道上行駛的車輛，通常由多節車廂所組成。

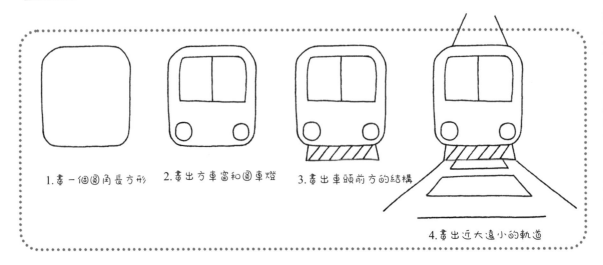

1. 畫一個圓角長方形
2. 畫出方車窗和圓車燈
3. 畫出車頭前方的結構
4. 畫出近大遠小的軌道

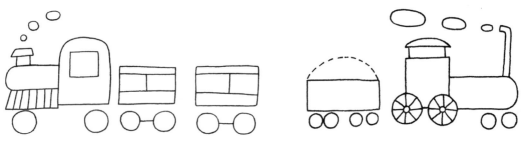

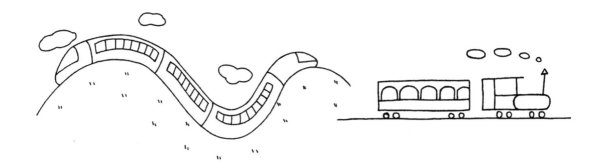

救護車

救護車是救助病人的車子。

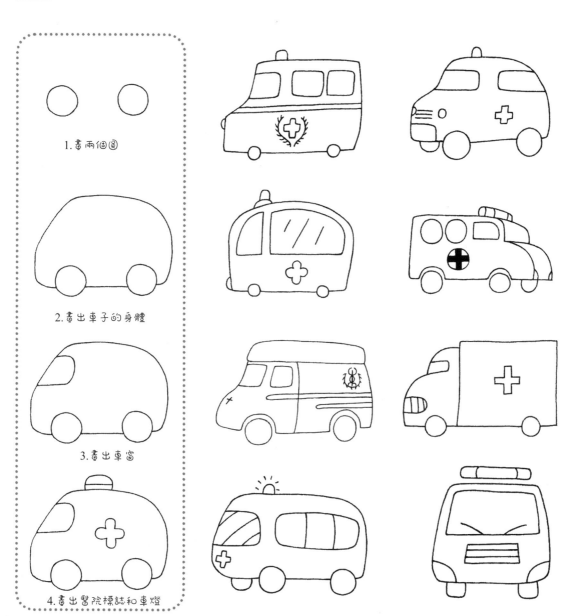

1. 畫兩個圓

2. 畫出車子的身體

3. 畫出車窗

4. 畫出醫院標誌和車燈

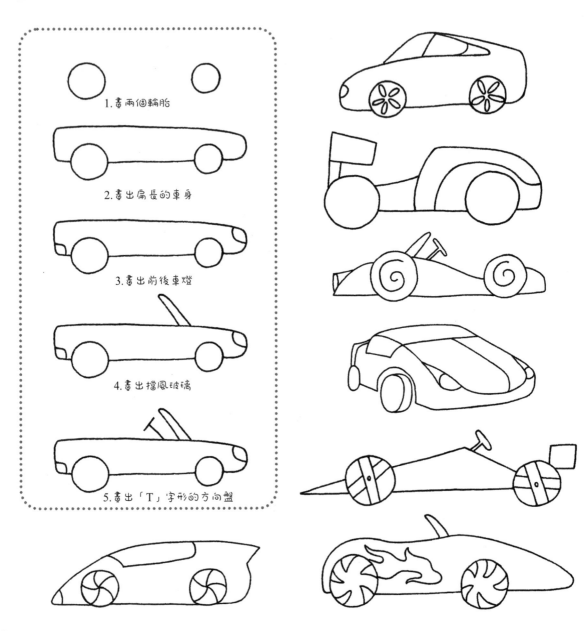

跑車　跑車是一種低底盤、線條流暢、動力突出的汽車類型，速度快。

1.畫兩個輪胎

2.畫出扁長的車身

3.畫出前後車燈

4.畫出擋風玻璃

5.畫出「T」字形的方向盤

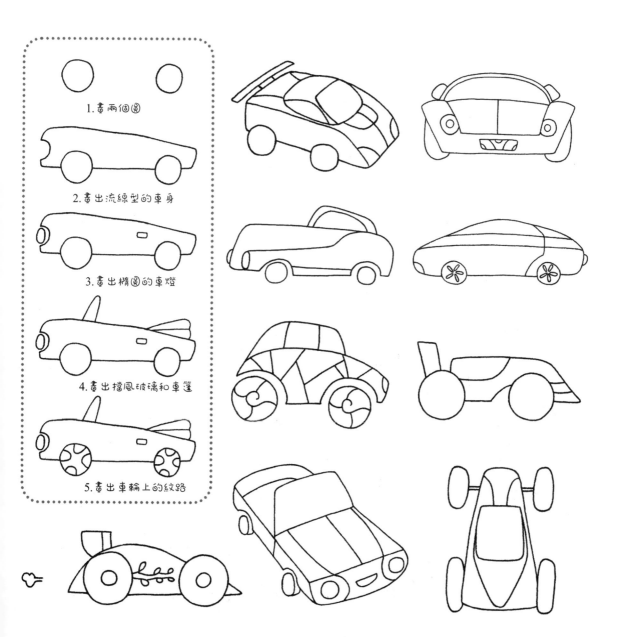

1. 畫兩個圓

2. 畫出流線型的車身

3. 畫出橢圓的車燈

4. 畫出擋風玻璃和車篷

5. 畫出車輪上的紋路

三輪車

三輪車是安裝三個輪的腳踏車，用來載人或裝貨。

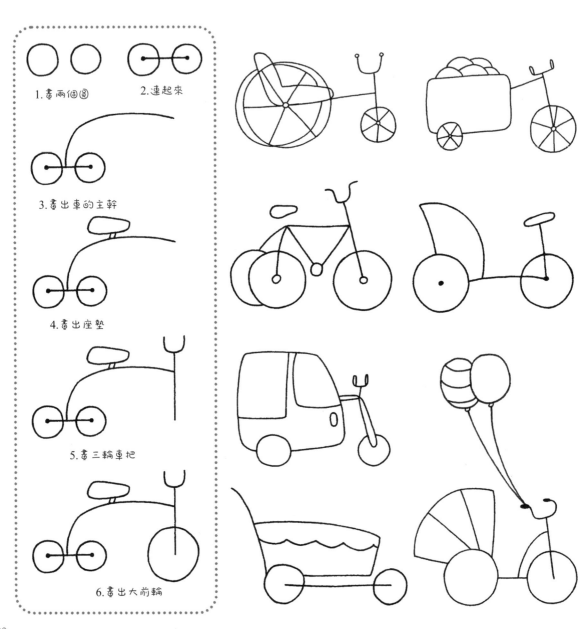

1. 畫兩個圓
2. 連起來
3. 畫出車的主幹
4. 畫出座墊
5. 畫三輪車把
6. 畫出大前輪

摩托車

摩托車是由發動機驅動，靠手把操縱方向的兩輪或三輪車，輕便靈活。

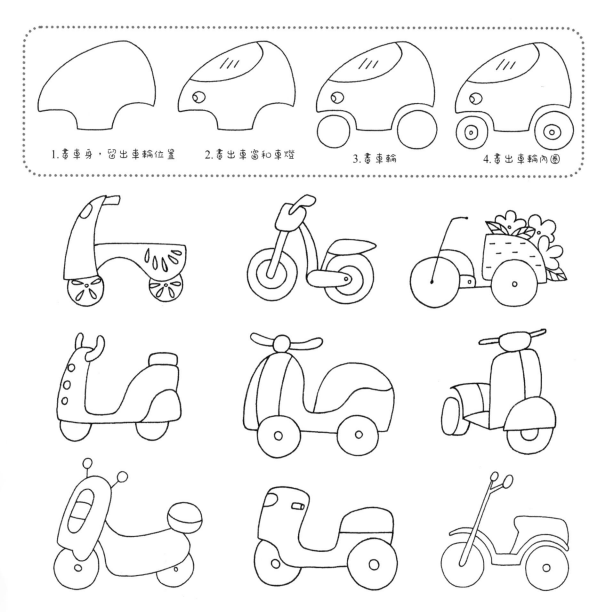

1. 畫車身，留出車輪位置　　2. 畫出車窗和車燈　　　　3. 畫車輪　　　　4. 畫出車輪內圈

自行車

自行車是以腳踩踏板為動力的小型車輛。

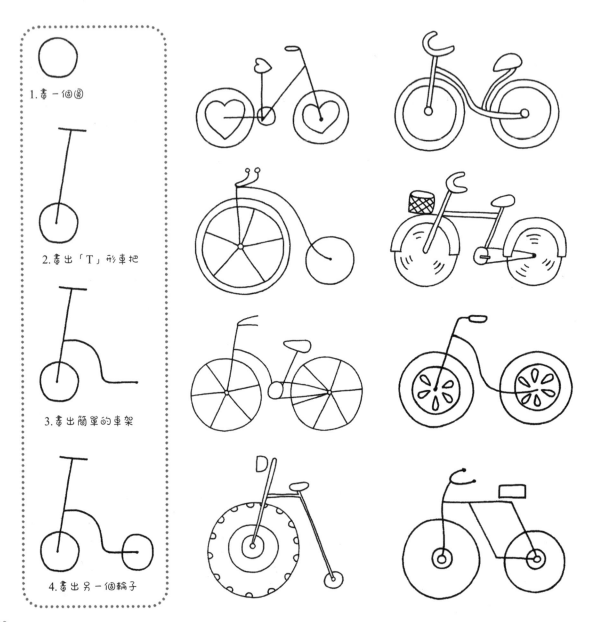

1. 畫一個圓
2. 畫出「T」形車把
3. 畫出簡單的車架
4. 畫出另一個輪子

吊車　吊車是一種起吊搬運的大型機械車輛。

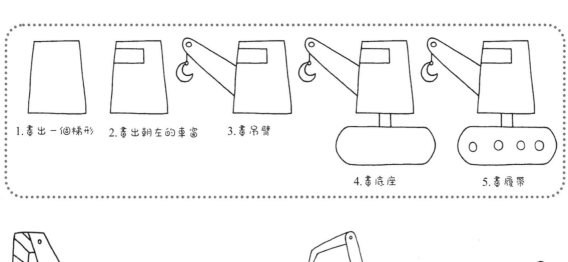

1. 畫出一個梯形　　2. 畫出朝左的車窗　　3. 畫吊臂

4. 畫底座　　　　　5. 畫履帶

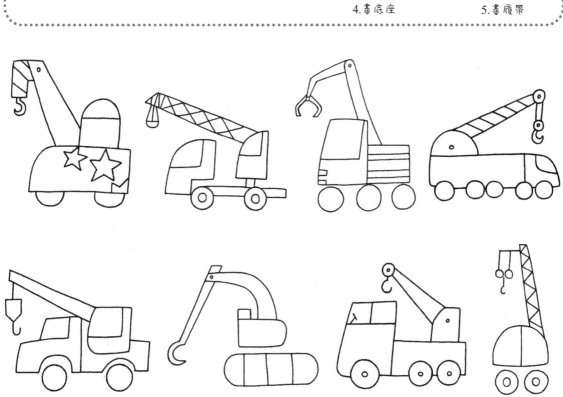

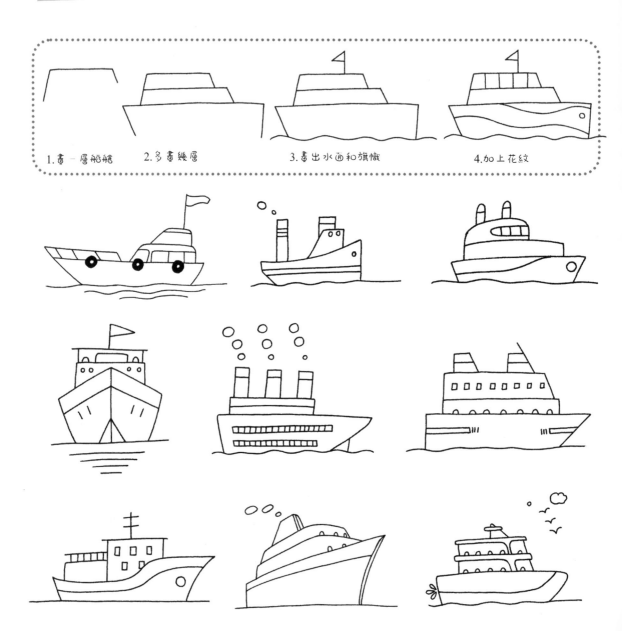

1.畫一層船艙　2.多畫幾層　3.畫出水面和旗幟　4.加上花紋

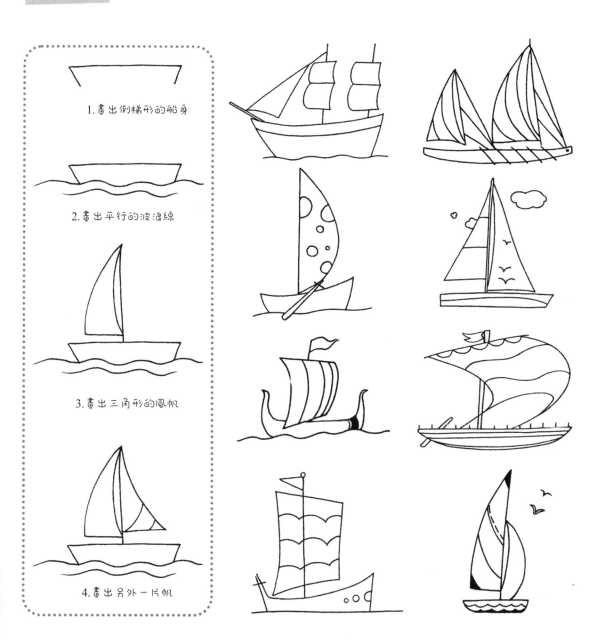

帆船　帆船是利用風力前進的船，揚起的帆是它的標誌。

1. 畫出倒梯形的船身

2. 畫出平行的波浪線

3. 畫出三角形的風帆

4. 畫出另外一片帆

漁船

漁船是用來捕撈和採收水生動植物的船。

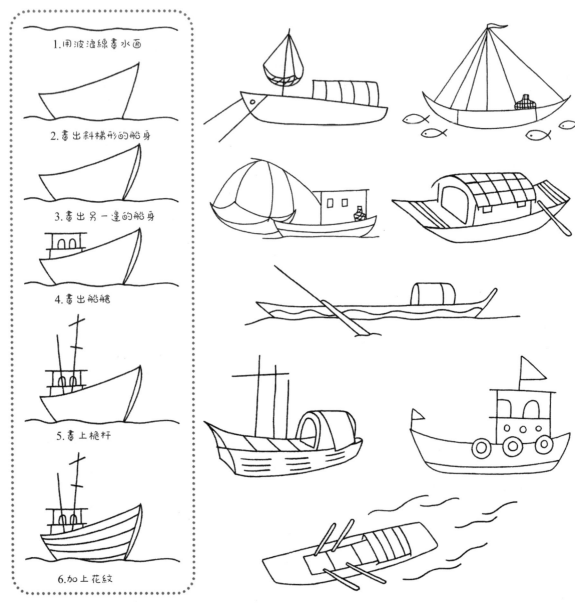

1.用波浪線畫水面

2.畫出斜梯形的船身

3.畫出另一邊的船身

4.畫出船艙

5.畫上桅杆

6.加上花紋

飛碟

飛碟是一種不明飛行物體，傳說是外星人的交通工具。

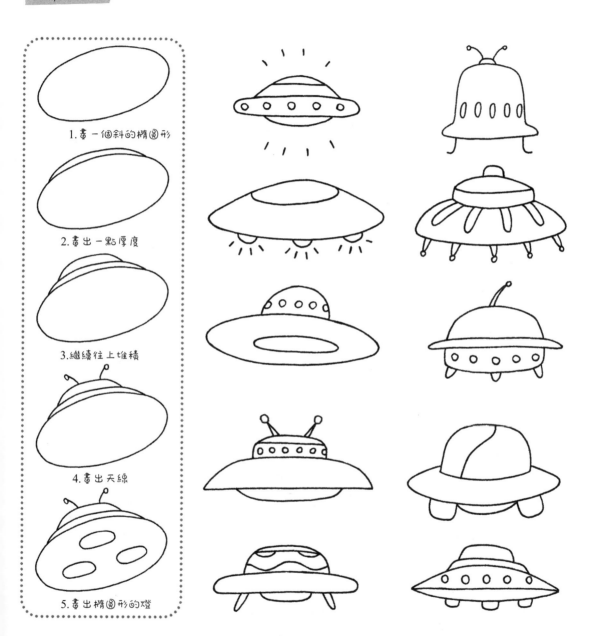

1. 畫一個斜的橢圓形
2. 畫出一點厚度
3. 繼續往上堆積
4. 畫出天線
5. 畫出橢圓形的燈

熱氣球

熱氣球是用熱空氣作為浮升氣體的氣球，可用於旅行和攝影等。

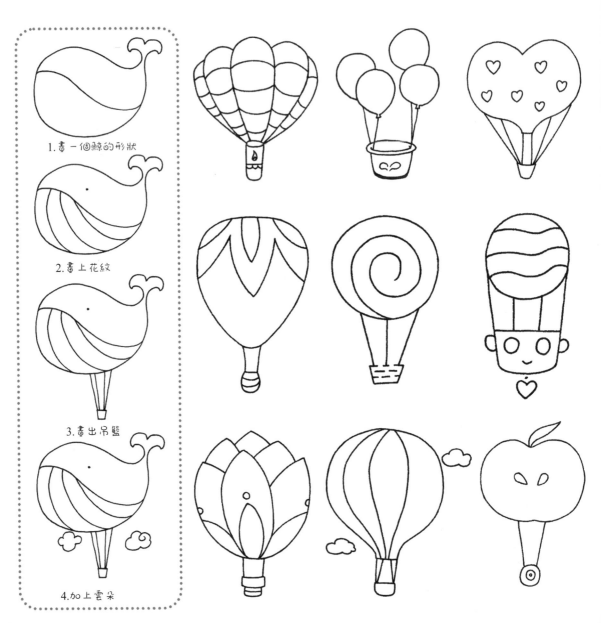

1.畫一個鯨的形狀

2.畫上花紋

3.畫出吊籃

4.加上雲朵

警車　警車是警察司法機關的公務車輛，警燈是它的一大標誌。

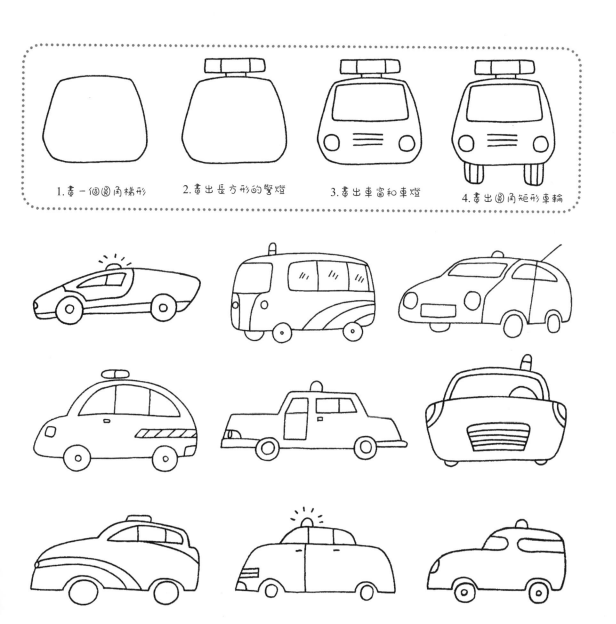

1.畫一個圓角梯形　　2.畫出長方形的警燈　　3.畫出車窗和車燈　　4.畫出圓角矩形車輪

潛水艇

潛水艇是能夠在水下運行的艦艇，造型圓潤，呈流線型。

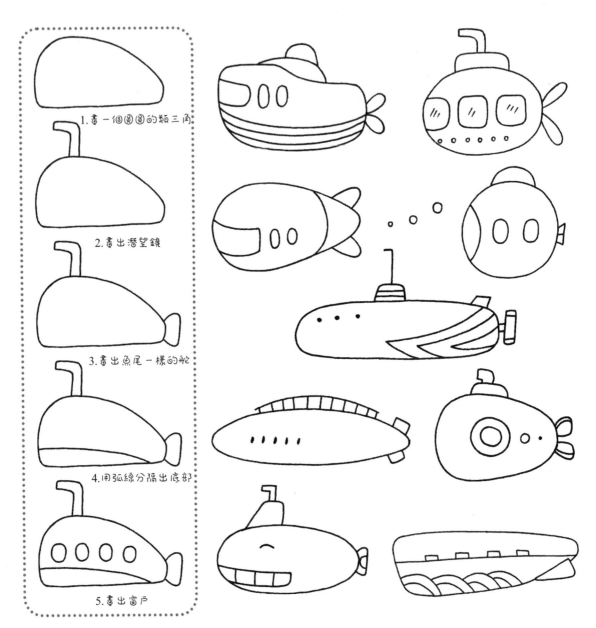

1. 畫一個圓圓的類三角

2. 畫出潛望鏡

3. 畫出魚尾一樣的舵

4. 用弧線分隔出底部

5. 畫出窗戶

平時我們出行乘坐的交通工具，也可以畫得很可愛。

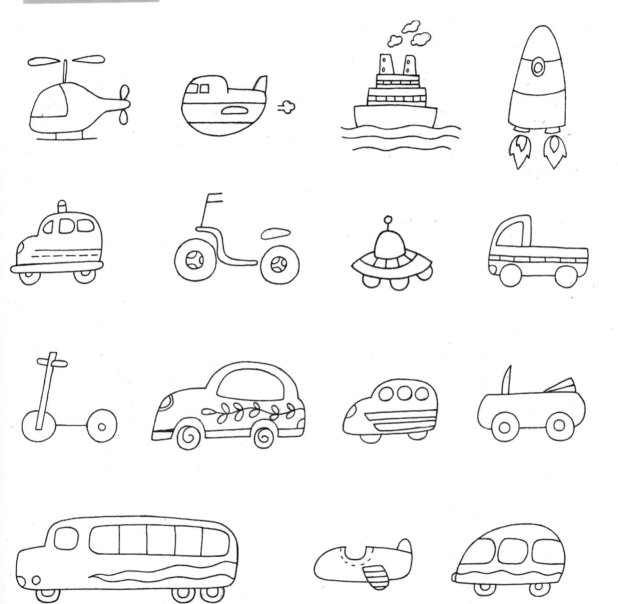

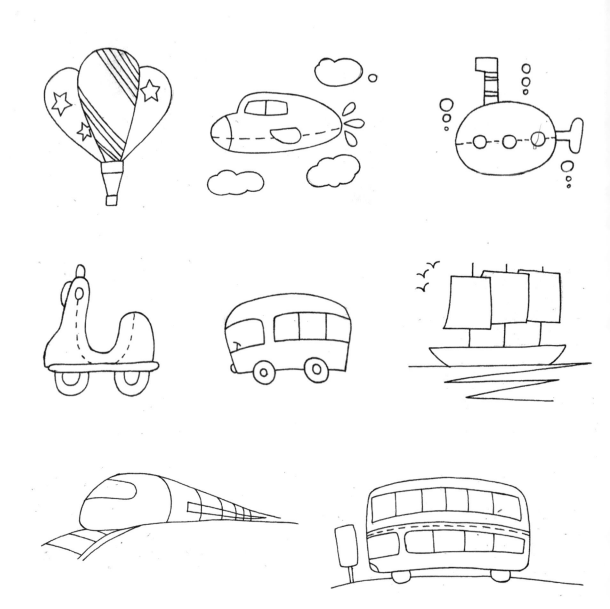

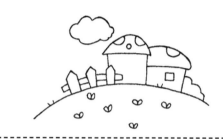

Part 8

風景

風景包括自然景觀和人文景觀，我們
身邊的一切事物都能成為風景的一部分，
自然風景尤其能使人心情放鬆，保持愉悅。

石頭 石頭在自然界中隨處可見，是風景的重要組成部分。

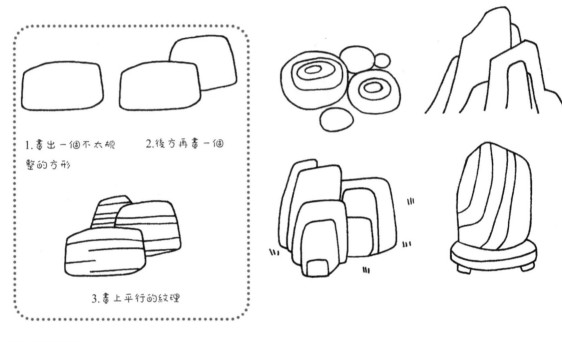

1. 畫出一個不太規整的方形
2. 後方再畫一個
3. 畫上平行的紋理

水晶 水晶是一種石英結晶體，晶瑩透亮，是一種美麗的寶石。

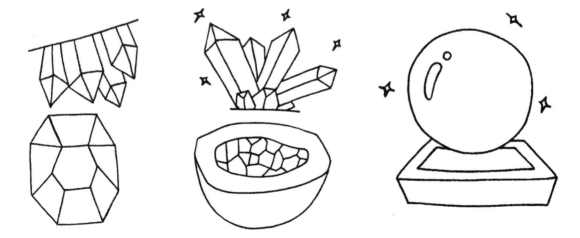

彩虹 彩虹是陽光照射到空氣中的水滴，光線被折射及反射，在天空上形成拱形的七彩光譜，是一種光學現象。

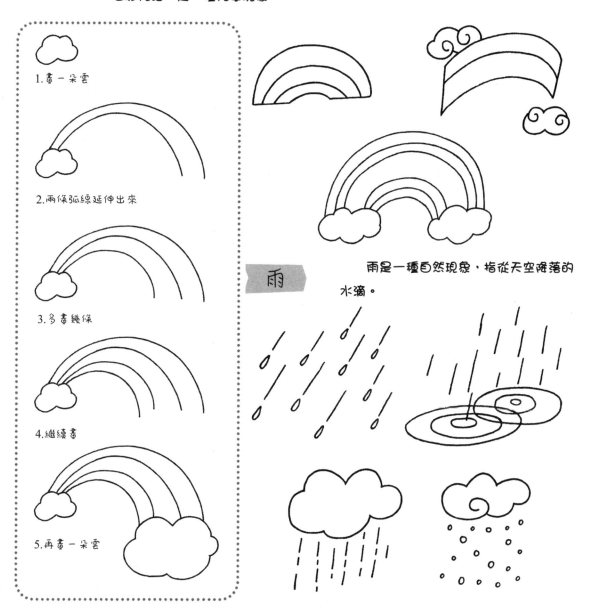

1. 畫一朵雲

2. 兩條弧線延伸出來

3. 多畫幾條

4. 繼續畫

5. 再畫一朵雲

雨 雨是一種自然現象，指從天空降落的水滴。

太陽

太陽是太陽系唯一的恒星,陽光是地球生命的重要能量來源。

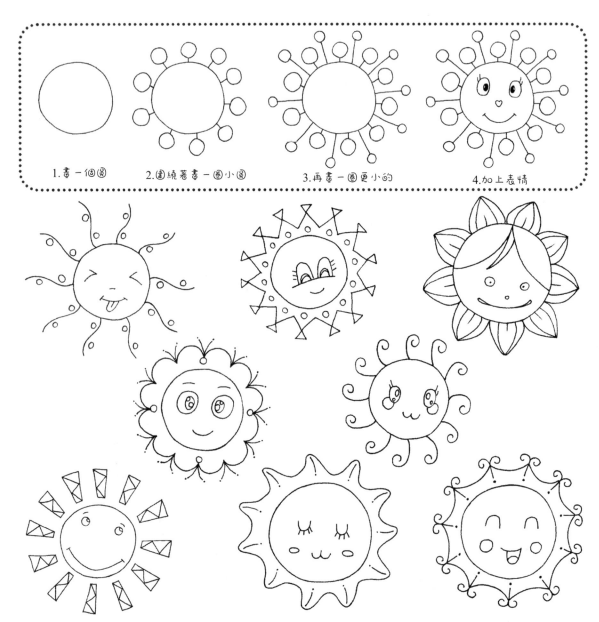

1. 畫一個圓　　2. 圍繞著畫一圈小圓　　3. 再畫一圈更小的　　4. 加上表情

火是物質燃燒過程中散發出的光和熱。線條柔軟流暢。

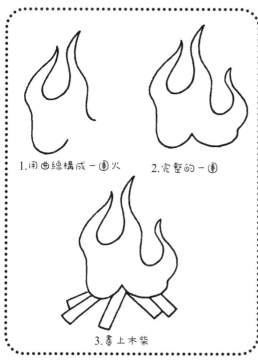

1.用曲線構成一團火
2.完整的一團
3.畫上木柴

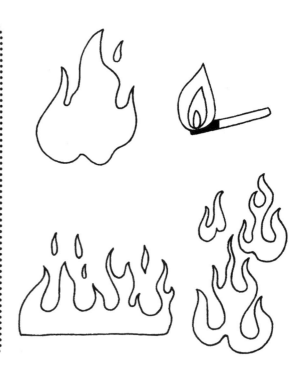

雪是水或冰在空中凝結再落下的自然現象，雪花一般是六角形。

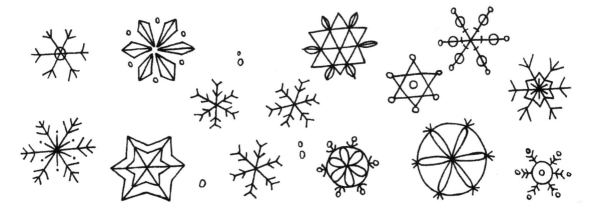

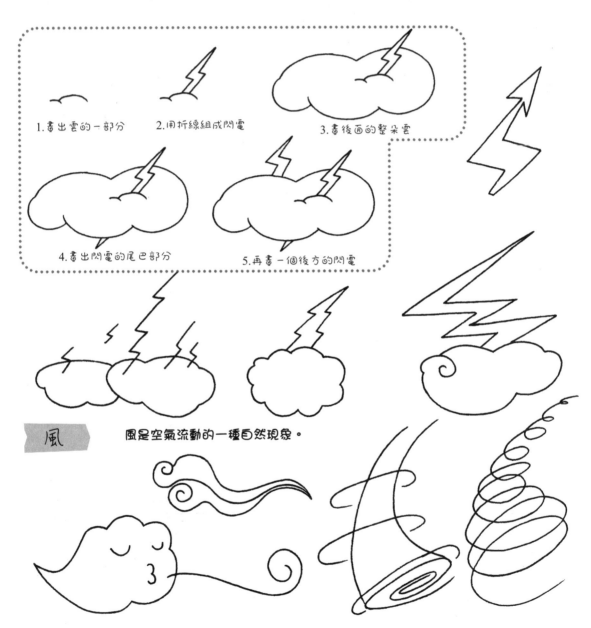

雷電 雲層中大量放電的一種自然現象。

1.畫出雲的一部分　　2.用折線組成閃電　　3.畫後面的整朵雲

4.畫出閃電的尾巴部分　　5.再畫一個後方的閃電

風 風是空氣流動的一種自然現象。

 雲是大氣層上的水滴的集合體，多用弧線概括。

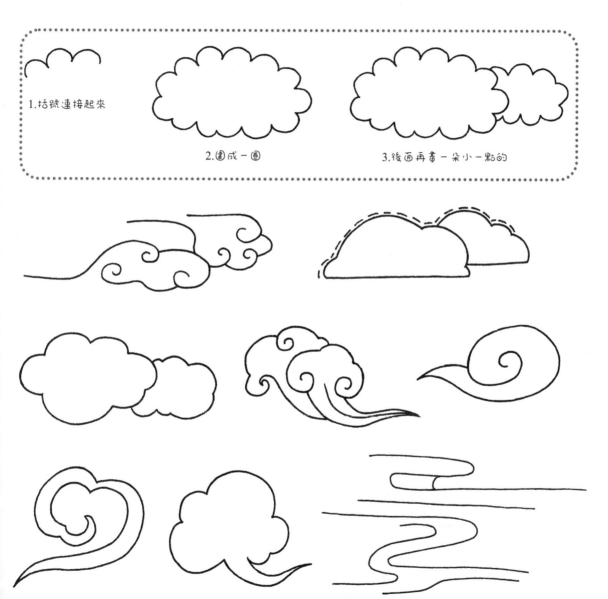

1.括號連接起來

2.圍成一圈

3.後面再畫一朵小一點的

月球是環繞地球運行的一顆衛星,它反射太陽光,每天都有月相變化。

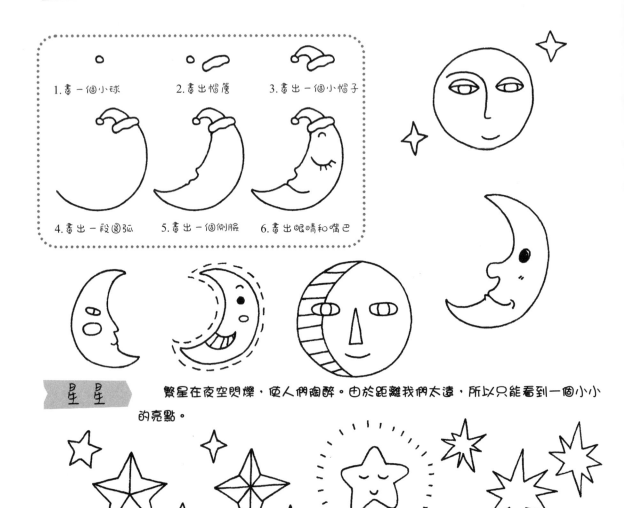

1.畫一個小球　　　2.畫出帽簷　　　3.畫出一個小帽子

4.畫出一段圓弧　　5.畫出一個側臉　　6.畫出眼睛和嘴巴

星星　　繁星在夜空閃爍,使人們陶醉。由於距離我們太遠,所以只能看到一個小小的亮點。

山峰是風景畫裏經常出現的景物。

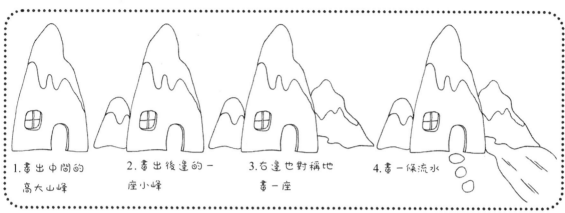

1. 畫出中間的 高大山峰

2. 畫出後邊的一 座小峰

3. 右邊也對稱地 畫一座

4. 畫一條流水

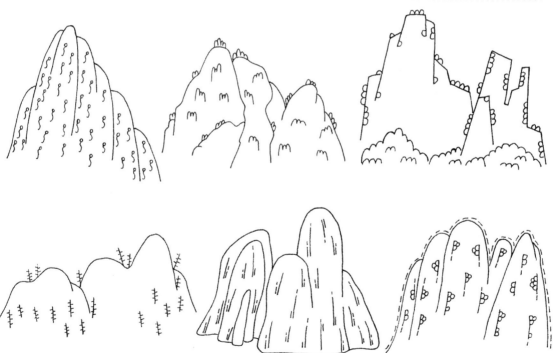

山峰的造型有的險峻、有點秀美，加上小樹或小草會使畫面更豐富。

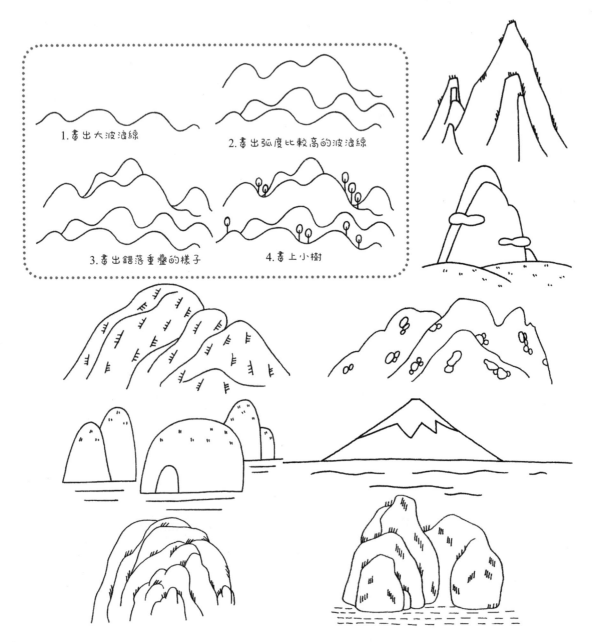

1. 畫出大波浪線
2. 畫出弧度比較高的波浪線
3. 畫出錯落重疊的樣子
4. 畫上小樹

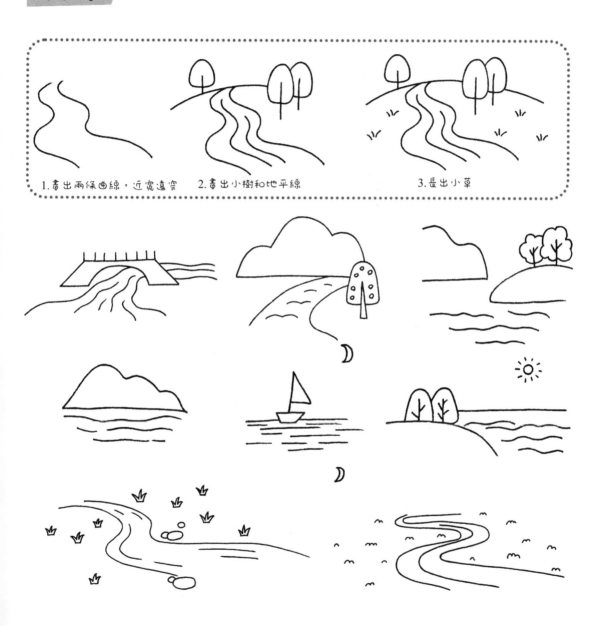

河流 河流是沿著狹長凹地流動的水流,是風景畫重要的組成部分,能使畫面更柔美。

1. 畫出兩條曲線,近寬遠窄　2. 畫出小樹和地平線　　　　3. 長出小草

海邊是大海和陸地的交界處，美麗遼闊的海灘是人們旅遊愛去的地方。

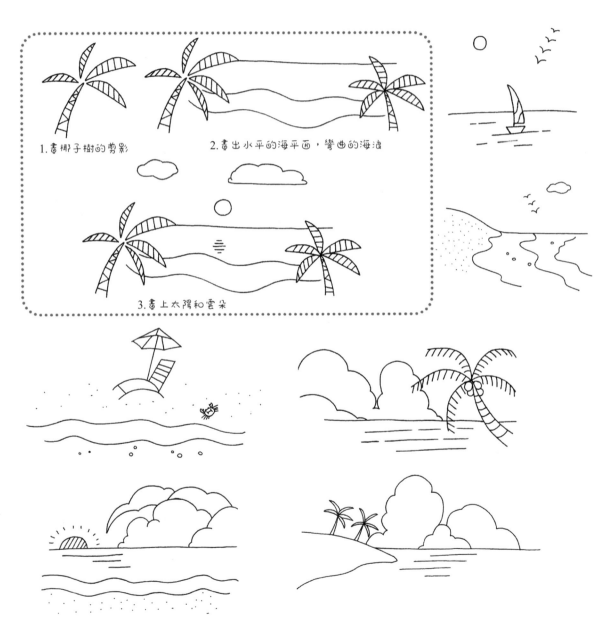

1.畫椰子樹的剪影

2.畫出水平的海平面，彎曲的海邊

3.畫上太陽和雲朵

沙漠

沙漠是被大片流沙、沙丘所覆蓋的地形。沙漠裏有許多特有的景物。

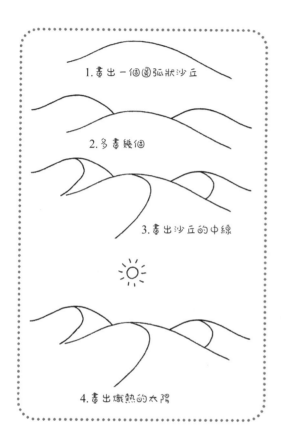

1. 畫出一個圓弧狀沙丘
2. 多畫幾個
3. 畫出沙丘的中線
4. 畫出熾熱的太陽

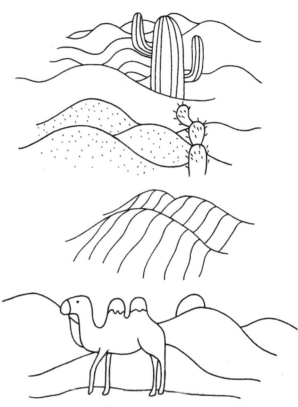

鐘乳石

鐘乳石是碳酸鹽岩地區洞穴內的碳酸鈣沉澱物。

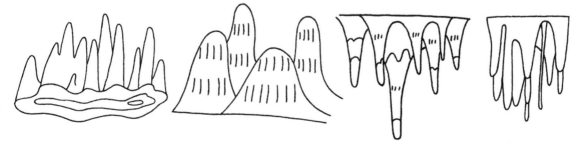

鄉 下

鄉村裏有各種田地和特色小農舍。

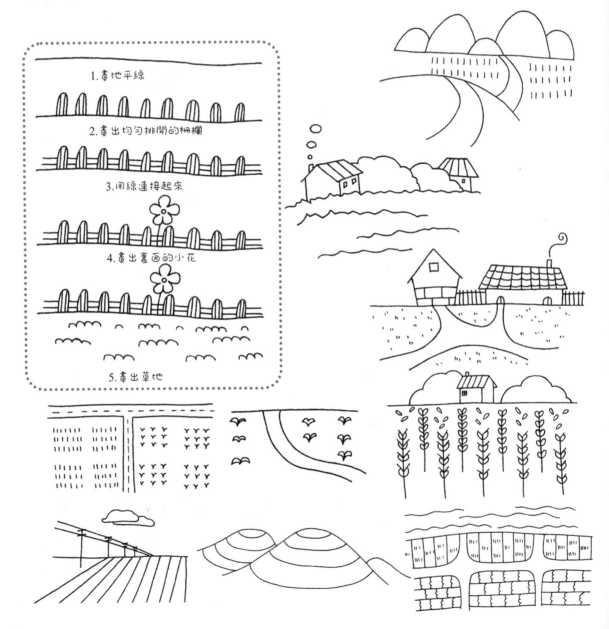

1. 畫地平線
2. 畫出均勻排開的柵欄
3. 用線連接起來
4. 畫出裏面的小花
5. 畫出草地

樹林

樹林由許多樹木組成，可以畫出每一棵樹，也可以總體概括來畫。

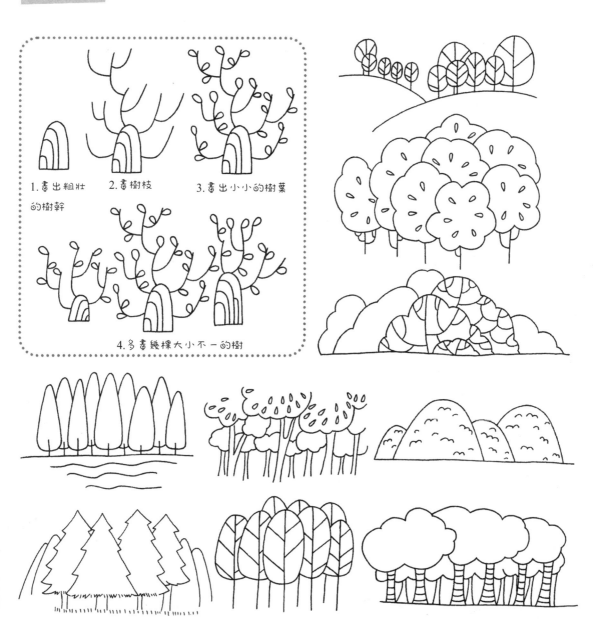

1. 畫出粗壯的樹幹

2. 畫樹枝

3. 畫出小小的樹葉

4. 多畫幾棵大小不一的樹

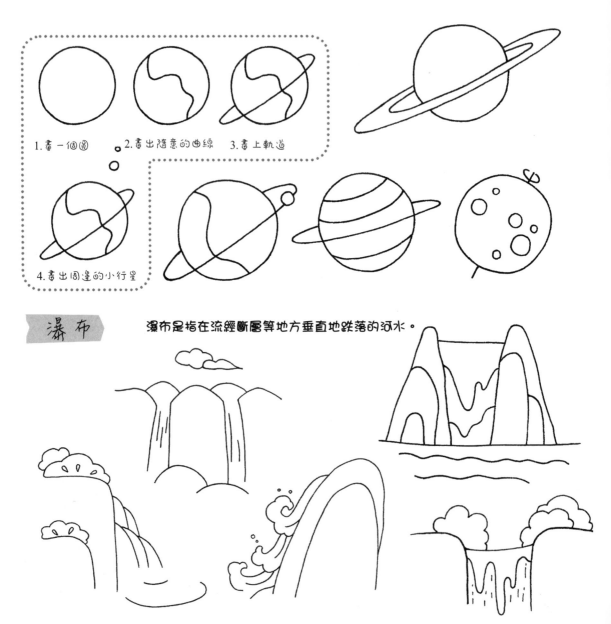

星球

星球是宇宙中各種巨型球狀天體，我們的地球也是其中之一。

1. 畫一個圓
2. 畫出隨意的曲線
3. 畫上軌道
4. 畫出周邊的小行星

瀑布

瀑布是指在流經斷層等地方垂直地跌落的河水。

街道是城市生活中常見的景致，許多有特殊風情的街道令人心情舒適，心生喜愛。

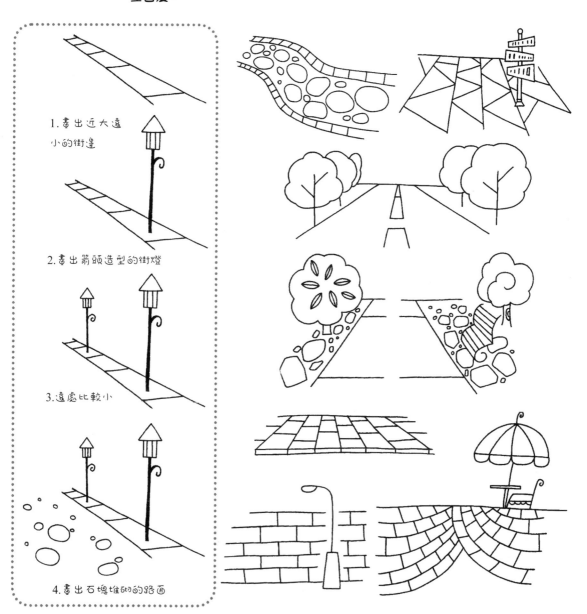

1. 畫出近大遠小的街邊

2. 畫出箭頭造型的街燈

3. 遠處比較小

4. 畫出石塊堆砌的路面

風景小圖

也許只是一草一木，就能構成一幅漂亮的風景畫。

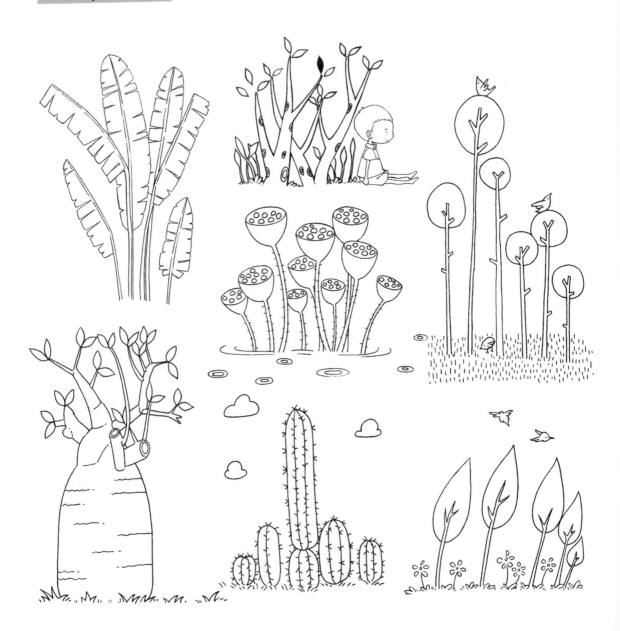

風景包括人文風景和自然風景，有小景和大景。

自然和人文相結合的風景也十分有意思。

 Part 9

建築

建築是人們生活中創造的藝術品。古
今中外的建築有許多風格,是十分重要的
繪畫對象。

拱橋 拱橋是向上凸起的橋。它們造型優美，歷史悠久。

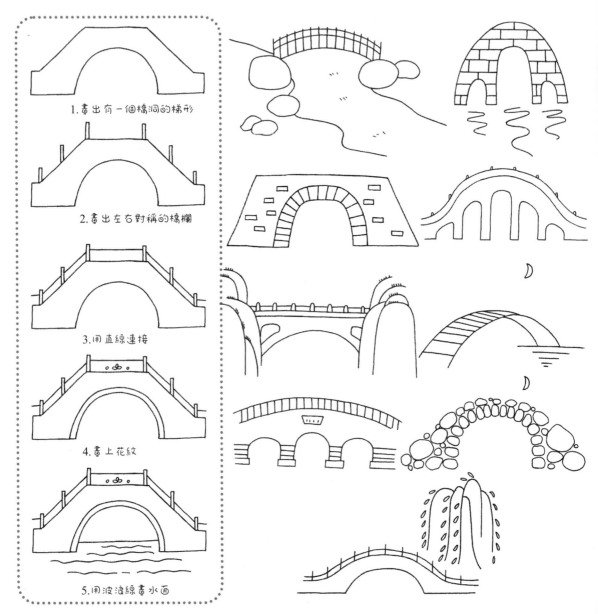

1.畫出有一個橋洞的梯形

2.畫出左右對稱的橋欄

3.用直線連接

4.畫上花紋

5.用波浪線畫水面

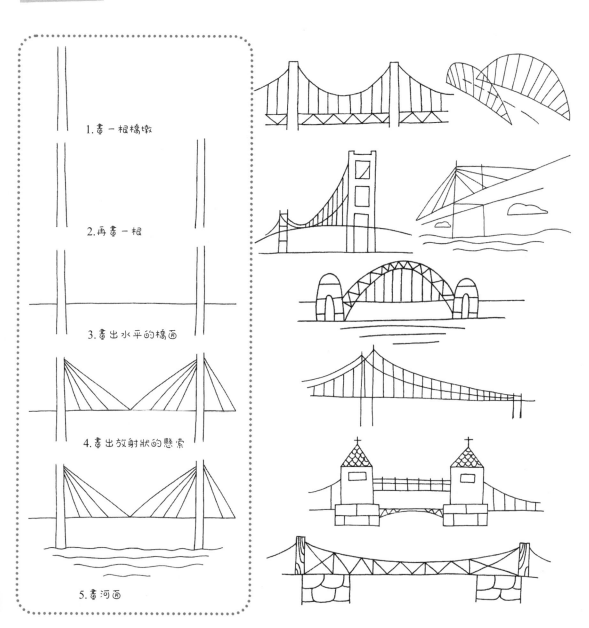

吊橋

吊橋又稱懸索橋，是以承受拉力的懸索作為主要承重部分的橋樑。

1. 畫一根橋墩
2. 再畫一根
3. 畫出水平的橋面
4. 畫出放射狀的懸索
5. 畫河面

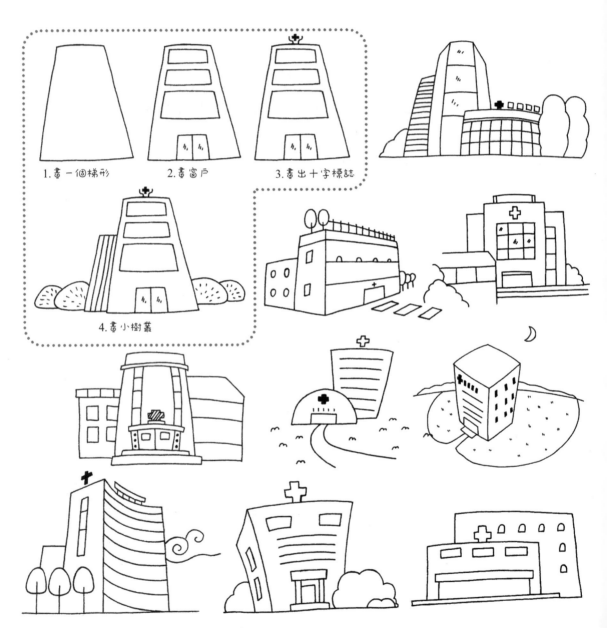

醫院　　醫院是為人們提供醫療護理的地方。

1. 畫一個梯形

2. 畫窗戶

3. 畫出十字標誌

4. 畫小樹叢

學校是學習的主要場所。

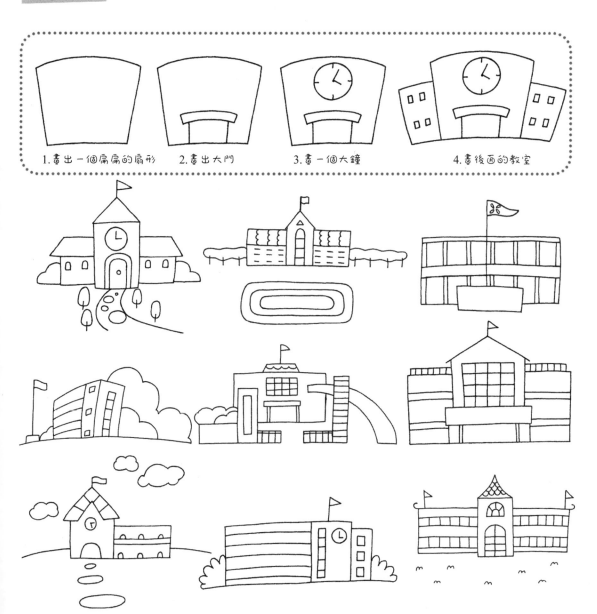

1.畫出一個扁扁的扇形　2.畫出大門　3.畫一個大鐘　4.畫後面的教室

塔

高聳的塔形建築，外形類似「A」字形。

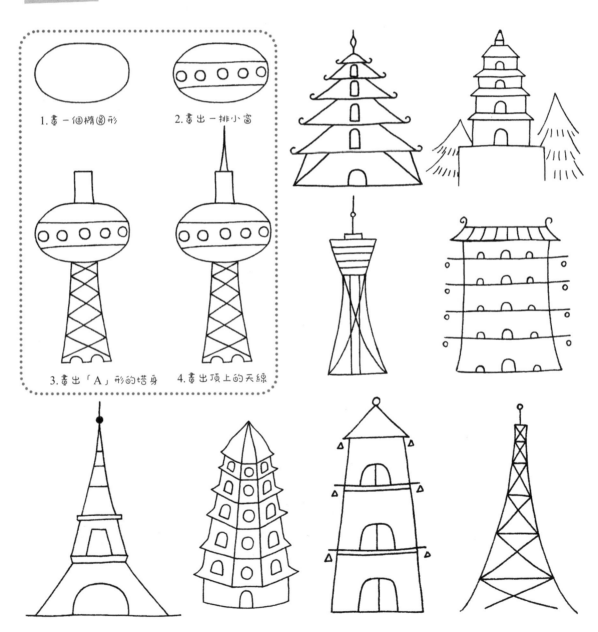

1. 畫一個橢圓形
2. 畫出一排小窗
3. 畫出「A」形的塔身
4. 畫出頂上的天線

寺廟　　寺廟是佛寺廟宇的統稱。

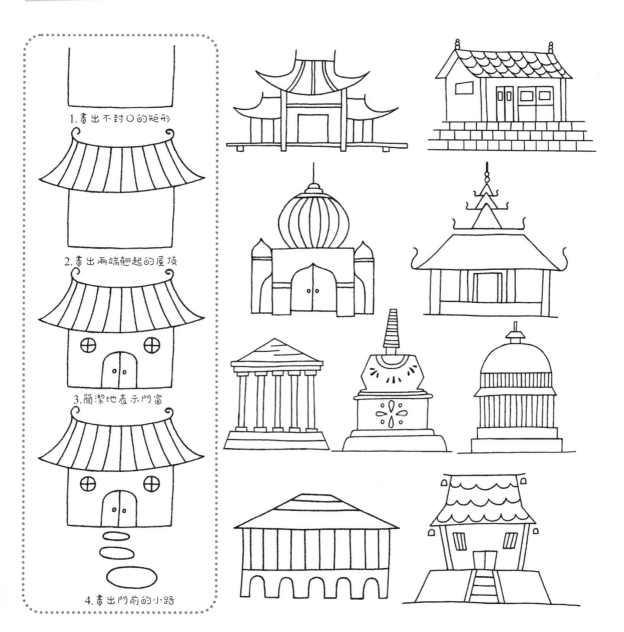

1. 畫出不封口的矩形

2. 畫出兩端翹起的屋頂

3. 簡潔地表示門窗

4. 畫出門前的小路

大廈

大廈主要指現代城市裏的高大建築，通常用長方體表示。

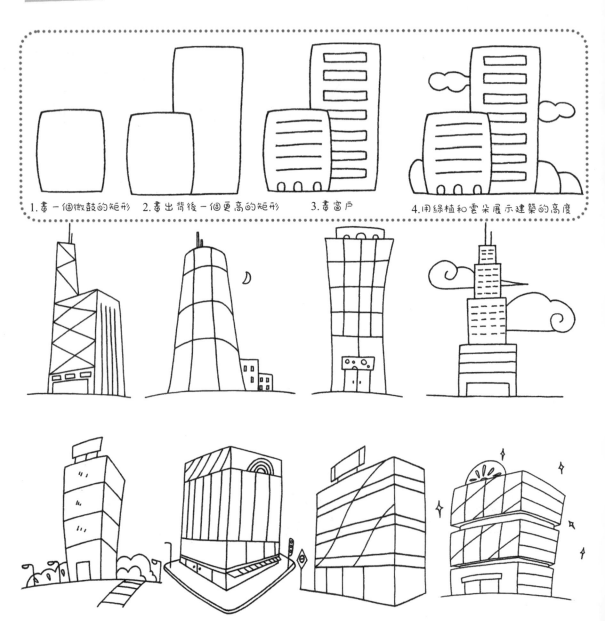

1. 畫一個微鼓的矩形 2. 畫出背後一個更高的矩形 3. 畫窗戶 4. 用綠植和雲朵展示建築的高度

　風車是一種風力驅動的機械裝置。

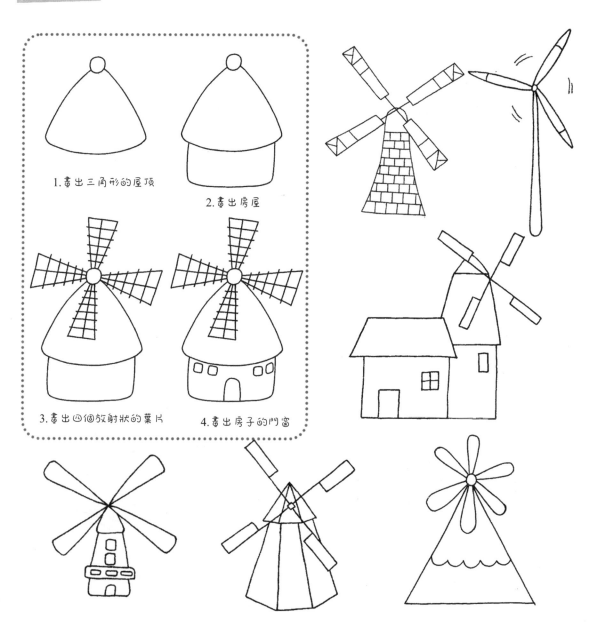

1. 畫出三角形的屋頂

2. 畫出房屋

3. 畫出四個放射狀的葉片

4. 畫出房子的門窗

水車

水車是一種古老的提水灌溉工具。

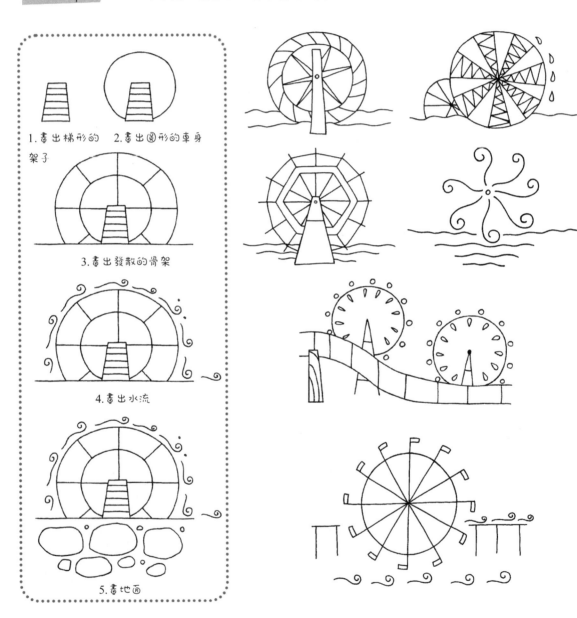

1.畫出梯形的架子

2.畫出圓形的車身

3.畫出發散的骨架

4.畫出水流

5.畫地面

教堂 教堂充滿異國風情。

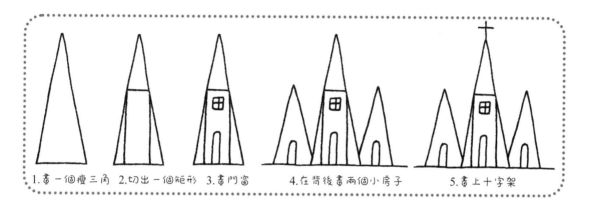

1.畫一個瘦三角　2.切出一個矩形　3.畫門窗　　4.在背後畫兩個小房子　　5.畫上十字架

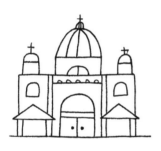

城堡

城堡是用於設防的城體或堡壘。

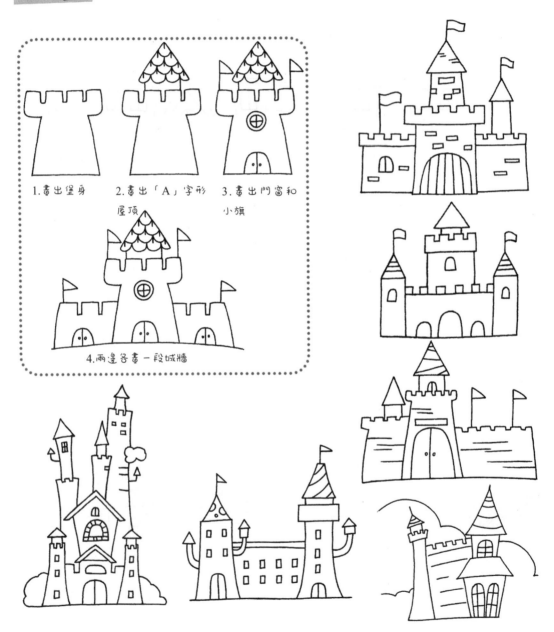

1. 畫出堡身

2. 畫出「A」字形屋頂

3. 畫出門窗和小旗

4. 兩邊各畫一段城牆

別墅　別墅是在郊區或風景區建造的供休養用的園林住宅，有中式和西式等風格。

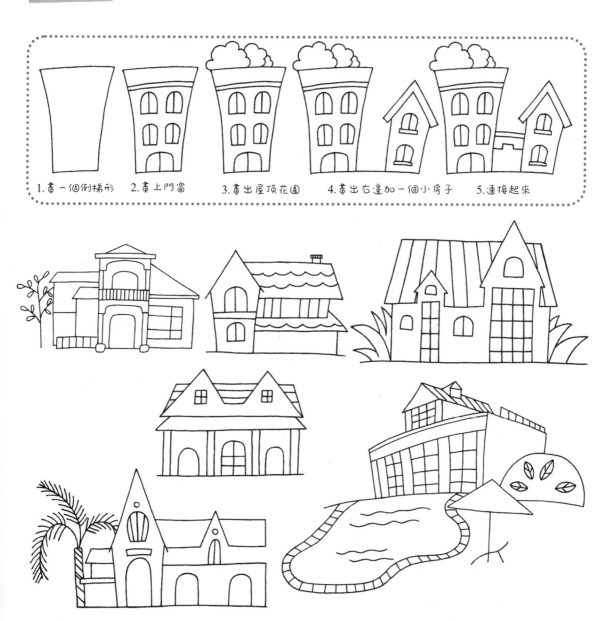

1.畫一個倒梯形　2.畫上門窗　3.畫出屋頂花園　4.畫出右邊加一個小房子　5.連接起來

茅草屋

茅草屋是屋頂上搭草木建造的房屋。

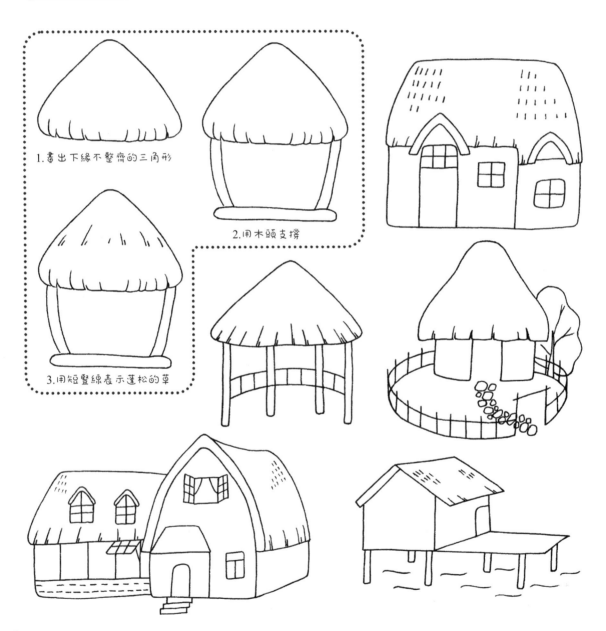

1. 畫出下緣不整齊的三角形

2. 用木頭支撐

3. 用短豎線表示蓬松的草

木屋

木屋是用木材搭建的房屋。

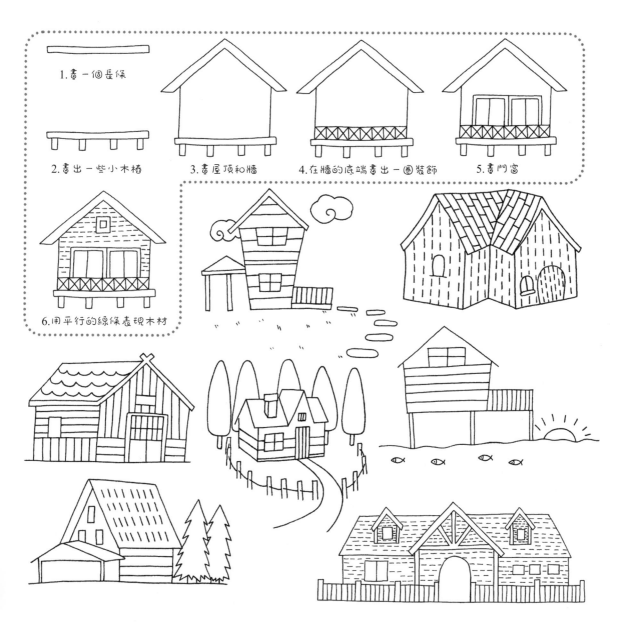

1. 畫一個長條

2. 畫出一些小木椿

3. 畫屋頂和牆

4. 在牆的底端畫出一圈裝飾

5. 畫門窗

6. 用平行的線條表現木材

中國古代建築

中國的傳統建築非常美麗、富有特色。

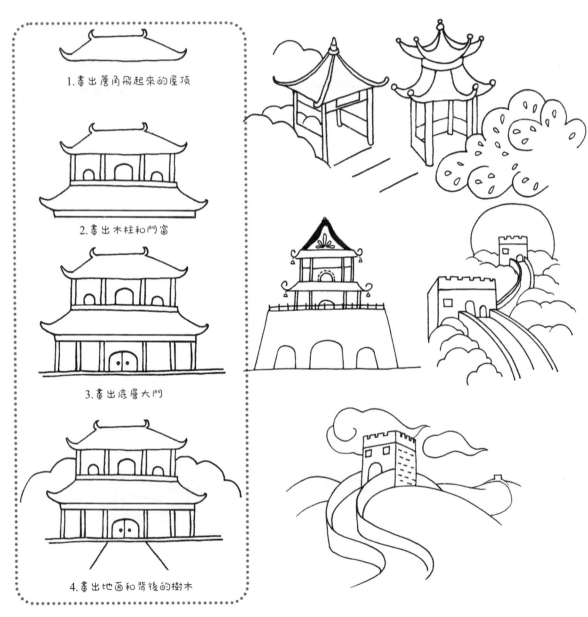

1. 畫出簷角飛起來的屋頂

2. 畫出木柱和門窗

3. 畫出底層大門

4. 畫出地面和背後的樹木

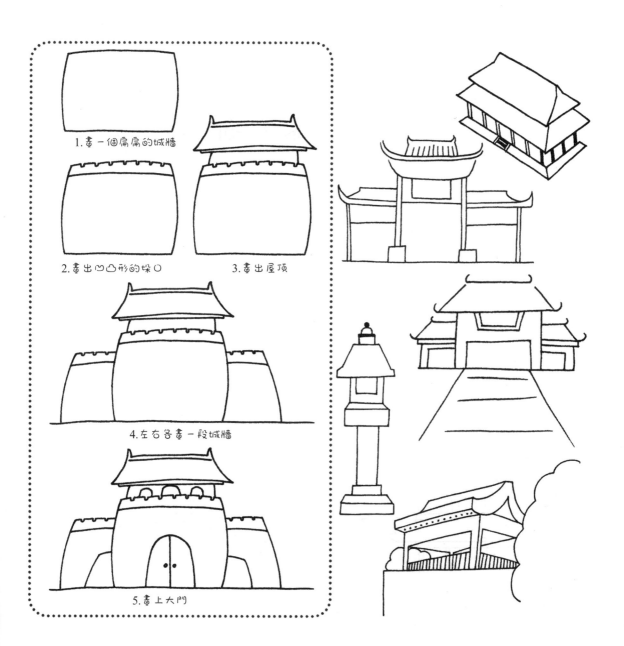

1. 畫一個扁扁的城牆

2. 畫出凹凸形的垛口

3. 畫出屋頂

4. 左右各畫一段城牆

5. 畫上大門

卡通房子

畫出各種外形，加上門窗，就可以設計出自己獨有的房子了。

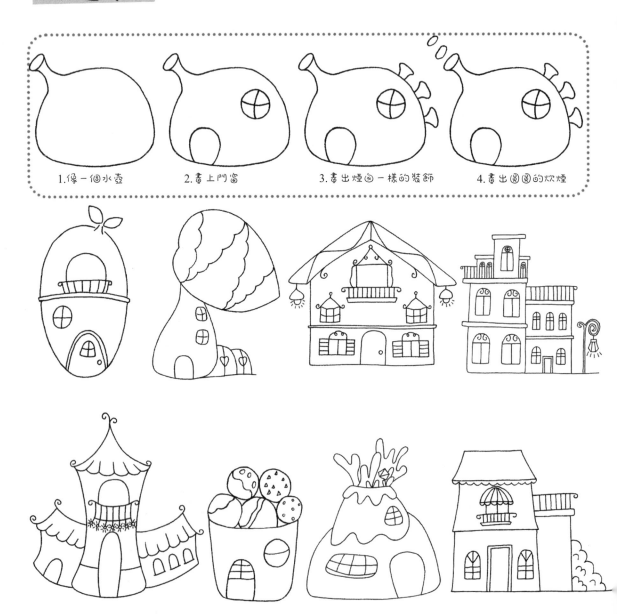

1.像一個水壺

2.畫上門窗

3.畫出煙囪一樣的裝飾

4.畫出圓圓的炊煙

建築大多可以用長方體來概括，再用一些弧線做點綴。

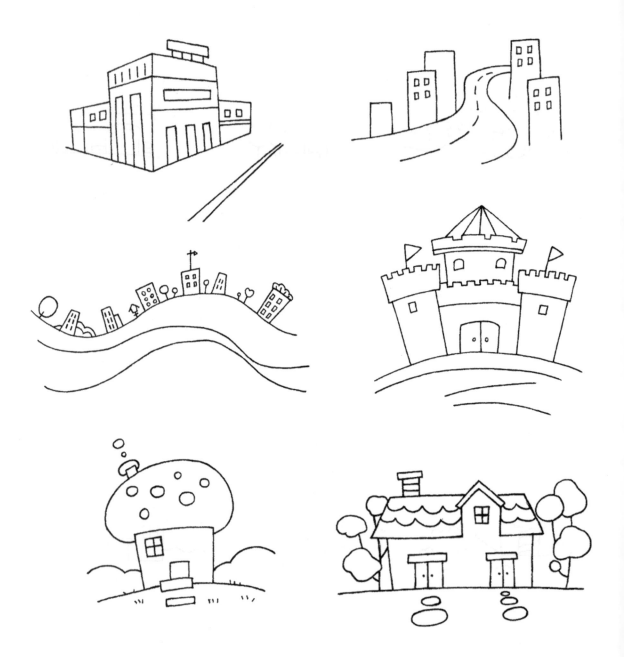

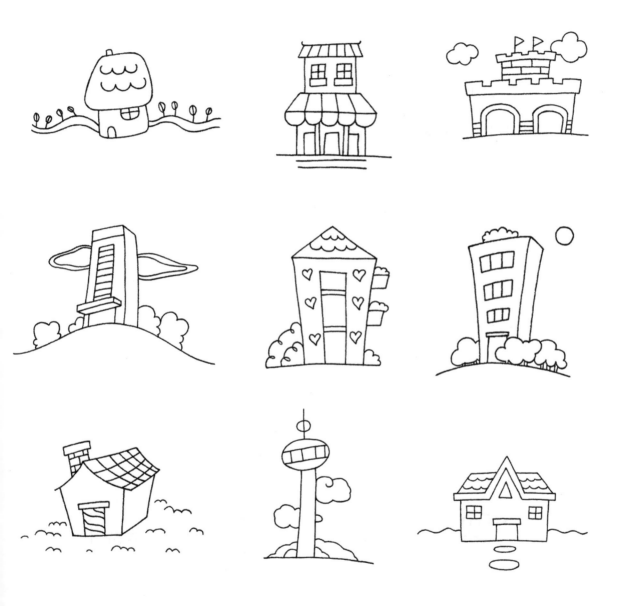

Part10

塗鴉集

看一看，想一想，我們身邊還有什麼
樣的事物存在呢，都試著畫下來吧。

春節

春節是中國最富有特色的傳統節日，到處都充滿喜慶的氛圍。

每年四月四日是國際兒童節，是為保護兒童權益而訂立的節日。

聖誕節

聖誕節是西方的重要傳統節日。

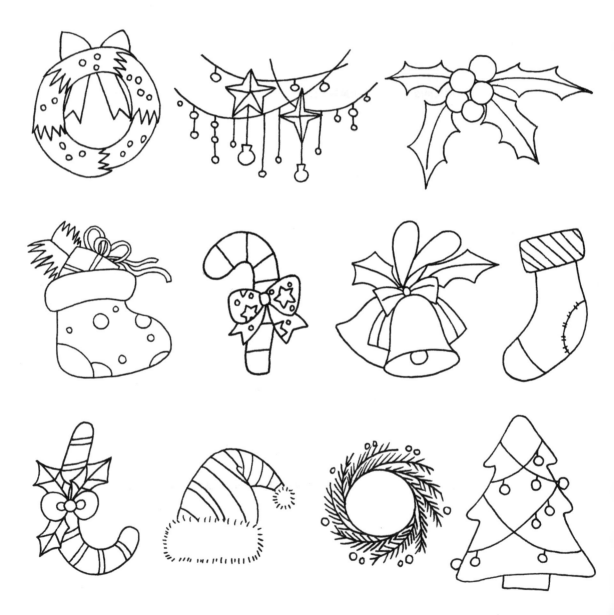

創藝生活 _001_

簡筆畫舒壓著色：超療癒小靈感5000個

照著畫、隨意塗、輕輕描，隨心所欲配出你最喜愛的底圖，畫出你的好心情！

作　　者　涂涂貓
顧　　問　曾文旭
總 編 輯　吳國鏞
編輯總監　耿文國
內文排版　世和印製企業有限公司
封面設計　棠風
法律顧問　北辰著作權事務所 蕭雄淋律師、嚴裕欽律師

印　　製　世和印製企業有限公司
初　　版　2015年09月
出　　版　凱信企業管理顧問有限公司
電　　話　（02）6636-8398
傳　　真　（02）6636-8397
地　　址　106 台北市大安區忠孝東路四段218-7號7樓

定　　價　新台幣360元／港幣120元

總 經 銷　商流文化事業有限公司
地　　址　235 新北市中和區中正路752號8樓
電　　話　（02）2228-8841
傳　　真　（02）2228-6939

港澳地區總經銷　和平圖書有限公司
地　　址　香港柴灣嘉業街12號百樂門大廈17樓
電　　話　（852）2804-6687
傳　　真　（852）2804-6409

國家圖書館出版品預行編目資料

簡筆畫舒壓著色：超療癒小靈感5000個/
涂涂貓作.
-- 初版 . -- 臺北市 ： 凱信企管顧問，
2015.09
　　面； 公分 (創藝生活系列 ;1)

ISBN 978-986-5916-67-1(平裝)

1.插畫 2.繪畫技巧
947.45　　　　　　　　　104015896